13세부터 시작하는 아트씽킹

13세부터 시작하는

아트씽킹

Art Thinking

나만의 답을 찾는 예술사고

스에나가 유키호 지음
사소 구니타케 해설
이연식 옮김

살림

프롤로그

당신만의 개구리를 찾는 법

여러분은 미술관에 가는 경우가 있나요?
미술관에 왔다고 생각하고,
다음 그림을 '감상'해 주세요.

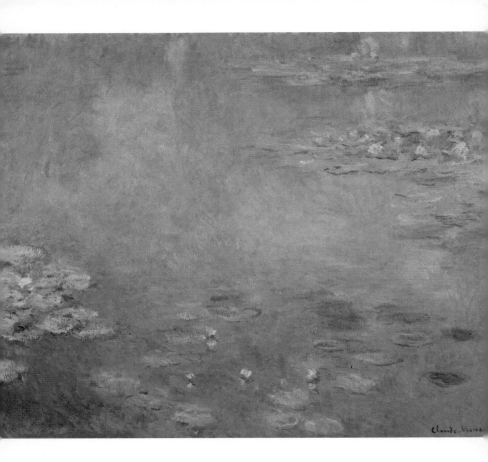

클로드 모네(1840–1926)
〈수련〉
1906년, 캔버스에 유채, 오하라 미술관

—

인상주의의 중심인물로 알려진 모네가 자신이 사랑한 수생식물인 수련을 소재로
계절과 시간에 따라 변화하는 빛의 효과를 포착한 연작 회화 작품 중 한 점.
둔덕과 하늘을 그리지 않고, 대담하게 수면만을 그린 구도에서 일본미술의 영향을
받은 것이 느껴진다.

우리는 '한 점의 회화'조차 차분히 볼 수 없다

자, 여기서 질문입니다.

지금 여러분이 '그림을 바라본 시간'과 그 밑에 붙은 '해설문을 읽은 시간' 중 어느 쪽이 길었습니까?

아마도, '대부분 해설문을 보고 있었다'라고 답하는 사람이 꽤 많을 것입니다. 혹은 '감상? 왠지 귀찮다······'고 느껴서 금방 책장을 넘긴 사람도 제법 있을지도 모릅니다.

저 역시 미술대학을 다닐 때는 그랬습니다. 미술관을 방문할 일이 많았지만, 각각의 작품을 보는 시간은 겨우 몇 초뿐이었습니다. 곧바로 작품에 딸린 제목과 제작년도, 해설 등을 읽고는 이 정도면 되었다고 생각하곤 했습니다.

돌이켜보면 '감상'을 위해서가 아니라 작품에 대한 정보를 실물과 맞춰보는 '확인 작업'을 위해 미술관에 갔던 것입니다.

이런 태도로는 볼 수 있을 것도 못 보고, 느낄 수 있을 것도 느끼지 못합니다.

하지만 '작품을 차분히 감상하는 것'은 의외로 꽤 어렵습니다.

계속 보려고 해도 머릿속이 하얗게 되어서는 어느새 다른 생각이 비집고 들어옵니다.

이런 식이라면 제아무리 상상력을 자극한다는 예술 작품이 앞에 있어도 결과는 뻔할 것입니다.

'자신만의 사물을 보는 법·생각하는 법'은 커녕 수박 겉핥기로 이해하고는 중요한 것은 그냥 지나쳐 버리는 그런 사람이 대부분이 아닐까

생각합니다.

……하지만 정말 이래도 되는 걸까요?

〈수련〉에서 어른들은 보지 못하는 것

'개구리가 있네.'

오카야마현에 있는 오하라 미술관에서 4살짜리 남자아이가 모네의 〈수련〉을 가리키며 이런 말을 했다고 합니다.[01]

여러분은 방금 전에 본 그림에서 '개구리'를 찾아낼 수 있었습니까?

책장을 다시 넘겨서 '개구리 찾기'를 하시던 분들께는 죄송하지만, 실은 이 작품에 '개구리'는 그려져 있지 않습니다. 모네의 〈수련〉 연작 중 어느 것을 봐도 '개구리'는 없습니다.

그 자리에 있던 학예사는 이 그림에 '개구리'가 없다는 걸 당연히 알고 있었지만, '그래? 어디에 있니?'라고 되물었습니다.

그러자 남자 아이는 이렇게 대답했다고 합니다.

'지금 잠수하고 있어.'

저는 이것이야말로 본연의 의미에서 '예술 감상'이라고 생각합니다. 그 남자아이는 작품명이나 해설문과 같은 기존의 정보에 있는 '정답'을 발견하고자 하지 않았습니다. 오히려, '사물을 보는 자신만의 방식'으로 그 작품을 바라보고, '자기 나름의 대답'을 얻은 것입니다.

아이의 말에 여러분은 어떤 느낌을 받으셨나요?

시답잖다? 어린 아이 같다?

그러나 일이든 학문이든 인생이든 이렇게 '사물을 보는 자신만의 방식'을 가지고 있는 사람만이 결과를 내거나 행복을 손에 넣을 수 있지 않을까요?

가만히 움직이지 않는 한 점의 회화를 앞에 두고서도 '자기 나름의 대답'을 만들어낼 수 없는 사람이 격동하는 복잡한 현실 세계 속에서 과연 무언가를 창조 할 수 있을까요?

'중학생이 싫어하는 과목' …… 제1위는 '미술'?!

다시 인사드립니다. 안녕하세요, 그리고 어서 오세요. 『13세부터 시작하는 아트씽킹』의 수업에! 저는 국공립 중학교와 고등학교에서 '미술과'의 교사로 일하는 스에나가 유키호입니다.

갑작스럽지만 당신은 '미술'이라는 과목에 대해 어떤 인상을 가지고 있습니까? 어른이신 분들은 학창시절을 떠올려 주세요.

'애초에 그림을 잘 그리지 못하기 때문에 별로 좋아하지 않았어요……'

'미적 감각이 없는 거죠. 항상 성적이 '2'(점수는 1점부터 5점까지이고 1점이 가장 낮다-역자주)였습니다'

'살아가는 데 도움이 되지 않는 과목이라고 생각합니다……'

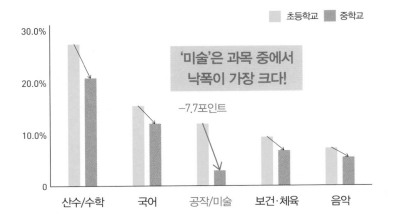

초등학생·중학생에게 물어본 '좋아하는 과목'

교사로서 안타깝기 그지없습니다만 많은 분들이 이런 대답을 주셨습니다. 그런데 이처럼 '미술'을 어려워하게 된 건 무엇 때문일까요?

저는 실은 여기에 명확한 '분기점'이 있다는 가설을 갖고 있습니다.

그 분기점이란 이 책 제목에도 있는 '13세'입니다.

위의 그래프를 봐주세요. 이것은 초등학생과 중학생 들을 대상으로 각각 '좋아하는 과목'에 대한 조사결과를 바탕으로 제가 작성한 그래프입니다.[02]

초등학교의 '공작(工作)'은 세 번째로 인기 있는 과목이지만, 중학교의 '미술'은 인기가 급격하게 떨어지는 것을 알 수 있습니다.

초등학교와 중학교의 변화에 주목해 보면, 하락폭은 과목 전

체에서 가장 큽니다. '미술'은 무려 '가장 인기가 없는 과목'인 것입니다.

그렇다면 '13세 전후'의 시기에 '미술을 싫어하는 학생'이 급증할 가능성이 크다고 볼 수 있습니다.

여러분도 짐작 가는 이유가 있을 것입니다.

'중학교에 들어가서 첫 미술 시간에 과제가 '자화상'이었는데, 미술부에 들어갔던 동급생에 비해 내가 그린 그림이 너무 하찮아 보여서 정말 부끄러웠습니다······'

'다른 과목의 성적은 그럭저럭이었지만, 항상 미술이 조금 부족했습니다. 평가기준이 뭔지 잘 모르는데 낮은 평가를 받는 것이 싫었습니다. 스스로에게 미적 감각이 없다고 생각할 수밖에 없었습니다.'

'기말 시험이 다가오면, 갑자기 미술사 수업이 시작되고 작품명을 통째로 암기하도록 시켰습니다. 그건 도대체 뭐였을까요?'

이런 상황은 여전히 계속되고 있습니다. 제가 교사로서 학교교육의 실태를 보아온 경험에서 말씀드리자면, 그림을 그리거나 만들기를 하는 '기술'과 과거에 태어난 예술작품에 대한 '지식'을 쌓는 수업이 여전히 대부분을 차지하고 있습니다.

'그림을 그리다' '물건을 만들다' '예술작품의 지식을 습득하다'이러한 수업 방식은 언뜻 보면 여러분의 창조성을 키워줄 것처럼 보입니다만, 실은 이것들이 오히려 개인의 창조성을 빼앗

아 갑니다.

이러한 '기술·지식' 편중형의 수업 방식이 중학교 이후로 '미술'을 어려워하는 의식의 원흉이 아닐까 싶습니다.

미술은 지금, '어른들이 최우선으로 다시 배워야 할 과목'

'모든 아이들은 예술가이다. 문제는 어떻게 하면 어른이 되어서도 예술가인 채로 존재할 수 있냐는 것이다.'

이건 파블로 피카소가 한 유명한 말입니다. 피카소의 말대로 우리는 애초에 〈수련〉에서 '나만의 개구리'를 발견할 수 있는 예술가 기질을 지녔던 것입니다.

그러나 '예술가인 채로 존재할 수 있는 어른'은 거의 없습니다. '13세 전후'를 분기점으로 '개구리를 발견하는 힘'을 잃어버리고 맙니다.

더욱 심각한 것은 우리 스스로가 '사물을 보고 생각하는 자기 나름의 방식'을 잃어버렸다는 것조차 깨닫지 못한다는 점입니다.

화제의 기획전에서 회화를 감상했던 것 같은 느낌이 들고, 평가가 높은 가게에서 맛있는 요리를 맛본 듯 하며, 인터넷 뉴스나 SNS의 투고에서 세계를 알게 된 느낌이 들고, LINE에서 사람과 이야기하는 듯한 기분이 되고, 일과 일상에서도 무언가를 선택

하고 결정하는 것처럼 느껴집니다.

그러나 거기에 정말로 '나 자신만의 관점'이 있는 것일까요?

지금, 이러한 위기감을 배경으로 어른들의 세계에서도 '사물을 예술적으로 생각하는 방식'에 대해 다시 생각하고 있습니다.

한편에서는 이것을 '예술사고(Art Thinking)'라고 합니다. 피카소가 말한 '예술가인 채로 있을 수 있는 어른'이 되기 위한 방법이 비즈니스 세계에서도 진지하게 모색되고 있는 것입니다.

그런데, '예술가처럼 생각한다'라는 것은 무슨 뜻일까요?

결론부터 말하자면, '예술'이란 그림을 잘 그리거나 아름다운 조형물을 만들거나 역사적인 명화에 대해 지식을 쌓는 것이 아닙니다.

'예술가'는 눈에 보이는 작품을 만들어내는 과정에서 다음과 같은 세 가지 일을 합니다.

[1] '자신만의 관점'으로 세계를 발견하고,
[2] '나만의 답'을 만들어내고,
[3] 그것에서 '새로운 질문'을 만들어낸다.

'예술사고'란 바로 이러한 사고의 과정이며, '자신만의 관점'에서 사물을 보고 '자신만의 대답'을 만들어 내기 위한 방법입니다.

조금 더 부드럽게 말하면, '당신만의 개구리'를 발견하는 방법인 셈입니다.

그러니까 우리가 '미술'에서 배워야할 것은 '작품을 만드는

법'이 아닙니다.

오히려, 그 근본에 있는 '예술적인 사물의 사고방식＝예술사고'를 몸에 익히는 것이야말로 '미술'이라는 수업의 본래 역할인 것입니다.

그런 의미에서 '미술'은 지금 '어른이 최우선으로 다시 배워야 할 과목'입니다. 미술교사라서 하는 이야기라고 생각하실지도 모르겠지만 저는 정말로 그렇게 믿고 있습니다.

'13세'로 돌아가서, 사고체계를 업데이트한다

이러한 문제의식에서 저는 담당하는 중고등학생 대상 '미술' 수업에서 작품 만들기를 위한 기술지도나 미술사와 관련된 용어를 암기시키는 것은 극히 드물게 하고 있습니다. 실기제작을 할 때도 학생들에게 '자신만의 사물을 보는 법·생각하는 법'을 익히는 것에 집중하고 있습니다.

이제까지 700명 이상의 중고등학생에게 이 '예술사고'의 수업을 체험하게 했더니, 덕분에 많은 학생들이 '미술이 이렇게 즐거웠다니!', '앞으로도 계속 도움이 될 사고방식을 익혔다!'와 같은 반응을 보이고 있습니다. 이 책 『13세부터 시작하는 아트씽킹』의 제목은 '13세부터의……'로 되어 있습니다만, '어른'인 독자 분들도 충분히 즐겨주었으면 합니다. 오히려 저는 어른들이야말로 '13세'라는 분기점으로 되돌아가서 '미술'이 가진 진짜 즐거움을 체험하길 바

랍니다.

물론 '중학생·고등학생' 여러분도 꼭 읽기를 바라며, 게다가 아이를 키우시는 분은 이 책의 내용에 대해 아이와 이야기를 나누는 것을 추천합니다.

자, 그러면 이제부터 '예술사고의 수업'을 시작하겠습니다!

우선 본격적인 수업에 들어가기 전에 '오리엔테이션'으로 '예술사고란 무엇인가'에 대해서 좀 더 상세하게 이야기를 드리겠습니다. 이후의 수업이 보다 이해하기 쉬워질 것입니다.

그래서 여기서부터는 작은 「예고편」입니다.

잠시 시간을 내어 상상해 주세요.

지금 여러분의 눈앞에 작은 민들레가 피어 있다고 가정합니다.

그 민들레는 어떤 모습을 하고 있습니까?

가능한 '완벽한 민들레'를 '5초 동안' 생각해서 그려주세요.

목차

수업 1

'훌륭한 작품'이란 어떤 것일까?
— 예술사고의 막을 열다

수업 4
예술의 '상식'이란 무엇일까?
— '시각'에서 '사고'로

에필로그
'사랑하는 것'이 있는 사람의 예술사고

오리엔테이션

'예술사고'란 무엇일까?

— '예술'이라는 식물

무심결에 우리가 놓치는 것-민들레 사고실험(思考實驗)

프롤로그 끝부분에 '가능한 완벽한 민들레를 떠올려 그려 보세요'라고 썼습니다.

여러분, 실제로 어떤 이미지가 떠오르시나요?

읽고 넘겨버린 분들은 지금부터 5초 동안 민들레를 마음속으로 함께 상상해 보기 바랍니다.

자, 어떤가요?

대부분 '땅 위로 얼굴을 내민 선명한 샛노란색의 꽃'을 떠올리시지 않았을까 생각합니다.

하지만 그건 민들레의 일부일 뿐입니다.

좀 더 상상의 나래를 펼쳐서 땅 속을 들여다봅시다.

땅 속에는 민들레의 뿌리가 뻗어 있습니다. 마치 우엉처럼 곧고 두껍게, 믿을 수 없을 만큼 길게 뻗어갑니다. 민들레 뿌리가 1미터나 되는 경우도 있다고 합니다.

조금 다른 방향에서 생각을 해 보지요.

한 해 동안 민들레가 어느 정도 꽃을 피우는지 아시는지요?

민들레는 언제나 피어 있는 것 같은 느낌입니다만 실은 민들레가 꽃을 피우는 기간은 겨우 1주일 정도입니다.

초봄에 짧게 피는 민들레는 곧 져버립니다. 그로부터 한 달 정도 지나서 솜털로 변신합니다. 늦봄에 솜털을 날리고 나서는 여름에는 뿌리만 남기고 땅 위에서 모습을 감춰버립니다. 가을이 오면 잎사귀만 땅 위로 내밀고는, 그대로 겨울을 지냅니다.

그렇습니다, 당신이 떠올린 '샛노란 꽃을 피운 민들레'는 여러 가지 모습을 지닌 거대한 식물의 '정말 일부·한 순간을 잘라낸 것'일 뿐입니다.

공간적으로나 시간적으로나 **민들레라는 식물의 대부분을 차지하는 것은 눈으로 볼 수 없는 '땅속'에 있는 부분입니다.**

예술사고를 구성하는 '세 가지 요소'

'예술'은 이 민들레와 닮았습니다. 그래서 예술을 '식물'에 비유해 보려 합니다. 조금 길어지겠지만 꼭 들어주세요.

민들레와는 달리 **'예술이라는 식물'**의 모양은 불가사의합니다.

우선 이 식물은 땅 위에 꽃을 피우고 있습니다. 이 꽃은 예술이 낳은 **'작품'**입니다.

이 꽃의 색과 형태에는 규칙성과 공통점이라곤 없고, 매우 다양합니다. 크고 눈길을 끄는 것도 있지만, 작아서 잘 보이지 않는 것도 있습니다.

그러나 어느 꽃이나 마찬가지로 마치 아침 이슬에 젖은 것 처럼 생생하게 빛납니다.

이 책에서는 이 꽃을 **'표현의 꽃'**이라 하겠습니다.

이 식물의 뿌리에는 커다란 둥근 씨앗이 있습니다. 주먹 만한 크기에 일곱 가지 색이 뒤섞인 불가사의한 빛을 띱니다.

초등학생·중학생에게 물어본 '좋아하는 과목'

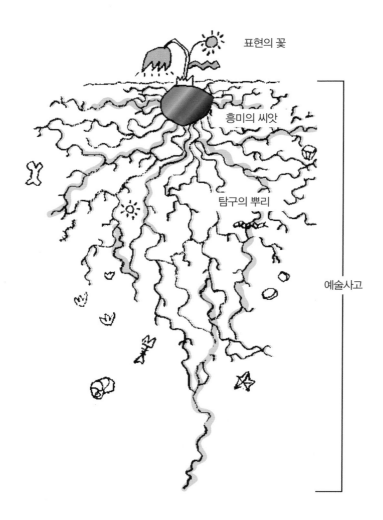

표현의 꽃

흥미의 씨앗

탐구의 뿌리

예술사고

이 씨앗은 '흥미'와 '호기심'과 '의문'을 품고 있습니다.

예술 활동의 근원이 되는 이 씨앗을 '흥미의 씨앗'이라 부르겠습니다.

자, 이 '흥미의 씨앗'에서 무수한 뿌리가 자라납니다. 사방팔방을 향해 뻗어 나가는 거대한 뿌리의 모습이 장관입니다.

복잡하게 얽히고 엮이면서 얼핏 아무런 맥락 없이 무질서하게 퍼져 나가는 것처럼 보이지만, 실은 땅속 깊은 곳에서 하나로 연결되어 있습니다.

이것이 '탐구의 뿌리'입니다. 이 뿌리는 예술작품이 만들어지기 전까지 긴 탐구의 과정을 나타냅니다.

'예술이라는 식물'은 '표현의 꽃' '흥미의 씨앗' '탐구의 뿌리'라는 세 부분으로 구성되어 있습니다. 그러나 민들레와 마찬가지로 공간적으로나 시간적으로도 이 식물의 대부분을 차지하는 것은 눈에 보이는 '표현의 꽃'이 아니라 땅 위에서는 보이지 않는 '탐구의 뿌리'입니다.

예술에서 본질적인 것은 작품이 만들어지기 전까지의 과정입니다.

따라서 '미술' 수업에서 여전히 중시되는 '그림을 그린다' '무언가를 만든다' '작품의 지식을 얻는다'라는 교육은 예술이라는 식물의 극히 일부인 '꽃'에만 초점을 맞추고 있는 것입니다.

미술관에서 작품을 봐도 '잘 모르겠다' '예쁘다' '대단하다는 말만 한다' '어디선가 보고 들은 지식을 말하는 것 밖에 못한다'라는 고민을 듣게 되는데, 그것은 교육이 '탐구의 뿌리'를 펼치

는데 소홀했기 때문일 것입니다.

아무리 그림을 잘 그려도, 아무리 손재주가 좋고 정교하게 작품을 만들 수 있어도, 아무리 참신한 디자인을 만들어낼 수 있어도, 그건 어디까지나 '꽃'의 이야기입니다. '뿌리'가 죽으면 '꽃'은 곧 시들어 버립니다. 작품만으로는 진정한 의미의 예술이라 할 수 없습니다.

'지하세계의 모험'에 빠져 있는 진정한 '예술가'들

'예술이란 식물'의 생태를 좀 더 자세히 살펴봅시다.

이 식물이 양분으로 삼는 것은 자기 자신의 내부에 깃든 흥미와 개인적인 호기심, 의문입니다. **예술이라는 식물의 모든 것이 이 '흥미의 씨앗'에서 생겨납니다.** 여기서 뿌리가 나오기까지는 며칠, 몇 개월, 때로는 몇 년이 걸립니다.

이 씨앗에서 자라나는 '탐구의 뿌리'는 결코 한 줄기라고 한정할 수 없고, 호기심이 이끄는 대로 멋대로 뻗어 나갑니다. 각각의 뿌리는 두께도 길이도 나아가는 방향조차도 다릅니다.

'탐구의 뿌리'는 씨앗이 보내는 양분에 몸을 맡기고 오래도록 땅 속으로 뻗어갑니다.

예술 활동을 끌어가는 존재는 어디까지나 '자기 자신'입니다. 타인이 정한 목표를 향해서 나아가는 것이 아닙니다.

'예술이라는 식물'이 지하세계에서 찬찬히 그 뿌리를 뻗어가

는 동안, '지상'에서는 다른 사람들이 계속해서 예쁜 꽃을 피워 나갑니다. 이런 꽃들 중에는 사람들을 놀라게 할 독특한 꽃도 있고 누구라도 칭찬하는 멋진 꽃도 있습니다.

그러나 '예술이라는 식물'은 땅 위에서 펼쳐지는 유행, 비평, 환경의 변화 같은 걸 전혀 알아차리지 못합니다. 그런 것들은 아랑곳하지 않고 '지하세계의 모험'에 푹 빠져 있습니다.

어떤 맥락도 없이 자라나 있는 뿌리들은 신기하게도 어느 순간부터 하나로 이어집니다. 그것은 마치 미리 계획된 것처럼 보입니다.

그리고 뿌리가 이어진 순간, 아무도 예상하지 못했던 시점에 돌연 '표현의 꽃'이 피어납니다. 크기도 색도 형태도 제각각이지만, 지상에 있는 다른 누가 만든 꽃보다도 당당하게 빛납니다.

이것이 '예술이라는 식물'의 생태입니다.

이 식물을 키워내는 것에 일생을 바치는 사람이야말로 '진정한 예술가'입니다.

하지만 예술가는 꽃을 피워내는 일에는 크게 흥미를 느끼지 않습니다.

오히려, 뿌리가 여기저기 뻗어 나가는 모습에 푹 빠져서는 과정 자체를 즐깁니다.

예술이라는 식물에게 꽃은 그저 결과일 뿐이라는 걸 알기 때문입니다.

예술사고와 언뜻 비슷하지만 다른 것
-'꽃기술자'라는 길

조금 더 예를 들어보겠습니다.

세상에는 예술가로서 살아가는 사람이 있는 한편, 씨앗과 뿌리가 없는 '꽃'만을 만드는 사람들이 있습니다. 이 책에서는 그들을 '꽃기술자'라 부르기로 합시다.

꽃기술자가 예술가와 결정적으로 다른 점은 깨닫지 못한 사이에 '타인이 정한 목표'를 향해 손을 움직이고 있다는 것입니다.

이들은 선인이 만들어낸 꽃 만들기 기술과 꽃의 지식을 얻기 위해서 긴 시간에 걸쳐 훈련을 받습니다. 학교를 졸업하면 그것들을 개선·개량하여 재생산하기 위해서 부지런하게 일하기 시작합니다.

꽃기술자 중에는 훌륭한 꽃을 만들어내는 것으로 높은 평가를 받는 사람도 있습니다.

그러나 아무리 정교한 꽃이라 해도, 마치 밀랍세공처럼 어딘가 생기가 느껴지지 않습니다.

설령 꽃기술자로서 성공을 거두었다고 해도, 비슷한 꽃을 보다 빨리, 정밀하게 만들어 내는 다른 꽃기술자가 나타나는 것은 시간문제입니다. 그렇게 되었을 때, 기존의 꽃 만들기 지식과 기술만을 갖고 있던 그들이 취할 수단은 아무것도 없습니다.

하지만 모두가 처음부터 꽃기술자가 되려고 하지는 않습니다. 한번 자신의 '흥미의 씨앗'에서 '탐구의 뿌리'를 뻗어내려고

시작했다가 도중에 꽃기술자로 전향하는 사람도 많습니다.

왜냐하면 뿌리를 뻗기에는 상당한 시간과 노력이 걸리기 때문입니다. '이것을 해두면 꽃이 핀다'라는 확신도 없습니다. 그런데 이러는 동안에도 주위의 꽃기술자들은 아름다운 꽃을 피워내, 지상에서 나름대로 성공을 거둡니다. 그걸 보며 대부분의 예술가는 그때까지 뻗었던 뿌리를 포기하고 꽃기술자가 되는 길을 선택합니다.

'예술가'와 '꽃기술자'는 꽃을 만들어내고 있다는 점에서 외견상으로는 꽤 닮아 있지만, 본질적으로는 전혀 다릅니다.

'흥미라는 씨앗'을 자신 안에서 발견해내고, '탐구라는 뿌리'를 차분히 뻗어내고, 어떤 때에는 자신만의 '표현의 꽃'을 피운 사람, 그가 진정한 예술가입니다.

끈질기게 뿌리를 뻗어서 꽃을 피운 사람은 어느새 계절이 바뀌고 다시 지상에서 모습을 감추어도 몇 번이고 새로운 '표현의 꽃'을 피울 수 있습니다.

'예술적 사고방식'을 구현한 '지知의 거인'

'예술이라는 식물'의 이야기를 들어 주셔서 고맙습니다.

이야기가 조금 길어졌지만, 예술과 예술가가 '무엇인가/무엇이 아닌가'를 어느 정도 알게 되셨는지요?

제가 이런 비유를 든 데는 두 가지 이유가 있습니다. 첫 번째는

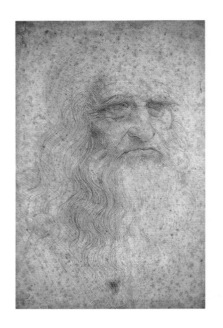

너무도 많은 이들이 '예술=예술작품'이라고 착각하기 때문입니다. 방금 이야기한 것처럼, 예술이라는 활동에서 '작품'이란 땅 위로 나온 '꽃'일 뿐입니다.

'표현의 꽃'은 가장 잘 보이는 부분이지만 식물 전체로 보면 어디까지나 일부일 뿐입니다.

또 하나의 이유는 이 책의 주제인 '예술사고'에 대한 의미를 잘 파악하길 바랐기 때문입니다.

간단히 말하자면, 예술사고라는 것은 예술이라는 식물에서 땅속 부분, 즉 '흥미의 씨앗'에서 '탐구의 뿌리'에 해당합니다. 좀 딱딱하게 정의하자면, 예술사고란 '자신의 내면에 있는 흥미를 기반으로 자신만의 사물을 보는 법으로 세계를 파악하고, 자신만의 탐구를 계속해 나가는 것'입니다.

자, 여기서 질문을 드리겠습니다. 이 초상화의 인물이 누구인지 아시겠습니까? 이 인물에 대해 여러분께 묻고 싶은 것이 두 가지입니다.

〔1〕이 인물은 '예술가'입니까?

〔2〕'예술가'라면 그렇게 생각한 이유는 무엇입니까?

이 인물의 이름을 알고 계시겠지요?

그렇습니다. 레오나르도 다 빈치(1452-1519)입니다.

레오나르도 다 빈치는 르네상스기에 이탈리아에서 활약한 인물로, 〈모나리자〉라는 작품으로 유명합니다. 1974년 도쿄국립박물관에서 개최된 〈모나리자 전〉에는 2개월 동안 무려[03] 150만 명이 넘는 관객이 방문했다고 합니다. 일본에서도 레오나르도 다 빈치를 모르는 사람은 없다고 해도 좋을 만큼 유명합니다.

여기서 새삼스럽게 선언하는 것도 이상합니다만, 레오나르도 다 빈치는 진정한 예술가입니다.

이는 레오나르도 다 빈치가 '매우 유명하기 때문이 아닙니다. 또한 〈모나리자〉를 비롯한 그의 작품을 탁월한 묘사력으로 아름답게 그렸기 때문도 아닙니다.

레오나르도 다 빈치를 예술가라고 할 수 있는 것은 그가 자신의 '흥미의 씨앗'을 충실히 틔워서 '탐구의 뿌리'를 펼쳐서는 '표현의 꽃'을 훌륭하게 피워내고, '예술이라는 식물'을 키워낸 전형적인 인물이기 때문입니다.

레오나르도 다 빈치에게 '흥미의 씨앗'은 '눈에 보이는 것 모든 것을 파악한다'라는 것이었습니다. 그는 스승으로부터 배운 그림을 그리는 방식과 책에 있는 지식에 만족하지 못했습니다. 그렇기 때문에 자신의 눈과 손으로 자연을 직접 철저하게 관찰하고 온갖

사상을 이해하려 했던 것입니다.

'바다는 왜 파랗게 보이나요?' '구름 위는 어떻게 되어 있나요?'라고 자유분방한 의문을 던져 어른을 곤란하게 만드는 어린 아이처럼, 레오나르도 다 빈치는 흥미가 가는 대로 '탐구의 씨앗'을 성장시켜 나갔습니다.

그 '탐구의 씨앗'은 예술의 영역에 그치지 않고, 과학의 분야를 넘나듭니다. 그는 30구 이상의 인체를 해부하고 방대한 스케치와 연구를 통해 인체의 구조를 파악했습니다. 또, 라이트 형제가 비행기를 발명한 시점보다 백년이나 앞서 곤충과 새가 비행하는 원리를 분석했고, 갈릴레오가 지동설을 내놓기 전에 '태양은 움직이지 않는다'라는 말을 자신의 연구 노트에 기록했으니 놀라울 따름입니다.

그가 했던 것은 바로 '자기 내면의 흥미를 바탕으로, 사물을 보는 자신만의 방법으로 세계를 파악하고, 자기 나름의 탐구를 계속한다'라는 예술사고의 절차 자체입니다.

레오나르도 다 빈치의 동기는 '표현의 꽃'을 피우는 것보다도 '탐구의 뿌리'를 펼치는 지하세계의 모험이었습니다.

그렇기 때문에 7,000쪽이 넘는 스케치와 연구를 남겼지만 평생 동안 완성한 회화 작품은 겨우 아홉 점 정도였던 것입니다.[04]

그러나 〈모나리자〉를 비롯하여 그의 '표현의 꽃'은 500년 이상 지난 지금도 독자적인 빛을 발하고, 세상 사람들에게 지속적인 영향을 주고 있습니다.

누구라도 '예술가처럼' 생각했던 적이 있다

그런데, 여기까지 읽으면서 다음과 같이 느끼는 사람은 없으신가요?

"'예술사고'가 대단하다는 것은 알겠지만, 나는 별로 예술가가 되고 싶다고 생각하지도 않고, 애초에 레오나르도 다 빈치처럼 예술에 재능이 있는 것도 아니고……'

당연한 말씀입니다.

그러나 여기서 전하고자 하는 것은 예술사고가 화가나 조각가처럼 좁은 의미의 예술가를 지망하는 사람만을 위한 것이 아니고, 디자이너와 같이 창의적인 영역에서 활동하는 사람만을 위한 것도 아니라는 점입니다.

또 이것은 후천적으로 개발된 재능과 감각에 의존하는 것도 아닙니다.

감이 있는 분이라면 '예술이라는 식물'에 관한 이야기가 결코 예술 세계에 한정된 이야기가 아니라는 것을 알아차렸을 것입니다.

- 누군가에게 주문받은 '꽃'만을 만들고 있지 않은가?
- '탐구의 뿌리'를 뻗는 것을 도중에 포기하지 않았는가?
- 자기 내면에 있는 '흥미의 씨앗'을 외면하지 않았는가?

이것들은 매일 일이나 배움, 나아가 삶의 방식 전체에 적용되는 질문입니다.

모네의 〈수련〉에서 '개구리'를 발견한 남자아이의 이야기 (10쪽)를 소개하면서 제가 드렸던 질문을 기억하시겠지요?

'일에서나 학문에서나 인생에서나, 이렇게 자기 나름의 보는 방식을 가진 사람이야말로 결과를 내거나 행복을 손에 가질 수 있는 것은 아닐까요?

가만히 움직이지 않는 한 점의 회화를 앞에 놓고도 자기만의 대답을 내놓을 수 없는 사람이 격동하는 복잡한 현실세계에서 과연 뭔가를 만들어 낼 수 있을까요?

예술사고는 바로 이런 '자기 나름의 보는 방법', '자기 나름의 대답'을 손에 넣기 위한 사고방식입니다. 그런 의미에서 **예술사고는 모든 사람에게 도움이 될 수 있는 것입니다.**

하지만 대단한 준비를 하지 않아도 괜찮습니다. 피카소가 '모든 아이들은 예술가다'라고 한 말대로 사람은 누구라도 어린 시절에는 예술사고를 할 수 있었기 때문입니다. 여러분도 결코 예외가 아닙니다.

어린 시절을 떠올려 보시기 바랍니다.

길가에 피어 있던 이름 모를 작은 꽃을 발견하고는 꼼짝 않고 바라보았던 것을요.

근처에서 낯선 오솔길을 발견하고 '이 길은 어디로 이어지는 걸까?'라며 두근거리며 탐험했던 것을요.

뒤쪽의 밭에서 어른 키만큼 높은 모래언덕을 발견하고, 가장 좋은 놀이터로 바꿔 놓았던 것을요.

마치 처음으로 지구에 내려온 우주인처럼, 여러분도 온갖 하

찮은 사물을 신선한 눈으로 바라보았을 것입니다. 그리고 '자신의 흥미, 호기심, 의문'에 따라 주저 없이 행동하며 '자기 나름의 대답'을 찾아내려 했을 터입니다.

하지만 여러분이 어렸을 적에 지녔던 '흥미의 씨앗'을 펼쳐가던 '탐구의 뿌리'는 언제부터인지 시들해져 버렸습니다.

여러 가지 이유가 있겠지만, 프롤로그에서 지적한 것처럼 가장 큰 이유는 '교육'의 영향이라고 저는 생각합니다.

예술사고를 되살리는 건 결코 어렵지 않습니다.

'새로운 것을 배우는 것'이 아니라 '13세'라는 분기점으로 되돌아가, '예전에 실천하던 것을 생각해내'기만 하면 되기 때문입니다.

'답을 발견하는 힘'에서 '답을 만드는 힘'으로

'하지만 어린아이처럼 세계를 파악하는 힘이 지금 소용이 있을까?'

'미술이라는 걸 배워도 세상을 살아가는 데 별 도움이 안 되지 않나?'

물론 이런 의문을 품는 분들도 계시겠죠. 그래서 마지막으로 예술사고가 '왜 우리에게 필요한지'에 대해서 말씀드리겠습니다.

알기 쉽게 '미술'을 이른바 정반대의 교과인 '수학'과 대비하면서 설명해보겠습니다. 새삼스럽게 말해 두겠습니다만, 저는

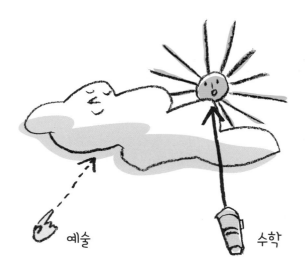

예술 수학

'수학'이 필요하지 않다고 주장하는 것이 아닙니다. 알기 쉽게 비교하기 위해 든 예시이므로 불필요한 오해가 없기를 바랍니다.

우선, 수학에는 '태양'처럼 분명하고 유일한 답이 존재합니다.

예를 들어 '1＋1＝2'는 이미 분명하게 알려져 있습니다. 누군가가 마음 내키는 대로 '아니, 혹시 1＋1＝5일 수도 있잖아요'라며 의문을 제기할 여지는 없습니다.

아직 답이 발견되지 않은 사항은 무수히 많습니다만, 반드시 어딘가 흔들림 없는 한 가지의 답이 존재한다는 것이 이 교과의 기본적인 규칙입니다. **수학은 이러한 '답(＝태양)'을 '발견하는' 능력을 키웁니다.**

하지만 미술(예술)은 수학과는 완전히 다릅니다.

수학이 '태양'을 다룬다면 미술은 '구름'을 다룹니다. 태양은 항상 같은 자리에 있지만, 하늘에 떠있는 구름은 결코 한 자리에 머물지 않고 언제나 모습을 바꿉니다. 예술가가 탐구를 거쳐 이끌어낸 '나만의 답'은 애초에 형태가 정해져 있지 않아서, 누가 언제 보느냐에 따라 달라집니다.

아이들은 하늘에 떠 있는 구름을 질리지도 않고 바라보면서 '코끼리가 있어' '응? 저건 거인이다' '아, 새가 되었다!' 하며 '나만의 답'을 계속 만들어 가죠. 교과로서 '미술'의 본래 목적은 이처럼 '나만의 답(=구름)'을 '만드는' 능력을 키우는 것입니다.

지금까지 절대적으로 필요하다고 여겨진 것은 수학능력이었습니다. '수학'은 대부분의 경우, 입시과목에 들어갑니다만, 극히 일부 학과를 제외하면 수험생에게 '미술'을 공부하도록 하는 학교는 없습니다.

그러나 '아무래도 이것만으로는 큰일 날 거야······'라는 것을 사람들이 깨닫기 시작합니다. 이 배경이 된 것이 이른바 'VUCA 세계'라고 표현하는 현대사회의 흐름이겠지요.

VUCA란 'Volatility = 변동성' 'Uncertainty = 불확실성' 'Complexity = 복잡성' 'Ambiguity = 애매함'이라는 네 가지 단어의 첫 글자를 따서 만든 말로, 온갖 변화의 폭과 속도와 방향이 제각각이라서 앞으로의 세계가 어떻게 될지 예측할 수 없다는 것을 의미합니다.[05]

'잘 닦인 길을 따라 가면 성공할 수 있다는 상식이 통하지 않

은 세계가 되었다'라는 경구는 이전부터 꽤 다양한 곳에서 들리기 시작했습니다. 그렇기 때문에, 최근 10년 정도는 '시대의 변화에 가장 빠르게 대응하면서 '새로운 답'을 발견하고자'하는 것'이 정답처럼 여겨져 온 것입니다.

그러나 오늘날과 같은 VUCA의 시대에는 이제 과거와 같은 접근은 쓸모가 없습니다. 변화를 따라잡으려고 애를 써도 이미 쫓아갈 수 없을 정도로 세계의 변동이 극심해졌기 때문입니다. 오직 한 가지 기술이 전 세계의 틀을 통째로 바꿔버리는 것은 이미 드문 일이 아닙니다.

세계가 변화를 겪을 때마다 그에 맞는 '새로운 답'을 찾아내는 것은 이제 불가능하며 무의미한 것입니다.

여기에 재차 타격을 가하는 것이 '인생 100년 시대'입니다. 이제 우리는 이런 불투명한 세계와 오래도록 마주해야 합니다.

아이들에게는 더욱 심각한 노릇입니다. '2007년에 일본에서 태어난 아이들의 절반은 107세가 넘도록 살 것이다'라는 연구 보고도 있습니다.[06] 제가 이 책을 쓰는 지금 시점에서 13세 소년 소녀가 107세가 되는 건 22세기, 2114년입니다. 그때 세상이 도대체 어떻게 변할지 예측할 수 있을까요?

물론, 어른도 사정은 다르지 않습니다. 이미 '이것만 해두면 괜찮아!' '이게 바로 답이다!'라고 말할 수 있는 당연한 '답'을 이제는 기대할 수 없기 때문입니다.

그런 시대를 살아가게 되는 우리는 '태양을 발견하는 능력'만으로는 더 이상 살아갈 수 없습니다. 오히려, 인생의 다양한 국

면에서 '자신만의 '구름'을 만드는 능력'이 요구될 것입니다.

이것을 몸에 익히는 데는 '미술'이야말로 안성맞춤입니다.

그렇기 때문에(다시 한번 말씀드리자면), 아이들에게도 어른에게도 지금 그야말로 최우선으로 배워야할 교과는 다름 아니라 '미술'이라고 저는 확신합니다.

왜 여섯 가지 '20세기 예술작품'인가?

'예술사고'가 어떤 것인지 대략 윤곽이 잡히셨는지요?

'아직 잘 모르겠는데……' 싶은 분들도 마음 놓으셔도 됩니다.

이제부터 시작할 '예술사고의 수업'에서는 예술작품을 소재로 삼아 예술가들이 '나만의 답'을 만들어 가는 예술사고의 과정을 체험할 것입니다.

그런데 이 책에는 여러분이 기대하시는 만큼 작품이 많이 나오지는 않습니다. 주로 예시로 드는 것은 '20세기에 나온 여섯 가지 예술작품'입니다. 여기에는 두 가지 이유가 있습니다.

우선 '왜 겨우 여섯 가지인지'에 대한 이유입니다.

지금, 전문 서적이나 미술서적이 아닌 일반 책에도 많은 아름다운 예술 작품을 소개하고 폭넓은 교양을 넓히도록 요구합니다.

그러나 이제까지의 내용을 읽으셨으면 아시겠지만, 예술사고의 본질은 되도록 많은 작품을 접하거나 그 배경지식을 얻어서 상식을 넓히는 것이 아닙니다.

이 책에서 전하고 싶은 것은 어디까지나 하나의 예술 작품을 계기로, 당신의 '탐구의 뿌리'를 찬찬히 늘려, '나만의 답'을 만들기 위한 방법입니다.

이런 이유로 굳이 많은 작품을 소개하는 대신에 엄선한 여섯 작품을 통해 사고를 심화시키는 방식을 취했습니다.

또 한 가지, '왜 20세기의 작품인지'에 대한 이유입니다.

그것은 긴 예술의 역사 속에서 20세기에 태어난 예술작품이야말로 '예술사고'를 키우는 소재로서 최적이라고 저는 생각하고 있습니다.

서양미술의 거대한 흐름을 보면, 14세기에 시작한 르네상스부터 20세기까지 약 500년 이상의 기간 동안, 당연히 다양한 '작품＝꽃'이 나왔습니다.

그러나 오늘날 돌아보면 대부분 공통적으로 '어떤 한가지의 목표'를 향한 것들이었습니다. 게다가 그 목표는 예술가들 내면의 '흥미의 씨앗'에서 태어난 것이라기보다도 '외부'에서 온 것이었습니다.

하지만 20세기로 접어들면 상황이 확 바뀝니다. 19세기에 태어난 '어떤 것'이 세상이 보급되면서, 그때까지 예술가들이 떠받들던 목표가 결정적으로 흔들렸던 것입니다.

그 뒤로 20세기의 예술가들은 자신의 내면에서 '흥미의 씨앗'을 발견하고 거기서 '탐구의 뿌리'를 뻗어 나가는 것으로 '표현의 꽃'을 피운다는 방법과 절차에 제법 자각적으로 임하게 되었습니다. 즉, 20세기의 예술가들에게 '예술사고의 흔적'이 꽤 분명하게

인정받게 된 것입니다.

그 여섯 작품이 무엇인지 여기서 말씀드리지는 않겠습니다.

이미 알고 계신 유명한 작품도 있고, '이게 뭐야……!'라고 깜짝 놀랄만한 작품도 있습니다. 부디 기대해주시길!

자, 오리엔테이션의 마지막 순서로, 이 책의 진행방식을 간단히 설명하겠습니다. 이 책은 '여섯 개의 강의(=수업)'로 구성되었습니다. 각각의 수업에서는 주로 20세기 작품을 연대순으로 한 점씩 다루며, 각 수업의 '질문'을 놓고 생각을 발전시킬 것입니다. 수업은 통일된 현장 수업 형식으로 되어 있기 때문에 13세로 돌아갔다고 상상하고 학생들과 함께 예술사고를 심화시키는 과정을 체험해 주세요.

그리고 각각의 수업 마지막 부분에는 '또 하나의 관점'이라는 부분을 마련했습니다. 여기서는 수업의 전반부에서 공부한 것을 다른 각도에서 심도있게 고민해 봅니다.

수업의 도입부와 중간 부분에 실제로 손을 움직여서 하는 연습 부분 '함께 해보기'가 준비되어 있고, 이밖에도 여러 '질문'이 들어 있습니다.

이 책의 목적은 그저 '예술사고의 방법'을 지식으로서 머리에 넣는 것이 아니라 '나만의 답'을 만드는 과정을 체험하도록 하는 것입니다. 그냥 읽고 넘기지만 마시고 '함께 해보기'에 도전해 보시고 질문에 대해서도 같이 고민해 보시기 바랍니다.

'함께 해보기'를 위해 미리 '종이'와 '필기구'를 준비해 두시는 것이 좋습니다.

자, 이제 본격적인 수업을 시작하겠습니다.

앞서 저는 "20세기에 '어떤 것'이 보급되면서 예술가들을 둘러싼 상황이 확 바뀌었다"라고 썼습니다(44쪽). 어떤 의미에서는 모든 것이 그 '어떤 것'에서 시작되었다고 해도 과언은 아닙니다.

그 '어떤 것'이란 도대체 무엇일까요? 첫 번째 수업에서 살펴보겠습니다.

수업 1

'훌륭한 작품'이란 어떤 것일까?

— 예술사고의 막을 열다

'훌륭한 자화상'을 그려봅시다

여러분은 예술 작품을 보고 '훌륭하다'라고 느끼신 적이 있습니까?

'있다!'라는 분은 좋은 경험을 하신 분이라 생각합니다.

하지만 '별로 없다……'라는 분도 마음 놓고 수업을 들어 주세요.

그나저나……'예술작품이 뛰어나다'라는 것은 애초에 무슨 뜻일까요? 작품에 어떤 요소가 담겨 있으면 '훌륭하다' '뛰어나다'라는 평가를 받는 걸까요?

그래서 이번 수업에서는 '훌륭한 작품'은 어떤 것이냐는 질문에서부터 탐구의 모험을 시작하려 합니다.

이에 대해 '체험'하며 생각하기 위해서 가벼운 연습 과제를 준비했습니다. 갑작스러우시겠지만, 꼭 실제로 손을 움직여서 해 보시길 바랍니다.

자화상 그리기

'연필'과 '종이'와 '거울'을 준비하고, 자화상을 그려봅시다.

저는 그리는 법에 대해서는 어떤 조언도 하지 않겠습니다.

자기 나름의 방식대로, 자신의 얼굴을 그려보세요.

종이가 없는 분은 이 책의 여백에

그려도 좋습니다.

그러면 해 봅시다!

수고하셨습니다. 어떠신가요? ……라고 여쭙고 싶습니다만 대부분 손을 움직이지 않고 이 페이지를 보고 계시지 않습니까?

'지금 지하철을 타고 있어서' '거울이나 필기구가 곁에 없어서'라며 물리적으로 제약이 있는 경우가 아니라도 어지간히 그림을 좋아하시거나 부지런한 분이 아니라면 자화상을 그리지 않았을 것입니다.

그런데 여러분은 '자화상'을 그리는 연습을 하라고 했을 때 어떤 기분이었습니까?

'귀찮고 싫다고 생각했다.'

'자신이 없다. 잘 그릴 것 같지 않다……'

'갑자기 나 자신을 그리라는 말을 들어서 무척 당혹스러웠다.'

어쩌면 예술을 어렵게 여기는 의식이 여러분의 손을 붙잡았던 것일지도 모릅니다. 그림을 그리는 것에 대한 압박감이나 부정적인 생각을 가진 사람이 사실 적지 않습니다.

'훌륭한 그림'은 어떻게 고를까?

자, 연습을 건너뛴 분들도 다른 분들이 그린 자화상을 보시기 바랍니다. 여섯 명의 작품을 골라 보았습니다. 골라 놓은 작품을 다음의 두 단계로 감상하겠습니다.

어느 작품이 가장 '훌륭한가'? → 그 이유는 무엇인가?

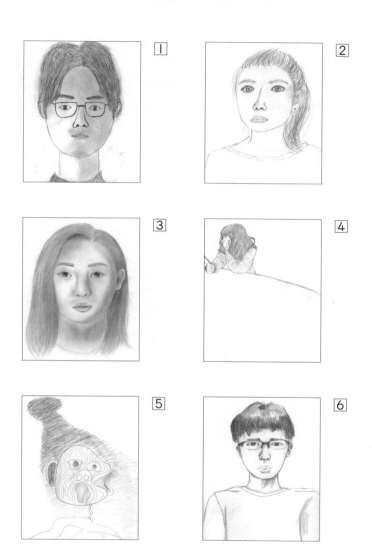

〔1〕여섯 점의 자화상 중 '가장 훌륭하다'라고 생각하는 한 점
　을 골라 주세요.
〔2〕'왜, 그것이 뛰어나다고 느꼈는지'를 설명해 주세요.

여기서 특히 중요한 것은 두 번째 단계입니다.

별 생각 없이 선택했다해도 '왜/어디가 훌륭한지'를 구체적으
로 생각하면 지금 당신이 무엇을 기준으로 작품을 판단하는지
를 인식할 수 있을 것입니다.

그러면 도전해 보시길!

자, 여러분이 고른 결과를 보니 **가장 많은 선택을 한 것이 작품[3]
과 작품[6]**입니다. 작품[3]을 고른 분들에게 '왜 이 그림을 골랐
는지' 물어 보면 이런 대답을 합니다.

'이목구비가 정확해서 누구를 그렸는지 단번에 알 수 있다.'

'꼭 빼닮았다. 머리카락, 속눈썹, 눈썹 한 가닥 한 가닥까지 그
렸다. 검은 눈동자가 반짝이는 것도 꽤 마음에 든다.'

'연필을 쓰는 솜씨가 좋다. 그림자를 잘 묘사해서 얼굴의 윤곽
과 코가 입체적으로 보인다.'

당신은 몇 번의 그림을 골랐나요? 고를 때 **무엇을 기준으로 '훌
륭하다'라고 판단했습니까?**

그것이 '지금 당신이 사물을 보는 법'입니다. 그러나 만약 그
것과 전혀 다른 '사물을 보는 법'이 있다면 어떨까요?

'20세기 예술의 문을 연 그림'은
정말로 잘 그린 그림일까?

'자화상'은 조금 뒤에 보기로 하고, 여기서부터는 한 예술가가 그린 작품을 한 점 보려 합니다.

'20세기 예술의 문을 연 예술가'라고 불리는 앙리 마티스(1869~1954)의 작품입니다.

지금 보시는 작품은 마티스가 1905년에 내놓은 〈녹색 선이 있는 마티스 부인의 초상〉입니다. 이 그림은 마티스를 유명 예술가로 만든 대표작들 중 하나입니다. 크기는 세로 40.5cm×가로 32.5cm입니다. 의외로 작은 유화 작품입니다.

여러분이 '자화상'을 그린 것과 달리 마티스는 '아내의 초상'을 그렸습니다.

그러면 바로 작품을 살펴봅시다.

1869년에 프랑스 북부의 시골에서 태어난 마티스는 파리의 대학에서 법률을 공부한 후 법률사무소에서 일했습니다.

그가 예술에 눈을 뜬 것은 20세 때였습니다. 맹장염 때문에 요양하던 중에

앙리 마티스(1913년)

어머니가 소일거리로 그림 도구를 가져다 준 것이 계기였습니다.

그 뒤로 아카데미 쥘리앵이라는 미술학교에서 유화를 본격적으로 공부했고, 20세기 중반에 세상을 떠날 때까지 수많은 작품을 만들었습니다.

그런데 여러분, 마티스의 그림을 보고 어떤 느낌을 받으셨나요?! 역시 '훌륭하다!'라고 생각하셨나요?

'이상한 말을 하면 비웃음 받을 것 같다……'라며 주저하실지도 모르지만, 보고 느낀 그대로의 감상을 솔직하게 이야기를 하시기 바랍니다.

'뛰어난 화가라고 해서 기대했는데, 솔직히 잘 그린 것 같지 않다.'

'뭔가 조잡한 느낌이다…….'

'여성이라는데 남성의 얼굴처럼 보인다.'

'마티스의 부인은 이 그림을 보고 화내지 않았을까?'

'색을 조합한 방식이 별로 마음에 들지 않는다.'

여러분의 감상은 이 그림이 오늘날 받는 평가와 꽤 다릅니다.

표현은 '감상의 질'을 높인다

그런데 갑작스럽지만 이런 질문을 드리겠습니다. 여러분은 조금 전에 〈녹색 선이 있는 마티스 부인의 초상〉을 보셨습니다. 그런데 어느 정도 시간을 들여 보셨습니까? 찬찬히 바라본 시간

은 몇 초 정도였습니까?

확인을 위해 제가 한 가지 질문을 드리겠습니다.

마티스 부인의 '모자'는 무슨 색이었습니까?

'검은색'이라고 대답하신 분은 안타깝지만 틀렸습니다.

'전혀 기억이 나지 않는다'라거나 '눈썹의 색은 어렴풋이 기억나는데'라는 분은 아마도 1, 2초만 보고 책장을 넘기셨을 겁니다(실제로 어떤 색이었는지 신경 쓰이는 분은 책장을 앞으로 넘겨 확인해 보시기 바랍니다).

자신의 감각기관을 활용하여 작품과 마주하는 것은 '자신만의 답'을 찾기 위한 첫 걸음입니다. 그러나 프롤로그에서도 말씀드린 것처럼 '작품을 잘 보는' 것은 의외로 어렵습니다. 미술관에 가서도 제목과 해설문에서 '답'을 찾으려는 사람이 대부분입니다.

그럴 때는 '표현 감상'이 도움이 됩니다. 이 방법은 이 뒤로도 수업에 여러 차례 다시 언급될 것입니다.

'표현 감상'의 방법은 매우 간단합니다. **작품을 보고 알게 된 점이나 느낀 것을 소리 내어 말하거나 종이에 써서 '표현'하면 됩니다.**

예를 들어 〈녹색 선이 있는 마티스 부인의 초상〉에 대해서라면 '사람을 그린 그림이다', '배경을 초록, 분홍, 빨강으로 나누어 칠했다' 등, 보면 누구라도 알 수 있는 부분부터 시작합니다.

'그런 뻔한 걸 왜……'라고 생각하실 수도 있겠지만, 이렇게 표현을 계속 하다 보면 작품을 막연하게 바라보는 대신에 훨씬 '잘 볼' 수 있게 됩니다. 그러다 보면 '눈썹의 색이 파란색과 녹

색이다'라는 점까지 알아차릴 수 있습니다.

다른 사람과 함께 '표현 감상'을 해보면 즐거움이 배로 늘어납니다. 상대의 깨달음이 새로운 깨달음을 낳고, 혼자서는 생각하지 못했던 부분까지 생각하게 되기 때문입니다.

아내에 대한 '공개처형'이라고 조롱받았던 초상화

그러면 이제 다시 〈녹색 선이 있는 마티스 부인의 초상〉을 마주하고, 다음의 질문을 의식하면서 '표현 감상'을 해봅시다.

- '이 그림의 색은 어떤가요?'
- '형태와 윤곽은 어떤가요?'
- '붓질하는 방식'에 특징이 있나요?

'음, 콧날이 녹색이다. 제목에도 나와 있지만……'
'배경의 색깔이 초록, 분홍, 빨강, 이렇게 세 가지다.'
'배경에서 색이 바뀌는 부분이 부자연스럽다.'
'얼굴 좌우의 색이 서로 다르다. 오른쪽은 분홍빛이고, 왼쪽은 녹색에 가깝다.'
'물감을 칠한 방식도 좌우가 다른 것 같다. 오른쪽은 붓질이 거칠게 남아있는데 왼쪽은 매끈하게 마무리되었다.'
'오른쪽은 피부가 거칠고, 왼쪽은 건강해 보인다.'

'오른쪽은 빈곤했던 과거, 왼쪽은 부유한 현재.'

'혹은 반대로 오른쪽은 나이든 현재, 왼쪽은 젊었을 때 모습일까?'

'오른쪽은 맨얼굴, 왼쪽은 화장한 얼굴?'

'오른쪽은 아내가 화났을 때, 왼쪽은 아내가 기분 좋을 때. 왼쪽 입꼬리가 약간 올라가서 미소 짓는 것처럼 보인다.'

'얼굴 좌우가 비대칭이다.'

'얼굴, 목, 몸의 연결이 어딘가 부자연스럽게 느껴진다. 자세가 너무 반듯하기 때문일까?'

'붓질이 거칠다. 붓질 자국이 많이 남아있다.'

'힘이 넘치는 그림 같다. 색도 붓질하는 법도.'

'군데군데 하얀 바탕색이 보인다. 아직 칠하지 않은 부분이 남은 건가?'

'이마 부분에 가로로 된 붓질 자국이 있는데 이게 주름처럼 보이지 않아?'

'지쳐 있는 오른쪽이 엄청나다. 다크서클이 무섭다……'

'눈 위에도 그림자가 있어서 깊이 팬 것처럼 보이는 걸지도 모르겠다.'

'그림의 모델 노릇을 하는 것에 화난 것처럼 보인다.'

'마티스는 왜 자신의 아내를 이런 식으로 그린 걸까?'

'왠지 남자 같다. 머리 부분을 손으로 가리면 거의 남자처럼 보인다.'

'머리가 하나의 덩어리이고 머리카락이 한 가닥도 보이지 않

는다.'

'머리털이 난 언저리에 빨간 선이 들어가 있는 것이 묘하게 신경 쓰인다⋯⋯'

'머리카락이 검은색이 아니라 파란 색이다.'

'눈썹이 파란색과 녹색이다.'

'찬찬히 보니까 윤곽선도 파란 색이다.'

'군데군데, 윤곽선이 있는 부분과 없는 부분이 있다.'

'윤곽이 직선적이기 때문에 강해 보이는 걸까?'

'배경의 좌우 색과 얼굴 좌우의 색이 반대로 되어 있다. 이것 봐, 배경은 왼쪽이 빨간 색 계열이지만 얼굴은 오른쪽이 빨간색 계열이다.'

'눈동자와 옷무늬의 색도 배경의 색과 대비된다.'

'이 그림은 크게 세 가지 색으로 구성되었다⋯⋯! 빨강, 초록, 파랑' '정말이네. 처음 봤을 때는 색의 종류가 아주 많다고 느꼈는데.'

'표현 감상'은 어떠셨습니까?

적어도 이 그림을 처음 보았을 때와 비교하면 이제 자신의 눈으로 자세히 감상하게 되었을 것입니다.

그러나⋯⋯보면 볼수록 과연 이것이 '20세기 예술을 열어젖힌' 화가의 '대표작'이라 할 수 있을까, 의심이 들지 않습니까?

솔직히 말하자면 '색', '형태', '붓질' 어딜 봐도 그다지 칭찬할 만한 작품은 아닙니다. 특히 색은 엉망진창입니다.

'이것보다 더 잘 그릴 수 있는 사람은 차고 넘칠 걸.' 이런 생

각이 들 정도입니다.

당시 평론가들은 마티스 부인의 단점을 부각시킨 것 같은 이 초상화를 보고는 마치 부인을 '공개처형'한 그림이라며 비꼬았습니다.[07]

한데 마티스는 자신의 아내를 도대체 왜 이렇게 그린 것일까요?

이 점을 밝히자면 서양회화의 역사를 500년 정도 거슬러 올라갈 필요가 있습니다.

······하지만 안심하셔도 됩니다. 이 수업의 목적은 미술사의 지식을 얻는 것이 아니기 때문에 여러분이 '탐구의 뿌리'를 펼치는데 필요한 요점만을 되도록 쉽게 설명하겠습니다.

또, 여기서 하는 이야기는 〈녹색 선이 있는 마티스 부인의 초상〉을 읽기 위해서만이 아니라, 이 뒤의 수업들을 더 즐기기 위한 바탕이 됩니다.

'르네상스 화가'와 '20세기의 마티스'는 어떻게 다른가?

마티스의 시대에서 500년을 거슬러 올라가면 르네상스 시대입니다.[08] 서양미술의 기초가 되는 여러 기법이 14세기 무렵부터 시작된 르네상스 시대에 확립되었습니다.

'르네상스 회화'라는 말을 들으면 뭐가 떠오르십니까?

종교화
〈최후의 심판〉 레오나르도 다 빈치, 1495–1498년, 산타 마리아 델레 그라치에 성당

이 시기에는 '무엇'을 그렸을 거라고 생각하십니까?

'음, 여러 화가가 자유롭게 그리고 싶은 것을 택했을 테니까, 온갖 것을 그리지 않았을까요?'

실은 그렇지 않습니다. 르네상스 시대에 '화가는 자기가 그리고 싶은 것을 마음대로 그린다'라는 사고는 사실상 존재하지 않았습니다.

그러한 생각은 훨씬 뒤에야 정착되었습니다.[09] 우리가 아무렇지 않게 떠올리는 '화가=자유분방하게 자신의 길을 걷는 사람'이라는 관념은 르네상스 시대에는 결코 일반적이지 않았습니다.

르네상스 시대의 화가들은 주로 '교회'와 '부자'에게 주문을

받아 그림을 그렸습니다.

화가들은 '예술가'가 아니라 지시받은 대로 가구와 장신구 등을 만드는 사람들과 마찬가지로 '기술자'로 여겨졌던 것입니다.

오리엔테이션에서 소개했던 레오나르도 다 빈치는 르네상스 시대에 예술가의 지위를 향상시키기 위해 애썼던 것으로도 알려져 있습니다만, 그조차 오늘날의 예술가들처럼 독립된 지위를 갖지는 못했고 교회와 부자들에게 주문을 받는 입장이었습니다.

그러면 교회와 부자들은 화가에게 어떠한 그림을 '주문'했던 것일까요?

'**교회**'는 물론 '**기독교**'를 주제로 한 종교화를 주문했습니다.

16세기 무렵까지 유럽에서는 극히 일부의 지식계급을 제외하고는 문자를 읽을 수 있는 사람이 없었습니다.[10] 교회에서는 기독교의 교리를 보급하기 위해 회화에 성경의 세계관을 담는 방식을 취했습니다.

성경의 내용을 '현실적인 느낌을 주는 회화'에 담으면 많은 사람들에게 명확하게 전달할 수 있었습니다. 말로 이야기하는 것보다 훨씬 효과적이었겠지요.

'옛날 그림은 어쩌면 이렇게도 종교화뿐일까?'라고 느낀 경우도 있을 텐데, 거기에는 이러한 사정이 있었던 것입니다.

교회와 함께 그림을 주문한 또 다른 이들은 '부자'인데, 과거의 대표적인 부자라면 아무래도 '**왕후귀족**'입니다.

왕과 귀족들은 '**초상화**'를 원했습니다. 자신의 모습을 남기면

서 위세와 권력을 나타내는 데 초상화는 빼 놓을 수 없는 것이었습니다.

당연히 초상화에는 예술가의 개성적인 표현보다도 '생생하게 옮겨 그려낸 정확한 표현'을 요구했습니다.

또, 왕후귀족도 종교화를 선호했고, '신화'를 다룬 작품도 높이 쳤습니다.

특히 고대의 지중해 세계에서 태어난 그리스 신화는 르네상스 시대의 유럽인에

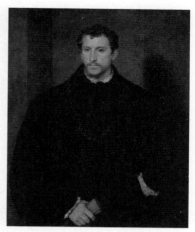

초상화
〈젊은 남자(영국인)의 초상〉 베첼리오 티치아노, 1545년 경, 팔라티나 미술관

게 필수적인 교양이었습니다. 신화를 다룬 회화 작품을 소유하는 것으로서 본인의 교양을 과시했던 것입니다.

이들 그림은 옛이야기가 마치 눈앞에서 벌어지고 있는 것 같은 '생생한 표현'으로 묘사되어야 했습니다.

르네상스 시대를 지나 17세기로 접어들면 회화를 구입하는 새로운 주문자로서 '부유한 시민'이 등장합니다.

시민 계급에서도 가톨릭의 성상숭배를 반대했던 신교도들은 종교화를 좋아하지 않았습니다. 또, 신화나 역사에 대한 세밀한 지식이 필요한 그림보다 알아보기 쉬운 친숙한 회화를 선호했습니다.

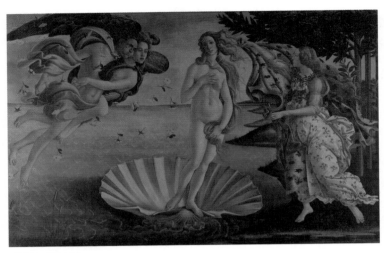

신화를 다룬 작품
〈비너스의 탄생〉 산드로 보티첼리, 1483년 경, 우피치 미술관

경제적 여유를 갖춘 시민은 '초상화'뿐 아니라 '풍경', '일상생활', '정물' 등을 담은 그림도 원했습니다.

하지만 이런 그림들에 대해서는 어디까지나 자신들의 생활 장면과 고향의 모습을 멋들어지게 담아주길 바랐습니다.

어디까지나 '현실적인 느낌을 주는 표현'을 원했던 것입니다.

'꽃기술자'의 '목표'는?

르네상스 시대에는 여러 뛰어난 예술가들이 많은 작품을 만

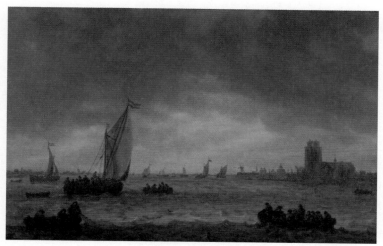

풍경화
⟨마스 하구(도르드레흐트)⟩ 얀 반 호이엔, 1644년, 국립서양미술관

들었습니다. 그러나 대부분의 작품은 교회와 부자들의 주문을 받아 제작된 것입니다. 그런 의미에서 당시의 화가 대다수는 '진정한 예술가'라기보다는 타인이 정해준 목표를 위해 일하는 '꽃기술자'(32쪽)에 가까웠다고 할 수 있습니다.

그리고 이들에게는 손을 뻗으면 닿을 것만 같은 '현실적 표현'이 줄곧 요구되었습니다.

화가들은 눈에 비치는 삼차원의 세계를 이차원의 캔버스에 옮기려면 어떻게 해야 좋을지 시행착오를 거듭하며 궁리했습니다. '원근법'을 비롯해 서양미술의 근간을 이루는 여러 방법론은 르네상스 시대 수백 년에 걸쳐 조금씩 발전했습니다. 그것들은 마침

내 눈에 비치는 것을 그대로 그리기 위한 이론으로서 확립되어 갑니다.

그 뒤로 '눈에 보이는 대로 세계를 그리는 것'은 20세기에 이르기까지 오랜 세월 동안 화가들을 매료시키는 주제가 되었습니다.

물론, 르네상스 시대부터 20세기까지 500년이나 되는 세월 동안 간단히 요약할 수 없을 만큼 다채로운 예술작품이 나왔습니다. 하지만 이들 작품은 근본적으로 같은 목적을 가졌다고 할 수 있습니다.[11]

이 시대에 대부분의 사람들은 '훌륭한 그림'이란 '눈에 보이는 대로 그린 그림'이며, 그것이야 말로 예술의 '정답'이라고 생각했던 것입니다.

예술계의 질서를 파괴한 '어떤 것'

하지만 20세기로 접어들면 예술의 존재방식은 근본부터 흔들리게 되었습니다.

그렇습니다. 앞서 잠깐 언급했던 '어떤 것'이 예술을 흔들었습니다. 저는 오리엔테이션의 마지막에서 '20세기에 보급된 어떤 것이 마티스를 비롯한 화가들이 마주하던 상황을 확 바꾸어 놓았다'라고 했습니다.(44쪽)

그것이 무엇이었는지 아시겠습니까?

'어떤 것' 그것은 '카메라'입니다.

세계 최초의 사진은 1826년에 촬영되었습니다. 그 후 기술적으로 계속 발전하여 20세기 초에는 보통 사람들도 어렵지 않게 사진을 직접 찍게 되었습니다.

그렇다면 카메라는 왜 예술을 바꾸어 놓았을까요?

벌써 알아차리셨나요?

카메라가 있으면 매우 '빠르고 정확하게' 현실세계를 베껴낼 수 있습니다. 딱히 숙련된 기술도 필요 없습니다.

카메라가 등장하자 르네상스 이래 회화의 목표, '눈에 비치는 대로 세계를 그린다'라는 목표가 사라져 버렸던 것입니다.

19세기에 현실적인 역사화로 이름을 떨쳤던 화가 폴 들라로슈는 사진을 보고는 아연실색해서 이렇게 말했습니다.

'오늘 회화는 죽었다.'[12]

이리하여 예술 세계에도 존재했을 법한 '태양'과 같은 명확한 정답이 사라지고, 예술의 대상이 애초에 '구름'과도 같이 모호했다는 게 드러났습니다.

'카메라가 등장한 마당에 예술의 의의는 어디서 찾을 수 있을까?'

'우리 예술가들은 도대체 무엇을 해야만 할까?'

'오로지 예술만이 보여줄 수 있는 것이 존재할까?'

마티스 같은 화가들의 머릿속에는 이전에는 존재하지 않았을 거대한 질문이 떠올랐습니다. 종래의 목표를 잃어버린 그들은 본격적으로 자신만의 '탐구의 뿌리'를 펼쳐가기 시작했습니다.

왜 '녹색 콧날'을 그렸을까?

그런 흐름의 한복판에서 마티스는 〈녹색 선이 있는 마티스 부인의 초상〉을 그렸습니다. 그는 카메라가 등장하면서 부각된 '예술만이 보여줄 수 있는 것은 무엇인가?'라는 의문에 대해 자기 나름의 대답을 내놓은 것입니다.

마티스가 내놓은 답은 그때까지 예술에 대해 가졌던 일반적인 생각을 완전히 바꿔 버렸습니다. 〈녹색 선이 있는 마티스 부인의 초상〉은 당시 예술계에 큰 충격을 주었고, 평론가들은 '뭐냐, 이 야수 같은 색채의 그림은?!'이라며 소리 높여 비판했다고 합니다.[13]

마티스가 이 작품에서 '무엇'을 실험했는지를 다시 한번 생각해 봅시다.

'표현 감상'에서 여러분이 지적한 대로 〈녹색 선이 있는 마티스 부인의 초상〉은 그 색이 특징적입니다.

종래의 회화에서 '색'은 그리는 대상물의 고유색을 나타내거나 세계를 눈에 비치는 대로 그려내기 위해 사용되었습니다.

요컨대 '색'은 진짜처럼 보이기 위해 동원된 한 가지 수단이었습니다.

그러나 마티스의 부인 콧날이 정말로 녹색이었던 건 아닙니다. 눈썹의 녹색과 파란색도 실제 색깔은 아닙니다. 그렇습니다, 마티스는 '눈에 비치는 대로 그리는 것'으로 이제까지의 발

상에서 떨어져 '색'을 순수하게 '색'으로서 자유롭게 사용하는 것을 시도한 것입니다.

게다가 구석구석에 남아 있는 '거친 붓질'과 '찌그러진 형태', '두꺼운 윤곽선' 등에서도 여태까지의 예술과 결별하겠다는 의지가 느껴집니다.

마티스는 〈녹색 선이 있는 마티스 부인의 초상〉을 내놓으면서 '눈에 보이는 대로 세계를 그린다.'라는 목적에서 예술을 해방시켰던 것입니다.

여러분이 이 그림을 보고 '잘 그린 그림이네!'라고 생각하지 않은 것은 어쩌면 당연합니다.

이 그림은 결코 '훌륭함'이나 '아름다움'이라는 기준으로 평가될 수 없기 때문입니다.

마티스는 '예술만이 보여줄 수 있는 것은 무엇일까?'라는 질문을 놓고 '탐구의 뿌리'를 펼쳤습니다.

그 결과로 '눈에 보이는 것을 옮겨 그려낸다'라는 종래의 목표에서 벗어나 '색'을 그저 '색'으로 사용한다는 '나만의 답'을 내놓았던 것입니다.

마티스가 '20세기 예술의 문을 연 예술가'로 칭송되고 〈녹색 선이 있는 마티스 부인의 초상〉이 '훌륭한 그림'으로 여겨지는 것은 이 '표현의 꽃'을 피우기까지 뻗어있던 '탐구의 뿌리'에서 혁신성을 보여주었기 때문이기도 합니다.

이 지점부터 마치 안개가 걷히는 것처럼 예술 세계의 시야가 넓어졌습니다.

이제까지 '표현의 꽃'의 성과가 주목을 받아 '탐구의 뿌리'와 '흥미의 씨앗'을 충분히 돌이켜보지 않았다는 사실을 예술가들이 깨닫기 시작합니다.

그 뒤로 예술가들의 활동축은 '흥미의 씨앗'에서 '탐구의 뿌리' 쪽으로, 그러니까 예술사고의 영역으로 옮겨졌습니다.

그런 의미에서 〈녹색 선이 있는 마티스 부인의 초상〉은 '예술사고의 개막'이라고도 할 수 있는 작품입니다.

'답이 바뀌는 것'을 전제로 생각하는 기술

자, 마티스의 대표작을 예술사고의 관점에서 제 나름대로 해석해보았습니다.

여기서 한 가지 짚고 넘어가고 싶은 것은, 지금 소개하는 해석도, 그리고 이 뒤의 수업에 등장하는 설명도 그 자체가 '예술작품의 올바른 보는 법'이라고 단언할 수는 없다는 점입니다.

이것들은 무수히 존재하는 '사물을 보는 법' 중 한가지이며 여러분 자신이 '탐구의 뿌리'를 펼쳐 '자기 나름의 답'을 찾아내기 위한 한 가지 재료일 뿐입니다.

이 책에 쓰인 내용만을 '답'으로 받아들이거나 설령 그것이 자신의 생각인 것처럼 착각하거나 하는 것은 타인이 내놓은 답을 반복하는 '꽃전문가'가 빠지기 쉬운 함정으로 주의가 필요합니다.

물론 예술에서도 예술가 본인의 견해, 전문가의 해석, 일반적인 평가 등이 존재합니다.

그러나 앞서 본 대로 수학에는 '태양'처럼 확연한 답이 있지만 예술의 답은 '구름'처럼 붙잡을 수 없고, 계속 형태를 바꿔갑니다. 수학적으로 증명된 답이 변하지 않는 것과 달리 예술에서는 아무리 뛰어난 해석이라도 시대와 상황, 사람에 따라 시시각각 바뀝니다.

예를 들어, 마티스의 그림은 당시 평론가들에게 '야수와 같은 색채가 사용된 추한 그림이다'라는 평가를 받았습니다.

마티스만이 아닙니다. 이 책에서 예로 드는 20세기 여섯 점의 작품 모두 발표 당시에는 혹평을 받았습니다. 그러나 오늘날 전세계에서 '훌륭한' 작품으로 평가받고 있다는 점이 공통적입니다.

예술 작품에 의해 여러분의 '사물을 보는 법'이 변하고, 또, 여러분의 견해에 의해 작품이 가지는 의미도 변한다 이것이 '예술 사고의 수업'을 통해 제가 알려드리고 싶은 것입니다.

수학의 답은 '변하지 않는 것'에 가치가 있습니다만, 예술의 답은 오히려 '변하는 것'이야 말로 의미가 있는 것입니다.

답이 없는데 왜 생각해야 할까?

수업1의 본편은 이걸로 끝났습니다. 이제부터 '또 하나의 관점' 부분에서는 이 수업에서 생각해온 '훌륭한 작품이란 무엇일까?'라는 질문에 대해 지금까지와는 전혀 다른 각도에서 살펴보겠습니다.

이제 작품을 봅시다.

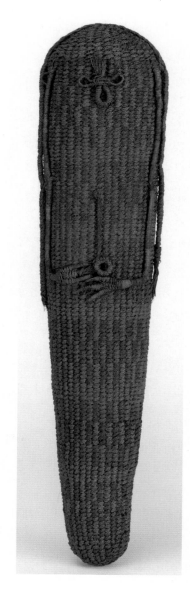

미숙한 수법으로 만든 치졸한 작품일까?

'저런, 또 이상한 게 나왔다……'

여러분의 목소리가 들리는 것 같습니다.

이것은 오세아니아 주변 섬들의 원주민인 폴리네시아인들이 대대로 만들어온 것입니다. 사진 속의 물건은 19세기에 만들어진 작품으로 타히티에서 출토되었습니다.

사진만으로는 실물을 떠올리기 어려울 것 같아 설명을 덧붙이겠습니다.

전체 길이 66.4cm. 저학년 아동용 야구 배트와 비슷한 길이입니다. 원통형의 나무 조각이 코코넛 섬유로 엮은 천으로 덮여 있습니다. 윗부분에도 코코넛 섬유로 된 무늬가 들어가 있습니다.

어떤 설명도 하기 어려운 이 물체, 도대체 무엇을 표현한 것이라 생각합니까?

이것은 폴리네시아인의 신 '오로'의 상입니다. 상부에 달려 있는 단순하기 그지없는 모양은 '오로'의 눈과 팔을 나타내고 있다고 합니다.

폴리네시아인은 신앙심이 깊었습니다. 이들의 신앙에는 풍성한 이야기를 지닌 여러 신들이 존재합니다. 그 중에서도 군신인 '오로'는 가장 중요한 존재라고 합니다.

그러나……가장 중요한 신이라기에는 만듦새가 너무도 유치합니다. 빈말로라도 '잘 만들었다'라고 할 수는 없습니다.

'원시적인 기술밖에 없어서 이렇게밖에 만들지 못했던 건 아

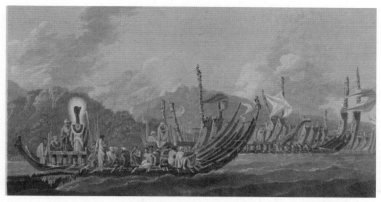

영국인의 항해 탐험가 쿡 선장이 18세기에 목격한 타히티의 카누. 뱃머리에는 훌륭한
조각이 보인다.
⟨The Fleet of Otaheite assembled at Oparee⟩, 1777년, 대영박물관

닐까?'

그렇게 생각한 사람도 있지 않으신가요? 그러나 폴리네시아
인은 여러 분야에서 매우 뛰어난 기술을 갖고 있다고 알려져 있
습니다.

18세기 타히티 섬 주변에 건너간 서양인들은 최대 길이 30미
터 정도에 달하는 160척이 넘는 대형 더블 카누로 이루어진 폴
리네시아인의 함대를 목격했다고 보고했습니다.[14] 폴리네시아
인들은 문명사회의 숙련된 항해 전문가와 같은 정확함으로 멀
리 떨어진 섬들을 항해했다고 합니다. 이밖에도 오늘날 남아 있
는 조각과 장식품 등에서 그들의 섬세하고 뛰어난 기교를 확인
할 수 있습니다.

그들이라면 더 고도의 기술로 뛰어난 '오로'를 만들 수 있었을 것입니다.

그런데도 왜 그들은 가장 중요한 신을 이처럼 소박한 모습으로 표현한 것일까요?

'재현'은 '눈에 비치는 세계의 모방'만이 아니다

좀 더 깊이 생각해 보기 위해 폴리네시아인이 만든 〈오로〉와 르네상스의 거장 미켈란젤로의 〈피에타〉를 비교해 봅시다. 〈피에타〉는 십자가에서 숨을 거둔 예수 그리스도와 그를 품에 안은 성모 마리아를 주제로 삼은 작품입니다.

미켈란젤로와 폴리네시아 사람, 양쪽 모두 자신이 믿는 신('예수'와 '오로')의 모습을 '재현'했다는 점에서는 같습니다.

그러나 표현방식은 전혀 다릅니다.

이런 차이는 기술의 유무에서 오는 것이라고는 할 수 없습니다. 오히려 '재현'을 둘러싼 '사고방식의 다름'이 차이를 만들어냈다고 생각합니다.

'재현'이란, '재현된 것'을 본 사람이 '진짜'를 보았을 때와 가까운 반응을 불러일으킵니다.[15] 그 반응이 '진짜'를 보았을 때와 거의 같다면, 그것은 매우 충실하게 재현된 것이라고 할 수 있습니다.

미켈란젤로는 예수와 성모 마리아의 모습, 형태를 세부까지

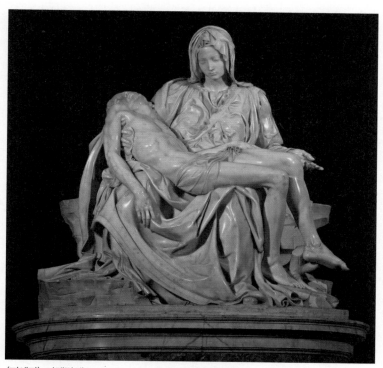

〈피에타〉미켈란젤로, 1498–1499년, 성 베드로 대성당

한없이 깊게 들어가서 '재현'을 시도했습니다. 이 작품은 색이 칠해지지 않았지만 크기가 거의 등신대라서, 신앙심이 있는 사람이라면 진짜 예수를 보는 것 같은 느낌을 받을 수 있겠지요.

그렇다면 폴리네시아 사람들의 〈오로〉는 어떻습니까? 과연 '신을 재현했다'라고 할 수 있을까요?

디즈니 영화 〈토이 스토리4〉에 나오는 '포키'라는 캐릭터를 실마리로 떠올려 보고 싶습니다. 이 시리즈를 보신 분은 알고 계실 테지만, 이 영화에서 중심적인 역할을 맡아온 것은 꽤 정교하게 만들어진 카우보이 인형인 '우디'였습니다.

그러나 '4편'에서 새로운 캐릭터로서 등장한 '포키'는 앞서 나왔던 장난감들과 크게 달랐습니다. '포키'는 주인공인 여자 아이가 유치원에 입학한 날, 플라스틱 재활용 상자에서 꺼낸 끝이 깨진 스푼에 그 자리에 있던 재료로 손과 발, 눈과 입을 삐뚤빼뚤 붙여 만든 것입니다. 장난감이라고도 인형이라고도 불릴 수 없는 대용품인 것입니다.

그러나 유치원에서 처음 맞는 생활에 익숙해지지 못했던 아이에게 '포키'는 마음의 버팀목이 됩니다.

쓰레기통에 버려져 있던, 앞부분이 깨진 한낱 스푼이 생명과 인격을 가진 존재로 바뀌어 갑니다. 이때 '포키'의 만듦새가 정교한지 어떤지는 아이에게는 아무래도 상관없습니다.

자, 폴리네시아인들이 제작한 〈오로〉는 〈토이 스토리4〉의 아이에게 '포키'와 같은 존재였던 것이라고 저는 생각합니다. 즉, 코코넛 섬유로 덮은 나무 조각에 최소한의 요소인 눈과 팔을 달

왔을 때 그들은 그것에서 신의 존재를 더할 나위 없이 느꼈을 것입니다.

그랬기에 그 이상으로 손을 더해 모습과 형태를 만들어 낼 이유는 없었습니다. 그 단계에서 '신을 재현한다'는 목적은 이루어졌기 때문입니다.

거룩한 '오로'를 이렇게 표현한 것은 폴리네시아 사람들의 솜씨가 미숙했기 때문인 것도 아니고, 완성도에 대한 요구가 느슨했기 때문도 아닙니다. 그들은 이 작품이 신 '오로'를 충분히 '재현'했다는 점에 만족했기 때문에 일부러 이 지점에서 손길을 멈췄다고 생각합니다.

르네상스 시대 부터의 서양미술은 일관성있게 현실적인 표현을 지향해왔습니다.

그러나 〈피에타〉처럼 눈에 보이는 세계를 그대로 옮기는 것만이 '뛰어난 재현'이라고 단정할 수는 없습니다.

오히려, '재현'이 지닌 본질적인 목적을 돌아본다면 폴리네시아 사람들의 〈오로〉 또한 하나의 '훌륭한 재현'이며, '훌륭한 작품'이라고 할 수 있습니다.

수업1은 여기까지입니다.

수업을 받기 전과 후로, 이 수업 중에 있는 "'뛰어난 작품'이란 어떤 것인가?'에 대한 생각이 어떻게 변화했습니까?

수업 마지막에는 '① 수업을 받기 전' '② 수업을 받은 후' '③ 수업을 넘어'라는 세 가지의 관점에서 되돌아보고 여러분 저마다 '탐구의 뿌리'를 펼쳐가길 바랍니다.

다른 사람들이 되돌아보며 남긴 말을 읽으면서 '사물을 보는 법'이 바뀌는 것을 느껴 보세요.

수업 전

처음 '자화상'을 그려 보자고 했을 때 여러분은 어떤 느낌이었나요?

'사람을 그리는 것은 싫은데~라고 새삼 생각했습니다. 전혀 닮지 않아서 슬펐어요……'

'자신의 얼굴을 그리는 것은 오랜만이었습니다. 데생을 좀 더 연습해야겠다고 생각했습니다.'

'머리로는 개성적인 그림이 좋은 그림이라고 생각했지만, 정작 직접 그리다 보니 잘 그려야 한다는 엄청난 압박을 받았습니다.'

수업 후

수업이 끝나고 '훌륭한 작품'에 대한 여러분의 기준은 어떻게 바뀌었습니까?

'자화상을 잘 그리지 못해서 숨기고 싶었습니다. 그렇지만 수업을 받고 나서 이 점만은 자신 있게 말할 수 있습니다. 내가 그

린 그림은 잘 그린 것은 아니지만 나만의 표현이라는 것입니다. '훌륭한 작품'은 자기다운 표현에 의해 태어난 것이며 기교에서 나오는 것이 아니라고 생각합니다.'

'자화상들 중에서 '가장 훌륭한 그림'을 선택해야 했을 때 저는 '현실적으로 그린 것'을 찾고 있었습니다. 수업이 끝나고 또 한 번 모두의 작품을 보았더니 맨 처음에는 그냥 넘겼던 그림에도 꽤 눈이 가게 되었습니다. '훌륭함'에 대한 제 기준이 확장된 것 같은 기분입니다.'

'르네상스 회화가 추구했던 '현실성'은 누가 보아도 이해하기 쉽다. 그러나 그렇다고 해서 그것만이 작품의 가치를 결정하는 것이 아니라고 생각하기 시작했다. 보는 사람이 다양한 방식으로 수용할 수 있는 작품이 어쩌면 진정으로 뛰어난 작품일지 모른다.'

수업을 넘어

이 수업의 질문에 대해 무엇을 생각할 수 있었습니까?

'처음에 마티스의 그림을 보았을 때, 곧장 머릿속에서 사라져버릴 것 같은 느낌이 들었습니다. 이제까지 미술관에서 그림을 보았을 때도 항상 이런 식이었습니다. 하지만 수업을 받고 나서 이 그림에 대한 느낌은 180도 바뀌었습니다. 만약 맨 처음 받은 인상만으로 그림에서 멀어졌더라면 그게 정말로 훌륭했는지는

생각도 하지 못했을 것입니다. 지금 생각해 보면, 여태까지 미술관에서도 그렇게 안타까운 행동을 해온 것일까요……. 이제부터는 표면적인 뛰어남과 아름다움뿐만 아니라 다양한 관점으로 작품을 보고 싶습니다.'

'잘 그린 그림이 훌륭한 그림이라는 가치관에 나 스스로도 의식하지 못한 채 오래 전부터 사로잡혀 있었다. 그림뿐만 아니라 다른 것에도 같은 편견이 있을지도 모른다고 생각한다. 사회가 정의해온 가치관에서 벗어나 나 자신의 기준으로 세상을 파악하고 싶다.'

수업 2

'현실성'이란 무엇일까?

— 눈에 보이는 세계의 '거짓말'

한껏 '현실적으로' 주사위를 그려보자

앞서 수업1의 마지막 부분에서 한 학생이 한 말을 보고 느끼는 것이 있었나요?

"자화상들 중에서 '가장 훌륭한 그림'을 선택해야 했을 때, 저는 '현실적이게 그린 것'을 찾고 있었습니다."

다음으로 살펴볼 것은 그 학생이 말했던 '현실성'입니다.
학생은 '현실성'을 어떤 의미로 이해한 것일까요? 또, 여러분은 '이 그림은 현실적이네'라고 할 때 어떤 느낌을 담아 말합니까?

이번 수업에서는 '현실성'이란 무엇인가?'라는 질문과 함께 탐구의 모험을 떠나보겠습니다.

앞서와 마찬가지로 실감나게 생각하기 위해 몸풀기 과제를 준비했습니다.

앞서보다는 부담을 갖지 않고 직접 손을 움직여 그려보는 분이 많았으면 좋겠습니다만······어떠신가요?

'아무튼 모양은 잡았는데······'
'음영을 넣어 그리니까 좀 더 생생한 느낌을 준다.'
'자를 쓰니까 정확해진 것 같다.'
'보는 각도가 어긋나면 보이는 모습이 달라지는데, 관점을 유지하는 것이 어려웠다.'

<u>현실적으로 주사위를 그린다</u>

'연필'과 '종이'와 '주사위'를 준비해서 주사위를 그려봅시다.
곁에 주사위가 없는 경우도 많을 테니, 머릿속으로 주사위를
떠올려 그려도 괜찮습니다.

이번에도 그리는 방식에 대해 조언을 드리지는 않겠지만,
그림을 그리면서 의식해 주었으면 하는 게 하나 있습니다.
이번에는 어떻게 하면 '현실적으로' 그릴 수 있을지 생각하면서
그려보시길 바랍니다. 자, 시작해 볼까요?

그러면, 여러분의 주사위 그림(다음 쪽)을 두 단계로 살펴봅시다. 이번에는 '훌륭한가 그렇지 않은가'가 아니라 '현실적인가 그렇지 않은가'라는 관점에서 살펴봅시다.

〔1〕 여섯 개의 주사위 그림 중에 '가장 현실적이다'라고 느낀 그림에 동그라미를 쳐주세요.
〔2〕 '왜, 그것이 현실적이라고 느끼는지'를 설명해 주세요.

역시 가장 많은 사람이 고른 '현실적인 그림'은 작품 ④입니다. 여러분은 왜 이 그림을 현실적이라고 느낀 것일까요?

'④는 원근감이 무척 잘 표현되어 있어서, 진짜 주사위처럼 보인다.'
'형태가 정확하다! 윤곽선의 각도와 주사위의 둥근 눈의 균형이 잘 잡혀 있어 실물과 꼭 닮은 느낌을 준다.'
'책상에 생긴 그림자도 그려 넣고 주사위 면에도 음영을 넣어서 입체적으로 보인다(저는 책상에 생긴 그림자만 신경을 써서 그렸습니다……).'

당신은 몇 번을 고르셨습니까? **고를 때 '현실적인가 그렇지 않은가'를 판단했습니까?** 말하자면 그것이 '지금 당신이 사물을 보는 방법'입니다. 하지만 이번 수업에서는 그것과는 완전히 다른 '사물을 보는 법'이 등장할 것입니다.

어느 것이 가장 '현실적인가'? → 그 이유는 무엇인가?

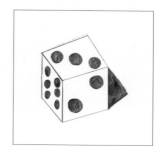

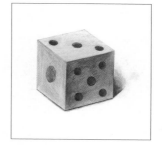

'미술사에서 가장 많은 작품을 만든' 예술가의 대표작

여기서 일단 주사위 그림은 잠깐 놓아두고 어느 유명 예술가의 작품을 살펴보려 합니다.

파블로 피카소(1881-1973)의 작품입니다. 마티스의 이름을 모르는 사람이라도 '피카소라면 들은 적이 있다!'라는 사람은 많을 것입니다. 천재라고도 하고 거장이라고도 하며 전세계 사람들에게 유명한 예술가입니다.

피카소는 마티스보다 12년 늦은 1881년에 스페인에서 태어나 당시 서양미술의 중심지였던 파리에서 활동했습니다.

그는 회화라는 틀에만 머물지 않고 디자인·조각·무대예술 등 온갖 영역에서 자신의 방식을 계속 바꿔가면서 표현활동을 했습니다.

피카소는 일생 동안 대단히 정력적이었습니다. 특히 놀라운 것은 작품의 수입니다. 그는 다작의 예술가로도 알려져 있는데, 일생동안 몇 점의 작품을 만들었을거라고 생각합니까? 세 가지 선택지 중에서 골라 주세요.

〔1〕 다작이라고는 해도 작품 한 점을 완성시키는 것은 엄청난 일이다. 그러니까 평생 1,000점정도가 아닐까?
〔2〕 40년간 매일 한 점씩 만든다고 가정하면 약 1만 5,000점?
〔3〕 매일 10점씩 만든다고 치면 그 10배인……15만점?

정답은 ③, 무려 15만점에 달합니다. '역사상 가장 많은 작품을 만든 예술가'로서 기네스북에도 실려 있는 기록입니다.[16]

파블로 피카소 (1908년)

피카소가 많은 작품을 남긴 이유로는 그가 오랫동안 활동했던 점도 들 수 있습니다. 미술학교의 교사였던 피카소의 아버지는 일찍부터 아들의 재능을 알아차리고 10세 때부터 본격적으로 그림을 공부하도록 했습니다. 그 때문에 피카소는 91세로 세상을 떠나기 직전 해까지, 약 80년 동안 작품을 만들 수 있었던 것입니다.

한편 피카소는 애정 생활에서도 정력적이었습니다. 수많은 여성과의 연애담이 있고, 80세가 다 된 나이로 두 번째 결혼식을 올렸습니다.

이제부터는 피카소가 1907년에 그린 〈아비뇽의 처녀들〉이라는 그림을 살펴보겠습니다. 아비뇽이라는 것은 스페인 바르셀로나의 서민가에 있는 창녀가 출몰하는 뒷거리의 명칭이며, 이 그림에는 다섯 명의 매춘부가 등장합니다.

그러면 작품을 감상하겠습니다. 당신은 이 그림이 '현실적인 그림'이라고 생각하시나요?

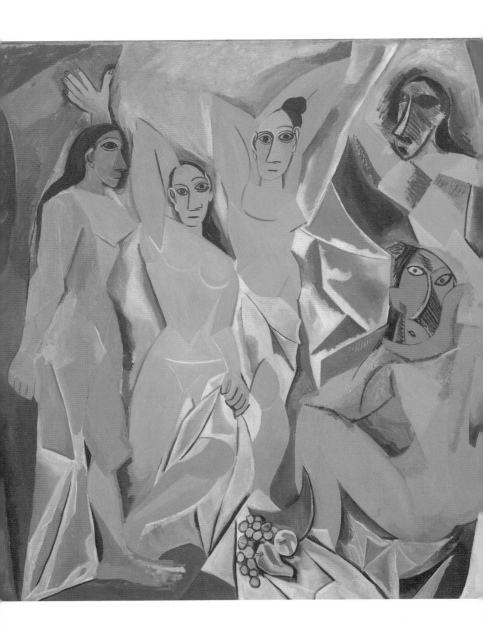

'피카소의 그림에 지적을' 해보다

캔버스에 유화 물감으로 그린 이 대작은 피카소의 수많은 작품 중에서도 특히 중요합니다. 이 그림의 사이즈는 약 가로 2.4m, 세로 2.3m. 일본에서는 가정집 천장에 닿을 만한 크기입니다.

〈아비뇽의 처녀들〉이 '현실적인가'에 대해서 깊이 생각하기 전에 이 작품 자체를 좀 더 자세히 살펴봅시다. 수업1에서 소개한 '표현 감상'을 여기서도 해봅시다.

그런데 이번 표현 감상에는 '특별한 과제'가 있습니다. 이 그림에 되도록 많은 '지적'을 해보는 것입니다.

자, 피카소는 여러분의 제자이고 여러분은 피카소의 스승입니다. 만약 제자가 '스승님, 제 작품입니다!'라며 이 그림을 가지고 왔다면 뭐라고 대답하시겠습니까?

'현실적인지 그렇지 않은지'라는 관점에서 이 그림의 흠을 찾아내어 '지적'을 해 주세요. 자, '지적·표현 감상'의 시작입니다!

'왜 이렇게 각이 져 있지?'

'제대로 보고 그린 건지 의심스러울 만큼 신체 부분의 균형이 나쁘다.'

'원근법이 적용되어 있지 않다.'

'이상한 곳에 그림자(?)가 있다.'

'뜬금없이 큼지막하게 분홍색 덩어리가 들어가 있다.'

'백보 양보해서 인간을 그렸다 쳐도, 무기질에 인간미가 전혀 없다.'

'여성스러움이 느껴지지 않는데…….'

'모두가 무표정하고 아무런 감정도 느껴지지 않는다.'

'중앙에 있는 두 여성의 얼굴이 거의 똑같다.'

'얼굴은 정면을 바라보고 있는데 코는 옆에서 본 것처럼 L자 모양이다.'

'눈과 눈썹이 좌우비대칭이다.'

'오른편 위쪽 사람의 얼굴은 당나귀나 망토개코원숭이 같다.'

'오른편 아래쪽 사람 얼굴이 너무 기괴하다.'

'가면을 쓰고 있는 것 같다.'

'상반신의 역삼각형이 쓸데없이 강조되어 있다.'

'허리가 너무 가늘어서 부자연스럽다.'

'가운데 있는 사람의 다리 각도가 이상하다. 관절이 어긋나있는 것처럼 보인다.'

'가운데 있는 사람의 두 팔이 극단적으로 두껍다.'

'왼쪽에 있는 사람은 손이 머리에서 곧바로 자라난 걸까?!'

'오른쪽에 있는 두 사람은 팔이 중간에 사라진다.'

'가슴이 사각형이다.'

'오른편 아래쪽 사람은 뒤를 향해 앉았는데, 얼굴은 앞쪽을 보고 있다.'

'어떤 장면과 상황을 그린 건지 전혀 알 수 없다.'

'배경은 커튼일까? 깨진 유리일까?'

'밑에 과일처럼 보이는 것이 있는데, 뭔지 알아볼 수가 없다.'

어떻습니까? 여러분은 어느 부분을 지적하셨습니까?

어떤 의미에서는 '흠'으로 가득한 그림이기에 마음만 먹으면 얼마든지 지적할 수 있습니다.

거장의 작품에 대해 무례하기 짝이 없는 감상이었습니다만, '흠을 찾아보자'라는 방식으로 접근하면 평소보다 훨씬 그림을 자세히 보게 됩니다.

실은 피카소가 이 그림을 발표했을 때 예술계 사람들은 '역시 천재의 작품!'이라며 칭송하지 않았습니다. 그러기는커녕 '추한 그림이다'라고 비난했습니다.

그때까지 피카소를 높게 평가하던 수집가조차 '프랑스 미술의 엄청난 손실이다'[17]라며 낙담했고, 화상과 화가 동료들은 '도끼에 맞아 찢겼다(찢긴 것처럼 보인다)', '4등분한 치즈와 같은 코'라며 무척 신랄하게 '지적'했습니다.[18]

그런 터라 여러분도 '거장의 작품이니까 훌륭한 거겠지'라고 애써 생각할 필요는 없습니다. 당시 예술 관계자들이 그야말로 '지적·표현 감상'을 했다는 점을 생각하면 '이상한 그림이네'라고 느끼는 게 오히려 자연스럽다고 할 수 있습니다.

그런데…… 어릴 적부터 그림을 공부했고 당시에도 이미 이름을 날리던 피카소는 도대체 무슨 생각으로 이런 그림을 그렸을까요?

그리고 도대체 왜, 이 그림이 지금까지 '역사에 남을 명작'이

된 것일까요?

정확한 원근법에 숨겨진 '거짓말'

피카소가 이렇게 엉뚱한 그림을 그린 것은 이상한 사람이어서가 아닙니다. 결론을 말하자면 〈아비뇽의 처녀들〉은 피카소가 지금까지와는 다른 '현실성'을 탐구한 결과로서 나온 '표현의 꽃'입니다.

'저 그림의 어디가 현실적인 건가……'라며 어처구니없어하실 지도 모르지만 이게 도대체 무슨 소리인지 이제부터 설명하겠습니다.

'현실적인 그림'이라면 대부분 사람들은 '원근법'으로 그린 그림을 떠올릴 것입니다. 원근법이란 아주 간단히 말하자면 '이차원 평면인 캔버스에 삼차원 공간을 담는 기법'입니다.[19]

'지금 당신이 있는 장소에서 보이는 풍경을 그려주세요'라는 주문을 받는다면 어떤 식으로 그리겠습니까? 아마도 가까이 있는 것을 크게, 뒤에 있는 것을 작게 그릴 테지요. 만약 그림 속에 평행하는 두 개의 선을 그려 넣어야 한다면 멀리 갈수록 폭이 좁아지도록 그릴 것입니다. 이런 식으로 거리감을 표현하려 할 것입니다. 이런 작업 방식을 체계적인 이론으로 만든 것이 '원

그림의 원근법(투시도법)

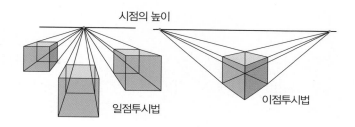

시점의 높이

일점투시법

이점투시법

근법'입니다.

우리에게 친숙한 사진과 영상에도 원근법이 담겨 있습니다. 태어날 때부터 원근법으로 구성된 것에 둘러싸여 자란 현대인은 당연하게도 원근법으로 그린 그림을 '현실적이다'라고 느낍니다.

자, 앞서 연습으로 그린 주사위 그림을 떠올려 봅시다.

'현실적인 주사위'를 그리려 하면서 여러분은 무의식적으로 원근법을 사용하지 않았습니까? 여러분이 '가장 현실적인 주사위 그림'으로 선택한 작품④는 '원근법을 가장 충실하게 따른 그림'이었지요.

즉, 우리는 대부분 '원근법이야말로 현실적인 선을 그리기 위한 유일무이한 방법이다'라고 믿고 있었던 것입니다.

그러나 완전무결한 것처럼 여겨지는 원근법에는 실은 '몇 가지 거짓말'이 숨겨져 있습니다.

예를 들어 작품 4에 담긴 주사위의 '뒷면'은 어떻게 되어 있을까요?

'앞면에 1·3·4가 보이니까 뒷면은 당연히 2·4·6이겠죠.'

그렇습니까? 하지만 어디까지나 여러분이 주사위라는 것을 알고 있기 때문에 그렇게 말할 수 있습니다. 만약 주사위를 전혀 모르는 사람이 이 그림을 본다면 '현실적인 주사위'를 떠올릴 수 있을까요?

작품 4에 담긴 주사위의 뒷면에는 실은 눈이 하나도 없을지도 모르고, 혹은 눈이 10개 있을 수도 있습니다. 이 그림만으로는 알 수 없습니다.

원근법의 가장 중요한 특징은 그리는 사람의 관점이 한 곳에 고정되어 있다는 것입니다.

즉, **원근법을 구사해서는 항상 '반만 현실적으로' 그릴 수밖에 없습니다.** 나머지 반에 아무리 '큰 거짓말'이 숨겨져 있다해도 알아차릴 방법은 없습니다.

원근법은 세계를 현실적으로 그리기에 완벽한 방식처럼 보이지만, 실은 부정확한 구석이 많은 방식이라고 할 수 있습니다.

인간의 시각은 믿을 수 없다

원근법의 이야기를 조금만 더 해 봅시다. 원근법이란 '사물을

잘 보고 그것을 바르게 재현하는 방법'이기 때문에 말할 필요도 없이 '인간의 시각'에 크게 의지하고 있습니다.

그러나 여기서 생각해 보길 바라는 것은 '인간의 시각은 애초에 얼마나 믿을 만한가?'라는 것입니다.

그것을 시험해 보기 위해 다음 그림을 봐 주세요.

여기서 질문입니다. 세 명의 남자들 중 가장 크게 보이는 사람은 누구입니까?

답을 말씀드리자면 세 남자 모두 크기가 똑같습니다. 그러나 우리가 보기에는 맨 오른편 남자가 조금 더 큽니다.

'아, 눈의 착각이라는 거군요. 알고 있어요'라는 분도 계시겠지만, 애초에 '오른쪽 남자가 크게 보이는 이유'까지 설명할 수 있는 사람은 별로 없다고 생각합니다.

이 그림을 볼 때, '원근법에 익숙해진 우리 뇌'는 순간적으로 다음과 같은 판단을 내립니다.

'세 남자는 크기가 같아 보인다. 거리감이 있는 도로 위에서 같은 크기로 보이니까 가장 멀리 있는 남자가 가장 키가 클 것이다.'

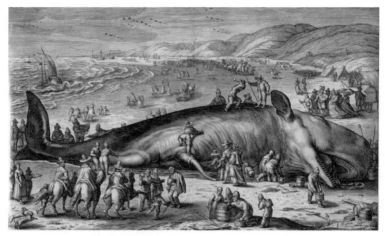

〈네덜란드 해안에 끌어올려진 고래〉, 1598년, 암스테르담 국립미술관

우리의 시각에는 이러한 '왜곡'이 적잖이 포함되어 있습니다.

거꾸로 여태까지 원근법을 전혀 접한 적이 없는 사람이라면 이 그림을 보고 '세 명 모두 같은 크기다'라고 대답할 것입니다.[20] 원근법으로 사물을 보는 방식은 타고 나는 것이 아닙니다.

또 한 가지, 16세기 끝 무렵에 네덜란드 화가가 그린 그림을 예로 들어봅시다. 해안에 끌어올려진 고래를 담은 그림으로 '실물을 보고 정확하게 그려진 것'[21]이라는 설명도 붙어 있습니다만…… 이상한 부분을 눈치 채셨나요?

고래의 앞쪽 지느러미가 몸에 비해 너무나도 작은 데다 눈 바로 옆에 자리 잡고 있습니다.

이 그림을 그린 화가는 고래의 몸통에 지느러미가 있다는 것을 몰랐을지도 모릅니다. 그래서 지느러미를 자신의 지식과 경험에 비추어 '아마도 그건 귀겠지'라고 판단한 것이겠지요. 귀라는 선입관을 갖고 지느러미를 보는 바람에 '현실'의 형태까지 왜곡해 버린 것입니다.

사실을 묘사하는 뛰어난 역량으로 알려진 네덜란드인 화가조차도 처음 보는 것을 객관적으로 묘사할 수는 없었던 것입니다.

우리의 '시각'은 기계처럼 정확하지 않습니다. 아무리 애써서 들여다봐도, 눈에 비치는 세계는 보는 사람의 지식이나 경험에 의해 크게 왜곡됩니다.

세계를 정확하게 담아낸다는 원근법은 애초에 꽤 믿을 수 없는 '인간의 시각'에 의존하고 있는 것입니다.

'모방'이 아니라 '재구성'

피카소가 〈아비뇽의 처녀들〉을 그린 것은 마티스가 〈녹색 선이 있는 마티스 부인의 초상〉을 발표한 조금 뒤의 일이었습니다.

그렇습니다, 카메라가 등장하면서 '눈에 비치는 대로 그린다'라는 종래의 목표가 무너지고, '예술만이 할 수 있는 것은 무엇인가'라는 질문이 생겨난 것입니다. 피카소는 그때까지 아무도 의심하지 않았던 것에 대해 의문을 품었습니다.

'현실성'이란 무엇인가?

예전 같으면 이런 의문을 품을 필요도 없었겠지요. 왜냐하면 피카소보다 500년 앞선 르네상스 시대에 이미 원근법이라는 명확한 '답'이 나왔기 때문입니다. 현실적인 그림을 그리려면 원근법을 따르면 될 뿐이었습니다.

그러나 피카소는 '기존의 대답'에 만족하지 못했습니다. 그는 아이처럼 참신한 눈으로 세계를 다시 바라보며 '자신만의 대답'을 찾았던 것입니다.

그는 '하나의 관점으로 인간의 시각만을 사용하여 본 세계야말로 현실적인 것이다'라는 원근법의 전제에 의문을 품었습니다.

사실 원근법이 보여주는 세계는 우리가 실제로 바라보는 세계와 꽤 어긋납니다.

이미 말씀드린 대로 우리는 하나의 위치에서 어떤 대상을 볼 때 여태까지 그것에 대해 습득한 지식과 경험을 무의식적으로 전제합니다. 게다가 애초에 오로지 시각만으로 본다는 것은 불가능합니다. 삼차원 세계에서는 언제나 오감을 완전히 활용하여 사물을 파악하는 것입니다.

그렇습니다, 우리는 여러 정보를 일단 머릿속에 집어넣고 뇌에서 재구성하여 비로소 '볼' 수 있는 것입니다.

'반만 현실적으로' 그릴 수밖에 없는 원근법에 의문을 품은 피카소는 우리가 삼차원의 세계를 포착하는 실제 방식에 더 가까운 '새로

운 현실적인 것'을 모색했습니다.

 그렇게 하여 도달한 것이 '여러 가지 관점에서 바라본 모습을 하나의 화면에 재구성한다'라는 그 나름의 답이었습니다.

 그 결과 피어난 '표현의 꽃'이 〈아비뇽의 처녀들〉이었던 것입니다.

 이 점을 생각하면서 그림을 다시 살펴봅시다. 한가운데 자리 잡은 여성의 눈은 정면을 향합니다. 그러나 코는 L자입니다. 옆에서 본 모습입니다. 좌우의 눈썹 형태와 위치가 다른 것은 옆에서 본 것과 정면에서 본 것이 조합되어 있기 때문일까요. 얼

굴을 정면에서 보면 귀는 이렇게 두드러지지 않습니다. 귀는 옆에서 본 모양입니다.

그림을 전체적으로 살펴봅시다. 얼굴과 몸의 색이 군데군데 갑작스레 바뀌는 부분이 있습니다. 여러 방향에서 본 음영을 한 화면에 조합했기 때문인 것 같습니다.

이 그림에는 '여러 관점'에서 포착한 것이 피카소 자신을 통해서 '재구성'되어 있습니다. 피카소는 이런 말도 했습니다.

'현실성은 사람이 사물을 보는 방식에 있다.'[22]

〈아비뇽의 처녀들〉은 '현실성'과 거리가 먼 것처럼 보이는 그림이지만, 피카소는 이 그림에서 **원근법으로는 도달할 수 없는 '새로운 현실성'을 추구했다**고 생각합니다.

현실적인 회화는 '비현실적'이다

하지만 피카소의 시도에 대해 알게 된 뒤에도 이렇게 생각할 수도 있습니다.

'여러 관점에서 포착한 것을 재구성한다는 건 역시 무리가 있다.'

'원래 사물의 반대쪽은 보이지 않으니까 피카소의 방식은 부자연스럽다.'

'이론적으로는 이해해도 역시 원근법 쪽이 현실적으로 느껴진다……'

〈도금한 술잔이 있는 정물〉 윌렘 클라스존 헤다, 1635년, 암스테르담 국립미술관

그렇다면 이 정물화를 봐주세요.

〈아비뇽의 처녀들〉이 현실적으로 느껴지지 않는 사람이라도 이 그림은 두 말할 필요 없이 '현실적이다'라고 느낄 것입니다.

그러나 꽤 정확한 원근법으로 그려진 이 그림조차, 실은 〈아비뇽의 처녀들〉과 마찬가지로 '여러 관점'에서 포착한 것을 '재구성'했다고 할 수 있습니다.

도대체 무슨 말이냐면……간단한 실험을 해보겠습니다.

이 책에서 눈을 떼고 뭐가 되었든 좋으니 주위의 사물에 자신

의 눈의 초점을 맞춰 보시기 바랍니다.

이때 '정말로 확실히 보이는 범위'는 어느 정도입니까?

실제로 해보면 알겠지만, 초점이 맞는 범위는 마치 바늘구멍처럼 작고 좁아서, 그 범위 바깥의 사물은 모두 흐리게 보입니다.

한편, 좀 전의 그림에서는 테이블에 놓인 모든 사물이 초점이 맞아 선명합니다.

현실에서는 인간의 시야에 이런 이미지는 보일 수 없습니다. 인간은 바깥세상과 사물을 바라볼 때 무의식적으로 눈을 상하좌우로 쉴 새 없이 움직입니다. 이렇게 여러 각도에서 본 모습을 머릿속에서 '하나의 이미지'로 재구성하는 것입니다.

〈아비뇽의 처녀들〉만큼 극단적이지는 않지만, 테이블에 놓인 물건들을 그린 이 그림처럼 원근법을 따른 이른바 '현실적인' 그림이라도 실은 '여러 관점'으로 본 것이 '재구성'되어 있다는 점에서는 마찬가지입니다.

이제 정리해 보겠습니다.

〈아비뇽의 처녀들〉이 등장하기 전까지는 원근법이 세계를 '현실적으로' 옮겨 그리는 유일한 '정답'이었습니다.

그러나 피카소는 원근법에 의문을 품었고, 자기 나름대로 사물을 바라보았습니다. 거기서 '탐구의 뿌리'를 펼쳐서는 마침내

'여러 관점에서 바라본 모습을 재구성한다'라는 '나만의 답'에 도달한 것입니다.

피카소는 〈아비뇽의 처녀들〉을 1907년에 완성했지만 1916년에야 정식으로 발표했습니다. 9년 동안이나 아틀리에에 숨겨 두고 주변의 몇몇 지인들에게만 보여 주었던 것이지요. 피카소 자신에게도 매우 실험적인 작품이었다는 걸 알 수 있습니다.

이제까지의 이야기로 제가 던지고 싶었던 질문은 '원근법과 피카소의 화법을 비교할 경우 어느 쪽이 보다 현실적인가? 어느 쪽이 뛰어난가?'라는 것이 아닙니다.

오히려, 이러한 것을 재료로 삼아 '현실성이란 무엇인가?'라는 질문에 대해서 이번에는 여러분이 '자기 나름의 대답'을 내 주시길 바랍니다.

피카소의 방법이 원근법을 대체하는가 하는 문제보다 중요한 것은 〈아비뇽의 처녀들〉이 예술의 새로운 가능성을 열어젖힌 것입니다.

그가 만들어낸 이 '표현의 꽃'을 통해 사람들은 '현실성'에 다양한 표현이 있을 수 있다는 것, 원근법은 여러 표현 방식 중 하나일 뿐이라는 것을 깨달을 수 있었습니다.

불가능한 자세의 현실적인 남자들

이번 수업도 즐거우셨나요? '현실성이란 무엇인가?'라는 질문에 대해 또 다른 각도에서 생각해 볼 만한 그림을 보겠습니다.

종래의 '원근법'과 새로운 '피카소의 방식', 이 두 가지만이 현실성을 표현하는 방식은 아닙니다.

20세기 들어서 피카소가 원근법과 다른 '현실성'을 추구했지만, 서양미술만 바라보는 대신에 한 발짝 떨어져서 보면 **다른 지역과 시대에도 '현실성'을 표현하는 다양한 방식이 존재했습니다.** 여기서는 그 중 한 가지 예를 들어보겠습니다.

이번에 볼 그림은 기원전 1400년 무렵, 고대 이집트에서 제작된 벽화입니다. 원래 훨씬 더 큰 벽에 그린 그림의 일부라서 가장자리가 고르지 않습니다.

자, 그림을 봅시다.

'감상하기 위한 것'이 아닌 그림

누가 봐도 '이집트 그림'입니다만, 찬찬히 살펴보면 이상한 점이 한 두가지가 아닙니다.

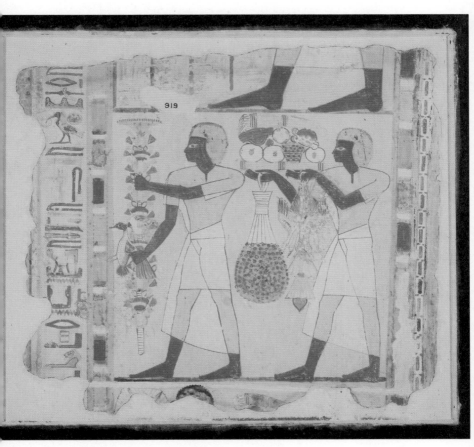

그림 속의 두 남성에 초점을 맞춰 보죠.

어깨는 정면을 향하는데 얼굴과 하반신은 옆을 향하고 있습니다. 또, 얼굴은 옆을 향하고 있는데 눈은 정면을 향하고 있는 것처럼 보입니다. 게다가 앞쪽 팔과 뒤쪽 팔의 길이가 같아서 비례가 맞지 않습니다.

오른쪽 남성은 뭔가를 옮기고 있는데, 양손의 손가락 모두 길이와 각도가 똑같습니다. 실제로는 손을 이 그림과 같은 모양으로 해 보려 해도 잘 되지 않습니다.

'먼 옛날 사람들은 솜씨가 미숙해서 이렇게밖에 못 그렸던 게 아닐까?'

그렇게 생각할 수도 있겠지요. 그러나 수업1에서 본 폴리네시아 사람들(73쪽)의 경우처럼, 이 또한 기술의 미숙함을 이유로 삼는 것은 섣부르다고 생각합니다.

왜 고대 이집트 사람들이 이런 방식으로 그렸는지 알려면 애초에 이 그림이 '무엇을 위해 그린 그림인가'를 알아야합니다.

실은 이 그림은 '사람이 감상하기 위해 그린 것'이 아닙니다. 왜 이렇게 단언하느냐면, 이 그림이 '아무도 볼 수 없는 장소'에서 나왔기 때문입니다.

사람이 아무도 볼 수 없는 곳이란 대체 어디일까요?

무덤입니다.

먼 옛날, 고대 이집트에서……왕의 무덤인 기자의 대(大)피라

미드 중 가장 큰 피라미드는 그것 하나만으로도 36만 명의 인력이 동원되어 20년 동안 만들었다고 합니다.[23]

피라미드 내부에는 '보물'과 '부장품'과 함께 많은 '조각품'이 묻혔고 벽에는 온통 '벽화'가 그려졌습니다.

그러나 피라미드가 완성되고 왕의 미라를 들이고 나면 입구는 두 번 다시 열릴 일이 없도록 무거운 돌로 완전히 막혔습니다.

왜 하필이면 아무도 볼 수 없는 장소에 그처럼 방대한 시간과 노력, 재력을 쏟아 부었을까요?

그 이유는 그들의 신앙이었습니다.

고대 이집트에서는 죽은 이의 영혼이 영원히 살 수 있다고 믿었습니다. 왕이 사후 세계에서 사용할 수 있도록 피라미드에 '보물'과 '부장품'을 모셔두었습니다. 그런데 영혼이 계속 존재하려면 육체가 필요하다고도 믿었습니다. 그래서 육체를 미라로 만들어 보존하는 방법을 발전시켰습니다.

'우유를 따르는 여인'은 주인을 모실 수 없다

피라미드에 '보물'과 '부장품'이 묻힌 이유는 납득할 수 있겠는데, 한편으로 '조각'과 '벽화'와 같은 예술품을 함께 넣은 목적은 무엇이었을까요?

이런 의문을 풀 수 있는 또 하나의 실마리는 고대 이집트에서

'조각가'를 가리키는 단어에 담긴 또 다른 의미입니다. 그것은 '영원히 사는 사람'[24]입니다. 즉, 조각가가 만드는 '조각'은 장식하고 감상하기 위한 것이 아니라 보물을 비롯한 부장품들과 함께 사후 세계에 꼭 필요했던 것입니다. 실제로, 피라미드에 매장된 '조각'에는 왕과 그의 가족, 가신과 하인의 모습이 담겨 있습니다. 그렇다면 '벽화'에도 같은 목적이 있었다고 할 수 있습니다.

이러한 예술작품은 사람들의 눈을 즐겁게 하기 위한 게 아니라 사후 세계에서 왕을 모시기 위한 것입니다. 바로 여기에 고대 이집트인들이 추구했던 '**현실성**'의 실마리가 숨겨져 있습니다.

앞서 나온 이집트 벽화를 다시 떠올려 보지요.
기자에서 나일 강을 따라 남쪽으로 내려가면 닿게 되는 이집트 중앙 지역의 도시가 룩소르입니다. 이 벽화는 룩소르에 있는 고위 관리의 무덤 내부에 그려진 것입니다. 그림 속의 두 사람

은 봉헌물을 옮기고 있는 모습으로도 알 수 있는 것처럼, 사후에 주인을 모시는 하인들입니다.

이 그림에는 모든 것이 '특징을 잘 나타내는 방향'에서 묘사되었습니다. 예를 들어 '물고기를 떠올려 봅시다'라는 말을 들으면 대부분의 사람은 '바로 옆에서 본 물고기'를 떠올릴 것입니다. 앞, 뒤, 아래에서 본 물고기를 상상하는 사람은 좀처럼 없지요. 그것은 '옆면에서 본 물고기 형태'가 가장 특징적이기 때문이겠지요.

이처럼 대부분의 물건에는 '특징을 잘 보여주는 방향'이 있습니다. 예를 들어 인간의 코는 옆에서 보았을 때 높이와 모양이 명확합니다. 눈은 정면에서 보았을 때 가장 눈 같겠지요. 발은 옆에서 보았을 때 길이와 모양이 가장 분명합니다.

고대 이집트인들은 **인간과 사물의 여러 모습을 '그 특징이 명확한 방향'에서 조합하여 영속성 있는 '완전한 모습'을 만들어냈던** 것입니다.

그런데 만약 고대 이집트인들에게 이 그림을 보여주면 뭐라고 할까요? 이번에 볼 그림은 바로크 시대 네덜란드에서 활동한 요하네스 페르메이르의 〈우유를 따르는 여인〉입니다. 전형적인 원근법으로 인물과 공간을 묘사했습니다.

고대 이집트인들은 아마도 깜짝 놀라서 이렇게 외치겠지요.

'오오, 이 여성은 오른쪽 팔이 지나치게 짧군. 게다가 어깨는 짝짝이고 코는 납작하다. 다리가 없고 눈은 감겨서 뜰 수가 없

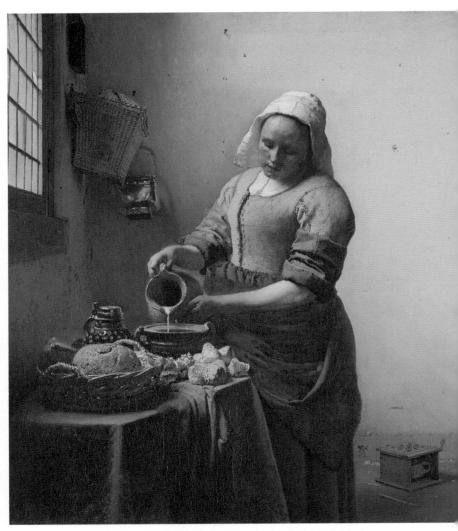

〈우유 따르는 여인〉 요하네스 페르메이르, 1660년, 암스테르담 국립미술관

다.' 팔과 다리는 두 개씩 있어야 하고 길이가 같아야 한다. 손가락은 다섯 개 모두 있어야 한다. 게다가 눈을 제대로 뜨고 있어야 사후세계에서 주인을 섬길 수 있을 것이다.'

고대 이집트인들에게는 화가가 그 순간에 본 모델의 자세와 바꾸려고 하는 표정을 그리다니, 당치도 않을 것입니다. 신체의 각각의 부분에는 필요한 길이나 개수가 있으며 그들은 그것들의 특징이 명확하게 표현되는 방향으로 조합하는 것으로, 사후의 영구적인 생활을 감당할 수 있는 '현실적인 모습'을 만들어냈던 것입니다.

그들이 보기에 원근법에 따라 그린 〈우유를 따르는 여인〉은 전혀 '현실적'이지 않겠지요.

고대 이집트 문명은 3000년이 넘도록 이어졌습니다만, 그런 긴 시간 속에서도 '현실성'을 표현하는 그들 나름의 방식은 거의 그대로 유지되었습니다.

오늘날 우리가 아무런 의심 없이 믿고 있는 원근법은 15세기의 전성기 르네상스 시기에 이탈리아에서 확립된 뒤로 겨우 600년밖에 지나지 않은 방식입니다. 역사의 긴 흐름 속에 놓고 보면 '눈에 보이는 대로 그린다'라는 생각은 결코 주류라고는 할 수 없습니다.

어쩌면 지금으로부터 수백 년이나 수천 년이 지난 뒤 오늘날

을 가리켜 '옛날 사람들은 원근법으로 그린 걸 현실적이라고 느꼈나 봐'라고 할지도 모르겠습니다.

자, '현실성'을 둘러싼 모험을 펼쳤던 이번 수업도 끝날 때가 되었습니다.

'현실성'에 대한 여러분의 생각은 수업을 시작하기 전과 달라졌을까요? 다음 세 가지 관점에서 '복습'을 하고, 여러분 각자의 '탐구의 뿌리'를 펼쳐나가시길 바랍니다.

> **수업 전**
>
> 처음에 '현실적이게 주사위를 그린다'라는 연습을 했을 때 여러분은 어떤 식으로 그림을 그렸습니까?

'저를 비롯한 대다수 사람들은 사진처럼 그리려고 했습니다.'

'원근법과 명암을 의식하여 입체감 있는 그림을 그리려고 했다.'

'누군가 한 사람쯤은 책상을 그릴 수도 있었을 테지만 모두가 주사위만 그렸습니다. 보이는 것에서 무의식적으로 취사선택한 것이라 생각합니다. 지금 생각하면 이것도 '보이는 대로 그리는 것은 불가능하다'라는 걸 보여주는 한 가지 예가 아닐까 생각합니다.'

수업이 끝난 지금 여러분은 '현실성'에 대해서 어떻게 생각합니까?

'〈아비뇽의 처녀들〉을 처음 보았을 때 부자연스럽고 무척 이 상하다고 느꼈습니다. 하지만 그것은 '사진으로 찍으면 이렇게 되지 않아' 하는 전제에 물들어 있기 때문이라 생각합니다. 수업 을 끝내고 '눈에 비친 것'과 '현실성'은 같은 것이 아니라 시각으 로 포착할 수 없는 부분에도 현실성은 있다고 생각하게 되었습 니다'.

'자신의 눈이라는 필터를 통해서 현실을 보기 때문에 그림은 아무래도 현실과 어긋나게 됩니다. 그렇다면 처음부터 자신이 라는 필터를 일부러 살려서 '자신에게 현실성'이란 어떠한 것인 가를 생각하는 편이 좋다고 생각합니다.'

'만약 내가 지금 현실적이게 주사위를 그린다면, 전개도로 나 타낼 것이라 생각한다. 또, 주사위의 길이나 무게를 측정하여 정확하게 표시하고 싶다.'

이번에 공부한 질문에 대해 생각할 수 있는 점이 있습니까?

'현실성에는 '겉보기의 현실성'과 '좀 더 깊이 들어간 현실성'

등이 있다고 생각한다. 괴로운 일을 겪고 나서도 아무 일 없었던 것처럼 웃어 보이는 사람이 있다면, 그 사람을 현실적이게 보여준다는 건 어떤 의미일까? 겉모습의 현실성은 시각적인 것이 많다. 한 발짝 더 들어간 현실성은 마음으로 느끼는 것이라고 생각한다.'

'카메라와 로봇이 포착하는 세계가 객관적인가하면, 그렇다고 단언할 수 없다. 그것을 만들거나 프로그래밍한 인간의 가치관이 담기기 때문이다. 정말로 세계를 현실적이게 볼 수 있는 것은 이 세상에 태어난 순간의 생물뿐이지 않을까? 세계를 처음으로 본 아기의 눈에 세계는 어떻게 비춰질까?'

'내가 의문을 품은 것은 '이 세상에 존재하지 않는 것을 현실적이게 그린다면 어떻게 될까?'라는 점입니다. 실제로는 존재하지 않지만 누가 봐도 그 장소에 있는 것처럼 실감나게 묘사되었다면 그것은 '현실적인' 것일까? 혹시 그러한 아이디어가 발명으로 이어지는 것은 아닐까, 하고 생각했습니다.'

수업 3

예술작품을 '보는 법'이란?

— 상상력을 불러일으키는 것

'도대체 어디를 어떻게 봐야 좋을까?'

수업2에서 〈아비뇽의 처녀들〉을 보면서 '단점 지적·표현 감상'을 했을 때, 여러분이 다음과 같은 말을 한 것을 기억하고 계십니까?

'이 그림의 장면과 상황을 전혀 알 수 없다.'
'과일과 같은 것이 그려져 있는데, 어떤 과일인지 알아볼 수 없다.'
이 말인즉, '피카소가 무엇을 그리고자 한 것인가 잘 모르겠다'라고 생각합니다. 바꿔 말해 그 작품을 '보는 법'을 잘 모르겠다는 것이겠지요.

수업3에서 바로 이것을 다루겠습니다. '예술작품을 보는 법은 무엇일까?'라는 질문입니다. '애초에 예술을 보는 법이라는 게 있나? 있다면 그건 어떤 걸까?'……이 점에 대해 함께 탐구의 모험을 펼쳐 나갑시다.

미술관에서 누구나 이런 경험을 해 본 적이 있을 것입니다.
화제가 된 전시회라고 해서 가 봤지만, 정작 작품 앞에 서면 무엇을 그렸는지도 잘 모르겠고, 어디서부터 어떻게 봐야 좋을지도 모르겠다…….

주변 사람들의 눈치를 봐 가며 작품 앞에 멈춰 서서 보기는 하지만, 내가 올바르게 감상하고 있는지 어떤지 도무지 알 수가 없다⋯⋯.

보기에 아름다운 고전 회화라면 그나마 낫겠지만, 현대 미술 작품이라면 대부분 이처럼 난감한 느낌을 받지 않을까 싶습니다.
앞선 수업에서는 관점이라는 입장에서 연습을 해본 것이었고, 이번에는 수업의 흐름을 조금 바꿔 보겠습니다. 일단 예술가의 작품을 함께 보지요.

지금 보시는 작품은 **바실리 칸딘스키**(1866-1944)라는 예술가가 1913년에 발표한 〈**구성Ⅶ**〉입니다.

그림을 보면서 한 가지 여러분께 여쭤보겠습니다.

'무엇'을 그린 그림입니까?

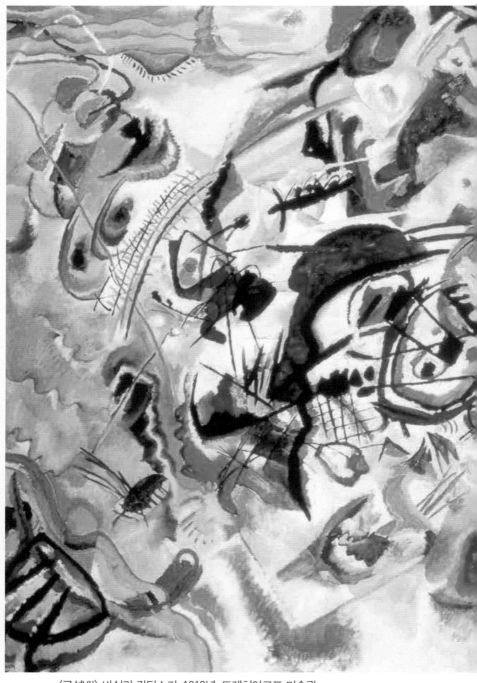

〈구성Ⅶ〉 바실리 칸딘스키, 1913년, 트레치야코프 미술관

'무엇 때문에 그렇게 생각하나?'라는
질문으로 깊이 감상한다

어떻습니까? 여러분은 여태까지 수업을 통해 예술을 보는 방식이 바뀌었을 테니, '무엇을 그린 그림입니까?'라는 질문에 '으응?'하고 고개를 갸웃거리지는 않을 거라 생각합니다.

조금이라도 빨리 명쾌해지고 싶으시겠지만, 이런 때야말로 우선은 자신의 눈으로 작품을 잘 보는 '표현 감상'이 필요합니다.

이제까지 수업을 통해 어느 정도 익숙해졌을 테니, 여기서는 '표현 감상'을 한층 재미있게 만들 비결을 소개하겠습니다. 작품을 보고 나온 '표현'에 대해 무척 단순한 질문을 두 가지, 스스로에게 던져보는 것입니다.

〔1〕 무엇 때문에 그렇게 생각하나? 주관적으로 느낀 '의견'의 근거가 되는 '사실'을 묻는다.

〔2〕 그래서 어떻게 생각하나? 작품에 담긴 '사실'로부터 주관적으로 느낀 '의견'을 묻는다.

예를 들어 〈구성VII〉을 보고 '시끄러운 느낌이 든다'라는 표현이 나왔다고 칩시다. 이것은 작품을 본 여러분의 주관적인 '의견'입니다. 하지만 모처럼 나온 표현을 그냥 보내기는 아깝지요.

그럴 때는 '**무엇 때문에 그렇게 생각하나?**'를 스스로에게 물어 봅니다. 그러면 '뾰족한 모양이 담겨 있기 때문일까? 그러고 보니 화면 속의 형상들이 다들 낯설군'하며 새로운 깨달음이 생겨 납니다. 이처럼 의견의 근거가 되는 '사실'을 표현해서 자신의 '의견'이 어디서 생겨났는지를 분명하게 의식하게 됩니다.

'**그래서 어떻게 생각하나?**'는 순서가 반대입니다. 예를 들어 '많은 색을 사용했다'라는 '사실'을 알아차리면 그걸 그냥 지나치지 말고, '그래서 어떻게 생각하나?'라고 자신에게 물어봅시다.

그러면 '활기찬 느낌을 주기 때문에 힘이 나는 것 같다'와 같은 감상도 나올 수 있습니다. 이것은 여러분이 주관적으로 느낀 '의견'이며, 저마다의 '사물을 보는 법'을 바탕으로 끄집어낸 '자신만의 대답'입니다.

'**느낀 의견**'에 대해서는 '발견한 사실'을, 반대로 '사실'에 대해서는 '의견'을 끄집어내는 것이 기본적인 규칙입니다.

물론, 모든 표현에 대해서 질문을 던질 필요는 없습니다. 표현이 막혔다 싶을 때 시험 삼아 이렇게 질문을 던져 보세요. 새롭게 뭔가를 발견하거나 '자신만의 대답'이 보일 것입니다.

그럼 이제 '두 가지 질문'을 의식하면서 〈구성VII〉의 '표현 감상'을 진행해 보지요.

'어미 고래와 새끼 고래가 보입니까?'

'있잖아, 고래가 있는 것처럼 보여.'

■ 무엇 때문에 그렇게 생각하나?
'그림 아랫부분에 파란 고래가 있어. 붉은 점이 눈이야. 입을
크게 벌리고 있어.'

■ 그래서 어떻게 생각하나?
'어린아이같이 순수한 느낌이 귀여워!'
'새끼고래 같아.'
'고래 입에서 사방으로 물보라가 뿜어 나와.'
'물보라 안에 난쟁이 같은 것이 있어.'
'작은 인어가 보여.'

■ 무엇 때문에 그렇게 생각하나?
'머리카락은 갈색이고 금색 드레스를 입고 파란 하프를 가지
고 있어.'

■ 그래서 어떻게 생각하나?
'이야기를 만들 수 있을 거 같아. 바닷속이 무대인 판타지 같아.'
'왼쪽 위에 바다에 가라앉는 석양이 보여! 거꾸로 된 풍경이다.'

■ 무엇 때문에 그렇게 생각하나?

'바다가 오렌지색으로 물들어 있으니까. 파도 같은 무늬도 보인다.'

'아, 거대한 고래가 있어!'

■ 무엇 때문에 그렇게 생각하나?

'그림을 거꾸로 놓고 봤어. 왼쪽을 향해 헤엄치는 고래가 보여. 한가운데에 검은 원으로 둘러싸인 눈알이 있어. 분명한 윤곽은 없지만, 뒤죽박죽 섞인 모든 게 고래의 몸인 것 같아.'

'보인다! 오른쪽 위에 지느러미 같은 것도 있어.'

■ 그래서 어떻게 생각하나?

'고래의 몸에 쓰레기가 쌓였네. 쓰레기를 잔뜩 삼킨 고래야.'

'밝은 그림이라 생각했는데, 환경문제를 느끼게 만든다.'

'커다란 고래와 작은 고래네.'

■ 그래서 어떻게 생각하나?

'어미와 새끼가 아닐까. 작은 고래는 입에서 빛과 물보라를 뿜고, 더러워진 바다를 깨끗하게 만들고 있는 거 아닐까. 그런 이야기를 만들 수 있을 거 같아……'

어떻습니까? '뒤죽박죽이라 뭘 그린 건지 모르겠다'라는 인상으로 끝나버렸을 그림에서도 '표현 감상'과 '두 가지 질문'을 조

합하면 여러 가지가 보입니다.

그런데 정작 칸딘스키는 '무엇'을 그리려 했던 걸까요?
사실 칸딘스키는 이 그림에 뭔가 구체적인 것은 아무 것도 그리지 않
았습니다. '열심히 고래를 찾고 있었는데!' '기껏 생각했더니 너
무해!'라고 여러분의 목소리가 들려올 것 같습니다.

그러나 칸딘스키의 〈구성VII〉은 서양미술에서 처음으로 '구
체적인 사물을 그리지 않은 그림'으로서 알려진 작품입니다. 구
체적인 사물이 그려지지 않은 이른바 '추상화'는 이밖에도 많이
나왔지만, 칸딘스키 이전에는 긴 서양미술의 역사에서 어떤 그
림이라도 반드시 '구체적인 사물'이 담겼습니다.

예를 들어 앞서 봤던 마티스의 〈녹색 선이 있는 마티스 부인의
초상〉이나 피카소의 〈아비뇽의 처녀들〉 또한 예술에서 '사물을
보는 법'을 새로이 제시한 획기적인 작품들이지만, 둘 다 '마티스
부인', '다섯 명의 매춘부'라는 구체적인 인물이 등장합니다.

그러한 의미에서 〈구성VII〉은 서양미술 속의 어떤 그림과도
전혀 다릅니다.

칸딘스키는 도대체 어떤 과정을 거쳐서 '구체적인 사물을 그
리지 않은 그림'이라는 '표현의 꽃'을 피운 것일까요?

'까닭 없이 끌리는 그림'을 만드는 방법

바실리 칸딘스키
(1913년경)

칸딘스키는 1866년에 모스크바의 부유한 가정에서 태어났습니다.

어릴 적부터 음악에 친숙해서 피아노와 첼로를 연주했다고 합니다. 대학에서는 법학과 경제학을 배웠고, 졸업한 뒤에는 대학 교수로서 미래가 보장된 길을 걷기 시작했습니다.

그러던 중에 모스크바에서 우연히 보게 된 전람회에서 자신의 인생을 바꿀 '어떤 작품'과 만납니다.

칸딘스키가 그때까지 봤던 그림과 전혀 달랐습니다. 다채로운 색조와 활달한 필치로 채워진 그 그림에서는 추상적인 형태가 어렴풋이 떠올랐습니다. 칸딘스키는 그 그림이 '무엇'을 그렸는지 도무지 알 수 없어 당혹스러웠다고 했습니다.

그럼에도 불구하고 칸딘스키는 알 수 없는 이유로 그 그림에 끌렸습니다.

그 그림은 모스크바에서 멀리 떨어진 프랑스에서 **클로드 모네**라는 화가가 그린 〈**건초더미**〉라는 작품입니다.[25] 밭에서 베어낸 건초가 작은 집 모양으로 쌓여 있는 시골 풍경을 그렸습니다. 제목도 〈건초더미〉라고 했으니까 '구체적인 사물'이 담긴 것은 분명합니다.

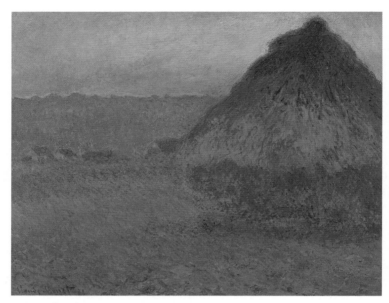

〈건초더미(일광)〉 클로드 모네, 1891년, 개인 소장

그러나 그 묘사 방법이 당시로서는 너무나 참신했기 때문에 칸딘스키는 곧바로 알아볼 수 없었던 것이겠지요.

칸딘스키는 '왜 그 그림에 끌렸는지' 자신의 체험을 되돌아봤습니다.

그리고 이런 생각에 이르렀습니다.

"'무엇'이 그려져 있는지 몰랐는데, 이끌린 것이 아니라 '무엇'이 그려져 있는지 몰랐기 때문에 이끌린 것이 아닐까?"

이러한 예술에 끌린 칸딘스키는 결국 예술가로 전향하기로

결심합니다. 자신이 〈건초더미〉에 매료되었을 때 느꼈던 그 느낌을 재현하려고 '탐구의 뿌리'를 펼친 것입니다.

탐구를 시작한 칸딘스키는 그림에 '무엇'이 그려져 있는가를 알지 못하도록 일부러 대상물의 형상을 왜곡하여 그리거나 색을 극단적으로 바꿔 보았습니다.

그러나 대부분 원형을 알 수 없을 정도로 변화를 줘봐도, 근원을 거슬러 올라가면 거기에는 반드시 '구체적인 사물'의 그림자가 있었습니다. 그 점이 그를 고민하게 만들었습니다.

그러던 중에 칸딘스키는 '어떤 것'에 주목했습니다. 어릴 적부터 친근했고 사랑했던 클래식 음악입니다. 칸딘스키는 소리를 색으로 바꾸고 리듬을 형태로 표현해 보았습니다. 소리와 리듬은 눈에 보이지 않습니다. 구체적인 사물이 아닌 것입니다.

그림에서 '구체적인 사물'이 사라지는 순간이었습니다.

칸딘스키는 사람의 마음에 직접 울려 퍼져, 보는 사람을 끌어들이는 그림을 추구했습니다. 그 결과, '구체적인 사물을 그리지 않은 그림'이라는 '표현의 꽃'을 피우기에 이른 것입니다.

마티스는 예술을 '눈에 보이는 대로 그리는 것'에서 해방시켰고 피카소는 '원근법으로 사물을 보는 법'에서 해방시켰습니다. 그리고 이번에는 칸딘스키가 예술을 '구체적인 사물을 그린다는 것'이라는 암묵적인 약속에서 자유롭게 만든 것입니다.

예술 감상에는 '두 가지 상호작용'이 있다

'그렇군요. 이 그림의 의미를 알게 되어서 편해졌습니다.'

"예술가 자신이 그렇게 말했다면 그게 '올바로 보는 법'이겠지요."

여기까지 해설을 듣고, 대부분 이렇게 생각하지 않을까 싶습니다. '예술작품을 보는 법은 그것을 만든 예술가 자신이 결정한다'라고 생각하는 것은 어쩌면 당연합니다.

하지만 정말로 그것뿐일까요?

만약 그렇다면, '표현 감상'으로 여러분이 낸 '새끼 고래', '쓰레기를 삼킨 커다란 고래', '인어', '바다'……같은 것들은 도대체 무슨 의미를 가질까요? 그것은 '올바로 보는 법'을 배우기 전에 나온 '제멋대로의 생각'일 뿐일까요?

이 수업의 주제인 '예술작품을 보는 법'에 대해 더 깊이 살펴보기 위해, 제가 생각하는 '예술을 보는 두 가지 방법 = 감상방법'을 소개하겠습니다.

〔그림1〕 배경과의 상호작용
〔그림2〕 작품과의 상호작용

우선은 '배경과의 상호작용'에 대해 말씀드리겠습니다.

여기서 '배경'이란, '예술가의 생각'뿐 아니라 '예술가의 인생', '역사적 배경', '평론가에 의한 분석', '미술사에서의 의의' 등, 작품을 배후에서 성립시키는 다양한 요소를 가리킵니다.

'마티스는 〈녹색 선이 있는 마티스 부인의 초상〉으로 '눈에 보이는 대로 그린다'라는 종래의 예술 목표를 전복시켰다.'

'피카소는 〈아비뇽의 처녀들〉로 '원근법적인 현실성'에 대해서 의문을 던졌다.'

여기까지 수업에서 말씀드렸던 이러한 해설을 접하면서 여러분은 주로 '작품의 배경'과 상호작용을 했던 것입니다.

저는 이 책의 프롤로그에서, 전시회에서 해설문을 읽고 작품을 이해하려는 관객을 약간 부정적으로 언급했습니다. 그러나 해설문을 읽는 것 또한 훌륭한 '작품 감상'입니다. 해설에 의지하지 않고 오로지 스스로의 힘으로 '자신만의 대답'을 내야만 예술사고를 실천하는 건 아닙니다.

그러나 문제는 작품의 '배경'에 대한 정보를 접하면 많은 경우 그것만이 '올바로 보는 법'인 것처럼 여기고는 '과연 그렇군. 기억해 둬야지' 하고는 사고를 멈춰버리곤 한다는 점입니다.
좀 더 알기 쉽게 그림 1을 보면서 설명하겠습니다.

그림 1. 배경과의 상호작용

작품의 '배경'을 접할 때는 '상호작용'을 할 수 있는지 없는지를 염두에 두어야 합니다. 조금 어렵게 말하자면 '작품의 배경'과 '감상자' 사이에 쌍방향적인 관계성이 반드시 있어야 합니다.

여기까지 '예술사고의 수업'에서 체험하신 것처럼 작품의 '배경'은 본래 관객에게 여러 가지 '질문'을 던집니다. 그것이 도식 속의 '녹색 화살표'입니다.

'눈에 보이는 대로 그린 그림만이 훌륭한 걸까?'
'현실성이란 원근법으로만 실현할 수 있는 걸까?'

우리는 이러한 질문을 마주하면서 '자신만의 대답'을 만들어 보려고 했습니다. 그것은 도식 속의 '오렌지색 화살표'입니다.

여기까지 수업에서 차근차근 '배경과의 상호작용'을 살펴보

그림 2. 작품과의 상호작용

았기 때문에 그 재미를 어느 정도 느껴 주시길 바랍니다.

그런데 또 한 가지 보는 방법인 '작품과의 상호작용'은 어떠한 것일까요?

이에 대해서는 그림 2를 봅시다.

이 그림에는 작품을 가운데 놓고 왼편과 오른편에 예술가와 관객이 자리 잡고 있습니다.

예술가 자신도 작품과 상호작용을 하면서 작품을 만들어 냅니다. 그것이 '녹색 쌍방향 화살표'입니다.

'모네의 〈건초더미〉에서 얻은 감각을 재현하기 위해서는 어떻게 하면 좋을까?'

'구체적인 사물의 형태와 색을 바꿔 그려봤는데 이건 전혀 뜻밖의 모습이다.'

'음악에서 떠오른 이미지를 그리면 구체적인 사물이 없는 그림이 되는 걸까?'

예술작품은 예술가와 작품의 이러한 상호작용 속에서 태어나는 것입니다.

그러나 '작품의 상호작용'에는 또 한 가지 전혀 다른 화살표가 있습니다. 관객과 작품 사이에 자리 잡은 '오렌지색 쌍방향 화살표'입니다.

'관객과 작품의 상호작용(오렌지색)'은 '예술가와 작품의 상호작용(녹색)'과 완전히 별개입니다. 관객이 작품과 상호작용할 때는 예술가가 작품을 만들 때 했던 생각은 전혀 고려되지 않습니다.

여기서 떠올려 주세요. 이번 수업에서 저는 갑자기 〈구성VII〉을 보여드리면서 '이 그림에는 무엇이 그려져 있을까요?'라고 물었습니다.

그처럼 순수하게 작품만을 보고는 '쓰레기가 쌓인 부모 고래와 입에서 물보라를 뿜는 아이 고래가 더러워진 바다를 깨끗하게 만드는 이야기'라는 훌륭한 표현이 나왔습니다.

음악을 들을 때 우리가 하는 것

칸딘스키는 한 사람의 관객으로서 모네의 〈건초더미〉를 마주했을 때, 바로 '작품과의 상호작용'을 했습니다.

처음으로 이 그림을 본 그는 '무엇이 그려져 있는가 알 수 없다. 그러나 왜 이끌리는가!'라는 감상을 가졌습니다. 거기서 성급하게 '작품의 제목'에서 정답을 구하지 않고, 자신이 작품과 주고받으며 솟아오른 그 감각을 소중하게 그것을 재현하고자 탐구를 시작한 것입니다.

그리고 소리를 색으로 치환하여, 리듬을 형태로 표현하는 것으로, '구체적인 사물을 그리지 않는 그림'이라는 '자신만의 대답'이었습니다.

관객과 작품이 자유롭게 상호작용할 길을 열었던 **칸딘스키**의 〈**구성Ⅶ**〉은 마치 '**음악**'과 같은 **작품**이라고 할 수 있습니다. 왜냐하면 음악을 들을 때 많은 이들이 자연스럽게 '작품과의 상호작용'을 하기 때문입니다.

이해를 돕기 위해 제 경험을 들려 드리겠습니다.

저는 2017년에 필리핀과 뉴질랜드로 긴 여행을 떠났습니다. 약 1년 반에 걸친 여행이 끝날 무렵, 뉴질랜드의 장거리 버스를 타고 가면서 끝없이 이어지는 시골풍경에 잠겨 가는 석양을 보면서 '어떤 음악'을 들었습니다.

비틀즈의 〈인 마이 라이프〉라는 곡입니다. '여러 장소에 기억이 있고, 그것들은 결코 퇴색하지 않는다. 하지만 다른 무엇보다 지금 당신을 사랑하고 있어'라는 내용으로 제가 가장 좋아하는 곡 중 하나입니다.

이 음악이 제 안에 들어온 순간, 여행 동안 겪었던 여러 가지 일들, 만났던 사람들, 저를 배웅하고 도와준 사람이 떠올라서 가슴이 벅차올랐습니다.
지금이라도 이 곡을 들으면 그 때 감정이 또렷이 떠오릅니다.
많든 적든, 여러분에게도 음악에 대한 비슷한 경험이 있지 않으신지요.

이 곡을 만든 존 레논[26]은 아마도 스스로의 경험과 기억을 바탕으로 가사를 썼을 것입니다. 그가 태어나고 자란 영국 어딘가일 수도 있고, 그가 사랑했던 사람이었을지도 모릅니다. 적어도 제가 찾아갔던 곳이라거나 제게 소중한 사람들은 아닐 것입니다.
그렇다 해도 아무도 '당신의 느낌은 틀렸어'라고 하지 않겠지요.

〈인 마이 라이프〉와 이걸 듣는 사람의 '작품과의 상호작용'에서 태어난 '답'은 작가인 존 레논이 이 곡에 담은 '답'과 마찬가지로 가치가 있을 것입니다.
음악을 들을 때 우리는 '이걸 만든 사람은 무얼 표현하고 싶었을까?' '이 대목은 어떻게 해석해야 맞는 걸까?' '작가의 의도를

몰라서 이 곡은 이해할 수 없어……'라는 식으로 생각하지는 않습니다. 그저 순수하게 그 작품만을 마주하는 순간이 있을 뿐입니다.

이처럼 음악을 감상하는 데는 많은 이들이 매우 자연스럽게 '작품과 상호작용'하는 것입니다.

하지만 어찌 된 일인지 미술작품을 볼 때는 작품을 보는 법은 '작품의 배경'과 '예술가의 의도'에만 있다고 생각하곤 합니다.
한편 관객이 '작품과 상호작용'하는 걸 가볍게 보는 경향도 있습니다. 작품을 보고 '음, 알 수가 없네……' 하는 사람이 바로 그 유형이겠지요.

하지만 미술의 세계에도 음악과 마찬가지로 '작품과 상호작용' 하며 보는 방식이 있다면, 예술가의 의도와는 아무 상관없이 '수련 속에 개구리가 있어!'라고 해도 좋을 것입니다.

칸딘스키는 '구체적인 사물을 그리지 않는 그림'을 내놓은 것으로, 미술 세계에 '작품과의 상호작용'을 향한 가능성을 추구했던 것이 아닐까요.

'예술이라는 식물'을 키우는 것

어떻습니까, 조금 어려웠을까요?

하지만 편안하게 생각하세요. '표현 감상'으로 여러분이 느낀 것 '새끼 고래' '인어' '쓰레기를 삼킨 커다란 고래' '바다'는 〈구성VII〉을 바라보는 여러 가지 관점 중 하나입니다.

그것은 '느끼는 법은 사람마다 제각각' '예술은 무엇이든 가능하다'라는 피상적인 이야기가 아닙니다. 오히려, '작품과의 상호작용'을 통해 여러분이 예술가와 함께 작품을 만들어 내는 것입니다.

'배경과의 상호작용'과 '작품과의 상호작용'이라는 두 가지 감상법에는 각각 다른 즐거움이 있으며, 양쪽 다 예술을 더욱 충실하게 만든다고 저는 생각합니다.

약간 앞선 이야기이지만, 수업4에 등장하는 예술가 마르셀 뒤샹도 이렇게 말했습니다.

'작품은 예술가만이 만들 수 있는 것이 아니다. 보는 사람에 의한 해석이 작품을 새로운 세계에 펼쳐준다.'[27]

자, 이상의 내용을 바탕으로, 이 뒤로는 연습을 하나 해 보지요.

생각을 많이 해서 머리가 조금 지쳤을지도 모르겠습니다. 가벼운 마음으로 임해 주시면 좋겠습니다.

100문자 이야기

편안한 마음으로 다음 그림을 1분 동안 지그시 바라봅니다.

다음으로 '당신이 이 그림에서 느낀 것'을 바탕으로

100자 정도 짧은 이야기를 만들어 봅니다.

이게 바로 작품에서 느낀 것을 말로 표현하는

'작품과의 상호작용'입니다.

준비되셨습니까? 그러면 시작해 봅시다!

어떻습니까? 간단하게 보이지만 실은 꽤 어렵습니다. '작품과의 상호작용'을 할 작정이었대도 결국 많은 이들은 다음과 같이 생각해 버립니다.

'아마도 예술가는 ○○를 표현하고 싶었던 것이 아닐까?'

이런 생각의 이면에는 '작품을 보는 법은 예술가 자신이 알고 있다'라는 생각이 담겨 있습니다. 예술가의 의도를 추측하여 그것을 '잘 맞춰보려고' 하는 것입니다.

다시 한번 말씀드리지만 이런 식으로 보는 법이 틀린 건 아닙니다. 그것도 분명한 한 가지 감상 방법입니다. 그러나 이번 연습의 목적은 감상자인 당신이 '작품과의 상호작용'을 하는 것입니다. 예술가의 의도는 일단 잊고 '여러분 자신이 이 작품에서만 느낀 것'을 이야기에 담아 보시길 바랍니다.

여러분은 이 그림에서 어떤 것을 느꼈습니까? '100자 이야기'를 들어봅시다.

'새벽 두 시. 어떤 남자가 스마트폰 화면을 노려본다. 이 남자는 지금 무엇을 보고 있는 걸까? 그리고 무엇을 생각하고 있는 걸까?'

'여기는 깊은 구멍일까. 머리 위로 높이 작은 출구가 보인다. 손을 뻗어도 뛰어 올라도 닿지 않는다. 소리를 질러 봐도 아무도 들여다보지 않는다. 하아, 어쩌면 좋을까?'

'어느 비 오는 밤. 러시아워의 인파에 구겨진 나. 사람들로 미어터지는데, 아무도 나를 신경 써주지 않고, 나 또한 아무도 신경 쓰지 않는다. 나는 항상 혼자이다'

한 점의 그림에서 정말 다양한 관점을 엿볼 수 있네요.

여기서 이 작품의 '배경'을 밝히자면, 이건 어떤 학생이 그린 그림입니다. 작품의 제목은 〈희망〉입니다.

말이 나온 김에 이 그림을 그린 학생에게도 이야기를 들어보겠습니다.

'한복판의 하얀 부분은 희망의 작은 문입니다. 일반적으로 '희망'이라고 하면 파스텔톤의 밝은 색이나 반짝거리는 이미지를 떠올리겠지만, 이 그림에서는 대담하게 문 주위를 새카맣게 칠했습니다. 그로 인해 하얀 부분이 보다 밝게 빛나 보인다고 생각했기 때문입니다. 작지만 강력한 희망이 표현되었다고 생각합니다.'

여러분이 작품으로부터 뽑아낸 이야기는 작가가 의도한 것과는 전혀 다를지도 모릅니다. 그렇더라도 '아, 그런 거였나…….거기까지는 몰랐네!'라고 생각할 필요는 없습니다.

'작품과의 상호작용'은 작가와 당신이 반반으로 작품을 만들어낸 작업이기 때문입니다.

작가의 '대답'과 감상자의 '대답', 그 두 가지가 맞물리는 것으로 '예술이라는 식물'은 무한한 형태로 변해가는 것입니다.

'작품과의 상호작용'을 촉진하는 것

'예술작품을 보는 법'에 대해 살펴본 이번 수업에서는 '배경과의 상호작용'과 '작품과의 상호작용'이라는 두 가지 감상방법을 소개했습니다.

여기서부터는 '작품과의 상호작용'에 대해서 다른 각도로 심화시켜 봅시다.

왜 이처럼 '정보량'이 다를까

이번에 볼 작품은 아즈치 모모야마 시대(16세기)에 **하세가와 도하쿠**(1539-1610)가 그린 〈송림도병풍〉입니다.

일본의 국보이기도 한 이 작품을 몇몇 분들은 이미 본 적이 있을 것입니다. 이제 다 같이 살펴봅시다!

어떻습니까?

여기서는 이 〈송림도병풍〉을 비슷한 시기의 서양 회화와 비교하려 합니다.

바로크 시대(17세기)에 이탈리아에서 활동했던 **클로드 로랭**이 그린 풍경화가 비교 대상입니다.[28]

자연을 담은 두 작품을 함께 보면 어떤 느낌이 듭니까?

로랭의 작품에는 로마 교외에서 지금도 볼 수 있는 실제 풍경이 담겨 있습니다. 어떤 종류의 나무와 풀이 자라는지, 멀리 무엇이 있는지, 태양은 어느 위치에 있고 몇 시인지, 날씨가 어떤지, 지형이 어떤지……. 이 멋진 풍경화에서는 조금만 주의를 기울이면 다양한 정보를 정확하게 읽어낼 수 있습니다.

하지만 〈송림도병풍〉은 그렇지 않습니다.

그림에 담긴 건 소나무뿐이고, 화폭의 대부분은 아무것도 그리지 않은 '여백'입니다. 흑백으로 된 이 그림에는 나무건 하늘이건 색이 없습니다.

그 때문에 이곳이 깊은 산속인지 정원인지도 알 수 없고, 날씨가 맑은지 눈이라도 내리는지, 아침인지 해질녘인지 짐작할 단서가 전혀 없습니다.

만약 **바로크** 시대의 화가인 로랭이 흑백에 여백이 널찍한 이 병풍그림을 보았다면 '왜 마무리를 짓지 않았지?!'라며 의아하게 생각했을 것입니다.

이처럼 〈송림도병풍〉과 로랭의 풍경화는 성격이 분명히 다릅니다. 그런데 왜 〈송림도병풍〉은 이처럼 대부분이 여백이고 정보량은 적은 것일까요? 서양에 비해 일본의 회화가 뒤쳐졌기 때문일까요? 결코 그렇지 않습니다.

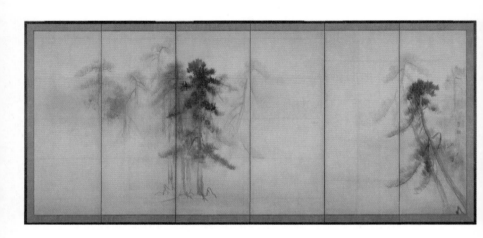

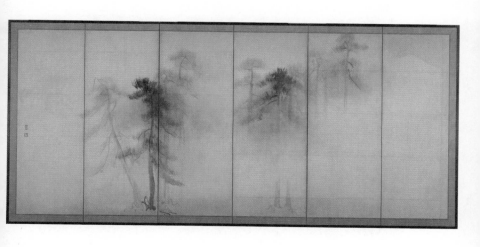

나팔꽃을 꺾자 생겨난 것

좀 더 생각해 보기 위해서 조금 이야기가 벗어날지도 모릅니다만, 〈송림도병풍〉이 그려진 아즈치 모모야마 시대에 활약했던 다인 센노리큐(1522~1591)를 둘러싼 이야기를 소개하겠습니다.

리큐의 정원에 나팔꽃이 아름답게 피었습니다. 그 소문을 당시 일본의 쇼군 도요토미 히데요시가 듣고는 '내게도 좀 보여주게'라고 했습니다. 자, 쇼군이 보러 온다면 꽃에 물을 주고 손질하고 잡초를 뽑거나 해서 만전을 기하는 것이 보편적이겠지요.

그러나 리큐는 전혀 엉뚱한 일을 했습니다. 리큐는 히데요시가 오기로 한 날 아침에 정원의 나팔꽃을 모두 꺾어버렸습니다.

정원을 방문한 히데요시는 '도대체 어찌된 일인가' 어안이 벙벙했습니다.

고개를 갸웃거리며 다실에 들어갔더니 '한 송이 나팔꽃'이 꽂혀 있었습니다.

이 에피소드를 여러분은 어떻게 해석하시겠습니까?

예를 들어 '리큐는 만발한 나팔꽃을 꺾는다라는 궁극의 단순화를 하는 것으로 다실의 한 송이 나팔꽃을 내세웠다'라고? 이것은 해석으로서도 타당하고, 그렇게 생각하는 사람도 적지 않을 거라 생각합니다.

그러나 '작품과의 상호작용'이라는 관점에서 보자면 다른 결론도 나올 수 있습니다. 즉, 리큐가 지향했던 것은 '감상자와 함께 만들어낸 정원'이 아니었을까요?

만약 히데요시가 '나팔꽃이 만발한 완성된 정원'을 보았다면 어땠을까요? 아마 '오, 훌륭하군!' 하며 감동했겠지만, 그것만으로는 받아들이는 감상으로 끝나버렸겠지요. 아름다운 꽃으로 가득한 완벽한 정원 그 이상도 이하도 아닙니다.

그렇다면 꽃이 꺾인 '여백'의 정원과 단 한 송이의 나팔꽃을 보여주었을 경우는?

히데요시는 남은 '한 송이 나팔꽃'을 단서로 그것들이 정원에 만발한 모습을 상상했을 것입니다.

그렇게 태어난 '상상 속의 정원'은 실제로 나팔꽃이 피었던 '현실의 정원'보다도 훨씬 심오한 것이었을지도 모릅니다.

'여백의 정원'은 감상자의 상상에 의해 무한하게 변화할 수 있는 것입니다.

〈송림도병풍〉 앞에 앉으면 무슨 일이 생기는가

로랭이 그린 **바로크** 시대의 풍경화는 '나팔꽃이 만발하여 완성된 정원'과 닮아있습니다. 세밀하게 묘사한 아름다운 풍경화는

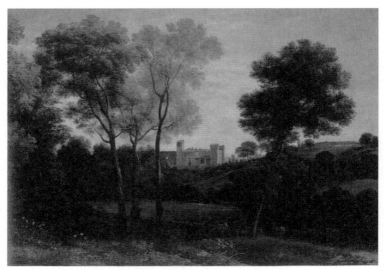

〈라 크레센차 경관〉 클로드 로랭, 1648-1650, 메트로폴리탄 미술관

보는 사람을 사로잡지만, 한편으로는 보는 사람이 상상을 펼쳐 갈 여지가 별로 없습니다.

한편, 〈송림도병풍〉은 나팔꽃을 꺾어 버린 후의 '여백의 정원' 과 닮았습니다.

이 그림이 자리 잡은 공간을 상상해 봅시다.

〈송림도병풍〉은 두 쌍이 한 세트인 병풍입니다.

높이는 약 1.6m, 당시 일본인의 평균적인 신장보다 조금 높습니다.

폭은 한 쌍이 3.6m로 꽤 긴 편입니다. 물론 병풍을 세울 때는

마치 뱀이 구불거리며 나아가는 것처럼 약간 접어서 세우기 때문에 전체 길이가 좀 짧아집니다.

당시는 탁자나 의자를 거의 쓰지 않았기 때문에 감상자는 병풍이 서 있는 앞쪽 바닥에 앉아 바라보았을 것입니다. 밑에서 위로 올려다보았을 테니 병풍이 더 크게 느껴졌겠지요.

그러면 마치 자신이 이 병풍 안에 들어가 있는 것 같은 느낌에 사로잡히게 됩니다.

차가운 공기가 몸을 감쌉니다.

깊은 숲에 들어온 것일까요?

숨을 들이쉬면 흙과 이끼의 습기를 머금은 냄새를 맡게 됩니다.

어디선가 새가 지저귀는 소리도 들려옵니다.

나무들 사이로 빛이 내려와 소나무 잎이 선명하게 반짝입니다.

저만 이렇게 느낀 건 아닙니다. 실제로 〈송림도병풍〉에 그려져 있는 것은 흑백으로 부분적으로 그려진 소나무만 있을 뿐입니다. 대부분은 '여백'으로 구성되어 있고 그 이외에는 단서가 없습니다.

그러나 그렇기 때문에 관객은 그림을 보며 온갖 것을 상상할 수 있습니다.

'작품과의 상호작용'이 이루어지려면 꼭 작품에 많은 '정보'가 담길 필요는 없습니다.

오히려, 〈송림도병풍〉처럼 '작품과의 상호작용'을 허용하는 '여백'이 있는 편이 예술가와 관객이 함께 작품을 만들어 내기가 쉽다고 생각합니다.

여기까지 수업3에서 '예술작품을 보는 법'을 둘러싼 모험을
해 왔습니다.

'예술가의 의도를 파악하는' 데만 신경을 썼던 분들은 물론, 애
초부터 '예술은 자유롭게 보면 된다'라고 생각했던 분들도 '예술
작품을 보는 법'에 대해 더 깊이 고찰할 수 있었을 것입니다.
　마지막으로 이 수업을 세 가지 관점에서 되돌아보며 당신의
'탐구의 뿌리'를 뻗어봅시다.

수업 전

처음으로 〈구성Ⅶ〉을 보면서 '표현 감상'을 했을 때, 당신의 '예술
작품을 보는 법'은 어떤 방식에 사로잡혀 있었나요?

　''표현 감상'에서 열심히 '작가가 그리고자 한 것'을 찾으려고
한 기분이 든다⋯⋯'
　'나는, 칸딘스키의 그림 속에 '피에로'와 '배'를 발견했습니다.
하지만 그 후에 작품의 해설을 들었을 때 나의 느낌은 잘못되어
있다고 생각해 버렸다.'
　'감상이란 작가가 전하고 싶었던 것을 정확하게 읽어내는 것
이라 생각했다.'

수업 후 '예술작품을 보는 법'에 대해서 지금 당신은 어떻게 생각합니까?

'연습에서 내가 그린 그림을 보면서 감상을 했다. 나는 '희망'을 표현할 작정이었지만 대부분 사람이 어두운 이미지로 해석한 것 같다. 그러나 다른 사람의 생각을 듣고 나서 새삼 내 그림을 보면 이유는 모르겠지만 이전과는 조금 다르게 보였다. 처음에는 순수하게 밝은 희망을 표현할 작정이었지만, 지금은 고난과 역경의 어두운 터널을 통과한 끝에 있는 좀 더 강력한 희망으로 느껴진다. 대답을 알고 있었던 내가 새롭게 무언가를 배운 느낌이었다.'

'수업2에서 '사람의 시각은 그 사람의 지식과 경험에 의해서 왜곡된다'라는 점을 배웠습니다. 그렇게 생각하니 같은 한 장의 그림을 보았을 때도 사람에 따라 보는 법이 다른 것은 당연하다고 생각했습니다.'

수업을 넘어

이 수업 질문에 대해 어떤 생각을 했습니까?

'여태까지 내 안에서 '주관적'이라는 것은 '객관적'인 것에 비하면 부정적인 이미지가 있었다. 그러나 이 수업을 듣고 항상

객관적인 대답에 의존하는 것이 아니라 때로는 내 주관에 의존하는 것도 중요하다고 생각했다.'

'다른 과목에서 발표를 했을 때 내 생각과는 다른 의견을 낸 사람이 있었다. 이제까지 나라면, 나와 다른 의견에 대해서 '싫다'라고 느꼈겠지만, 그 때는 '그 의견도 하나의 대답이니까 받아들이자'라고 생각했습니다. 발표는 자신의 생각을 전하고 동의를 얻기 위한 것이 아니라 다른 사람과 함께 생각하는 것이라고 생각하게 되었습니다.'

'친구로부터 'A의 성격은 ○○이네'라고 들었을 때 그쪽에서 내 성격을 오해했다고 생각했다. 하지만 '내가 알고 있는 나'와 '친구가 알고 있는 나' '부모가 알고 있는 나'는 다른 게 당연하고 '내가 알고 있는 나'만이 '정답'인 건 아니라고 생각해 보았다. 그러자 '나 답다는 것을 드러내야 한다'라는 압박이 줄어들어서 조금 편안해졌다.'

수업 4

예술의 '상식'이란 무엇일까?

— '시각'에서 '사고'로

어디까지 '상식'을 벗어던져야 할까

여섯 개의 수업인 '예술사고의 수업'도 이제 반환점을 지났습니다.

'눈에 보이는 대로 그리는 것'과 '원근법'과 같이 지금까지의 '당연함'을 거부하고 거기서 벗어남으로써 '자신만의 대답'을 만들어내려는 태도야말로 20세기의 혁신적인 예술가들에게 공통되는 특징이라고 할 수 있습니다.

칸딘스키에 이르러 결국 '구체적인 사물을 그리는 것'에서도 자유로워진 예술은 이제 어디로 가는 걸까요?

예술의 눈부신 모험은 아직 끝나지 않았습니다.

앞서 잠깐 언급했지만, 이번 수업4에서는 지금까지 예술이 당연하게 여겨 온 '거대한 전제 하나'를 드디어 뛰어넘게 됩니다.

그건 '아름다움'입니다.

'미술'이란 말이 나타내듯이 그전까지 예술이라는 것은 '눈으로 봤을 때 아름다운 것'을 만들어내는 것이라 생각해왔습니다.

그러나 '예술은 '눈으로 봤을 때 아름다운 것'이어야만 한다'라는 것은 과연 정말일까요?

이번 수업에서는 '예술의 상식이란 무엇일까?'라는 질문에 대해 생각하며 여러분 각자의 대답을 찾아보시길 바랍니다.

이에 대해 좀 더 현실적으로 접근하기 위해 간단한 연습을 해봅시다.

예술의 상식을 둘러싼 다섯 가지 질문

질문마다 YES/NO 두 가지 선택지 중 한쪽에 동그라미를 그립니다.

어디까지나 여러분 자신의 주관적인 대답을 준비합니다.

동그라미 표시를 했으면 그 이유에 대해서 꼭 생각해 주세요.

준비되셨나요? 그러면 시작해봅시다!

① 예술은 아름다움을 추구해야 한다.　　　　　　　　　왜?　YES / NO

② 작품은 작가가 직접 제 손으로 만들어야만 한다.　　　왜?　YES / NO

③ 훌륭한 작품을 만드는 데는 뛰어난 기술이 필요하다.　왜?　YES / NO

④ 훌륭한 작품을 만들려면 노력과 시간을 들여야만 한다.　왜?　YES / NO

⑤ 예술작품은 '시각'으로 느낄 수 있어야 한다.　　　　　왜?　YES / NO

곧바로 여러분의 생각을 들어봅시다.

여기까지 수업을 받아온 것으로, 이전 자신과는 다른 대답을 선택한 사람도 있는 듯합니다.

① 예술은 아름다움을 추구해야 한다.

【YES라고 대답한 사람】

'예술은 '미술', 즉, 아름다움을 표현하는 기술이기 때문이다.'

'아름답지 않은 예술도 있을지 모르지만, 나는 역시 예쁘고 편안한 예술이 좋다.'

'조건부 YES라고나 할까. 미의 정의는 그 지역의 전통이나 관습, 시대의 유행에 의해 바뀐다. 예술은 그 지역과 시대의 아름다움을 추구하는 것이라고 생각한다.'

【NO라고 대답한 사람】

'마티스나 피카소의 그림은 아름답다고는 할 수 없지만 예술로서 인정받고 있으니까.'

② 작품은 예술가가 직접 제 손으로 만들어야만 한다.

【YES라고 대답한 사람】

'작품에 들어간 서명이 그걸 증명한다.'

'만약 타인의 것을 자신의 작품으로 발표한다면, 그건 도작(盜

作)이거나 저작권 침해다.'

【NO라고 대답한 사람】

'음악의 경우에는 작사가나 작곡가가 따로 있지만 발표될 때는 가수의 이름이 나온다.'

'다른 사람으로부터 조언을 받아서 만든 작품의 경우도 정확히는 작가 자신만이 만들었다고는 할 수 없다.'

'수업3에서 본 것처럼 예술가와 관객이 함께 작품을 만든다고 할 수 있으니까.'

③ 훌륭한 작품을 만드는 데는 뛰어난 기술이 필요하다.

【YES라고 대답한 사람】

'잘 그린 그림만이 좋다고 생각하지는 않는다. 하지만 아무리 발상이 뛰어나도 기술이 없으면 형태로 만들 수 없다. 기술을 익힌 뒤에 자기 나름의 표현을 하는 것이 최선이라고 생각한다.'

'피카소도 학생 때는 회화의 기술을 철저하게 배웠다는 이야기를 들은 적이 있다.'

【NO라고 대답한 사람】

'예술은 외양의 아름다움이나 완성도보다 발상이 중요하다고 생각한다.'

'어린아이가 그린 그림도 그 부모가 보기에는 훌륭한 예술이다.'

④ 훌륭한 작품을 만들려면 노력과 시간을 들여야만 한다.

【YES라고 대답한 사람】
'그림의 가격은 크기로 결정하는 경우가 많다고 들었다. 즉, 크고 제작에 시간이 오래 걸릴수록 가격이 높다고 생각한다.'

【NO라고 대답한 사람】
'실제로 손으로 작업하는 시간은 짧아도 생각하는 시간은 긴 작품도 있기 때문이다.'
'서예가가 쓴 글씨나 카메라맨의 사진 등에는 시간이 많이 걸리지 않았더라도 뛰어난 작품인 경우도 있다고 생각한다.'

⑤ 예술작품은 '시각'으로 느낄 수 있어야 한다.

【YES라고 대답한 사람】
'물론이다. 눈으로 보는게 아니면 어떻게 감상할 수 있지?'
'시각예술이라는 말 그대로, 보고 느끼는 것이 필수적이다.'
'시각 이외에 즐기는 예술도 있을지 모르지만, 그런 경우에도 역시 시각을 함께 사용할 것이다.'

【NO라고 대답한 사람】
'수업3에서 본 〈송림도병풍〉은 그려져 있지 않은 것을 상상해서 즐기는 작품이었다. 그건 '시각'보다 '마음'으로 느끼는 작품

인 것 같다.'

'팀 라보[29]의 전시에 간 적이 있다. 그건 체험형 예술이라는 느낌으로, 온몸으로 즐기는 작품이었다.'

아주 그럴 듯한 의견도 많았습니다. 여러분의 대답과 비교하면 어떻습니까?

그것이 지금 당신이 가지고 있는 '예술의 감상'입니다. 그러나 여기서는 그 상식이 흔들릴지도 모릅니다.

'예술에 가장 영향을 끼친 20세기 작품' 제1위

자, 지금 생각한 다섯 가지 질문을 염두에 두면서 곧바로 수업4의 주요 작품을 봅시다.

수업3에서 잠깐 예고했습니다만, 이번에는 **마르셀 뒤샹** (1887-1968)이라는 예술가가 내놓은 작품을 보겠습니다.

뒤샹은 프랑스의 교양있는 중산층 집안에서 태어났습니다. 어렸을 때부터 예술가를 지망했습니다. 마티스도 앞서 다녔던 미술학교 아카데미 쥘리

마르셀 뒤샹(1927년경)

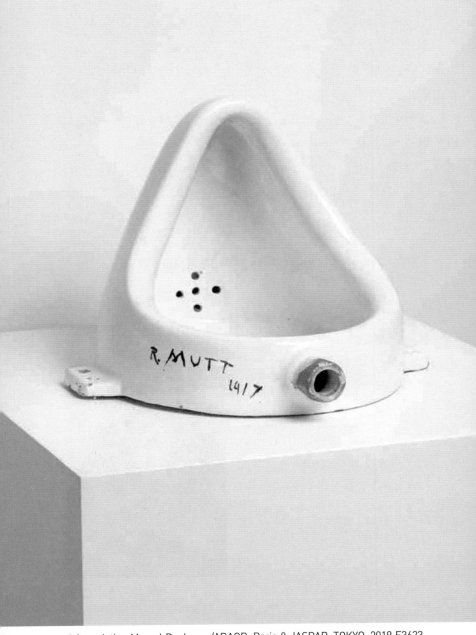

앵에서 회화의 기초를 배웠습니다(하지만 밤낮으로 당구에 빠져 있었던 걸로 봐서 결코 성실한 학생은 아니었던 것 같습니다……). 초기에는 마티스의 영향을 받았고, 수업2에서 봤던 피카소에게서 영향을 받은 작품도 있습니다.

그러면 곧바로 문제의 작품을 봅시다. 이건 뒤샹이 30세 때 발표한 〈샘(泉)〉입니다.

일본어로는 '샘(泉)'으로 번역되지만, 영어 제목은 'Fountain', 즉, '분수'에 가깝습니다.

사진만으로는 실감하기 어렵기 때문에 설명을 조금 덧붙이겠습니다.

우선, 이 작품은 회화가 아니라 입체물입니다. 도기인데 표면은 미끈합니다.

크기는 '높이 30.5cm × 폭 38.1cm × 깊이 45.7cm'이기에 두 손으로 들 수 있는 크기입니다.

이 〈샘(泉)〉은 미술사에서 매우 중요한 작품으로 여겨집니다.

2004년에 영국에서 전문가 500인의 투표를 통해 '(예술계에)가장 영향을 끼친 20세기 예술작품'을 선정했는데 뒤샹의 〈샘(泉)〉이 1위를 차지했습니다.[30](참고로 2위는 피카소의 〈아비뇽의 처녀들〉이었습니다).

……그렇지만, 어떨까요?

얼른 봐서 '훌륭하다!'라고 말하기는 어려운 작품이겠지요?

먼저 시각만을 사용한다

이제까지 봤던 작품과 비교하면, 아무리 특징이 적어 보여도 '표현 감상'을 해보면 어떤 발견이 있을지도 모릅니다. 우선은 작품을 잘 보면서 깨달은 점을 표현해 봅시다.

'무엇 때문에 그렇게 생각하나?(시각에 대한 사실을 묻다)' '그래서 어떻게 생각하나?(사실에 대한 의견을 묻다)'의 질문과 조합해보는 것으로 깨달음을 더욱 심화시켜 나갑니다.

'삼각추의 형태를 하고 있다.'

'구멍이 다섯 개 있다.'

■ 그래서 어떻게 생각하나?

'구멍에서 물이 나올 것 같다.'

'물이 고여 〈샘(泉)〉이 되는 건가?'

'앞쪽에 달린 파이프에서 물이 뿜어 나오나?'

'R.MUTT라는 서명이 들어 있다.'

'그런데 어떻게 읽지? 알 무트? 마트?'

■ 그래서 어떻게 생각하나?

'작가의 이름(뒤상)과는 다르다. 누구인지 궁금하다.'

'이 작품을 소유한 사람의 이름인가?'

'글씨가 악필이다'

'연도 표시가 1919로도 1917로도 보인다'

■ 그래서 어떻게 생각하나?
'작가가 쓴 게 아니라면 누군가 나중에 써넣은 것일까?'
'모양이 변기와 비슷하다…(웃음).'
'재질도 변기 같다.'

■ 그래서 어떻게 생각하나?
'작으니까 동물용 변기가 아닐까?'
'그럼, R. MUTT는 반려동물의 이름일지도 몰라.'
'앞쪽으로 난 관이 갈색이다.'

■ 그래서 어떻게 생각하나?
'뭔가 더러운 거 같아서 싫다.'
'여기에 파이프가 연결되어 있었다?'
'이거, 처음에는 벽에 붙어있었다고 생각해.'

■ 무엇 때문에 그렇게 생각하나?
'좌우에 벽에 고정하는 돌기가 있기 때문에'

■ 그래서 어떻게 생각하나?
'이상하네. 이것을 벽에 고정하면 서명 방향이 반대이다'
'뭔가 실용적인 도구라고 생각해.'
'세면대인가?'
'쌀을 짓는 그릇일지도 몰라.'

변기를 골라 서명을 하고 〈샘(泉)〉이라는 제목을 붙였을 뿐

다양한 추측이 튀어나왔네요.

여러분은 이 작품이 원래 무엇이었는지 눈치 채셨습니까?

여러분의 표현에도 나와 있습니다만 실은 이건……'남성용 소변기'입니다. 그렇게는 보이지 않는다고 생각하는 사람은 사진을 위아래를 바꿔서 봐주세요. 받침대와 접한 아랫면처럼 보이는 부분은 원래 벽에 붙이는 부분입니다. 앞쪽으로 난 큼직한 구멍은 변기 위쪽의 파이프와 연결되는 부분입니다.

그런데……하필이면 변기를 작품으로 삼다니, 꽤 도발적이네요. 그렇다면 뒤샹 자신이 이 변기를 만든 걸까요?

그렇지 않습니다. 그는 변기를 만들지 않았습니다. 이것은 거리의 화장실에 설치되어 있던 흔한 변기입니다. 뒤샹이 예술가로서 한 일이라고는 **변기를 골라 방향을 바꿔 놓고는 서명을 하고** 〈샘(泉)〉이라는 제목을 붙인 것뿐입니다.

여기까지 '예술사고의 수업'을 그 나름대로 즐기신 분이라도 '변기를 둔 것만으로 예술작품'이라니, 어처구니없다 못해 화가 날지도 모릅니다.

그러나 그렇게 느낀 것은 결코 여러분만이 아닙니다. 이 작품은 당시 전시회에 전시되지도 못했던 '최대의 문제작'이었던 것입니다.

세간을 떠들썩하게 한 문제작

뒤샹은 분명한 의도를 갖고 이 문제작을 세상에 내놓았습니다. 〈샘(泉)〉을 발표한 30세 당시, 뒤샹은 예술가로서 어느 정도 명성을 얻고 있었고, 뉴욕에서 어떤 전시회의 실행위원이기도 했습니다. 그 전시회는 6달러의 출품료만 지불한다면 누구라도 무심사로 작품을 전시할 수 있다고 강조한 공모전이었습니다.

뒤샹은 그 전시회에 〈샘(泉)〉을 출품할 생각을 했습니다.

하지만 뒤샹 자신이 전시회의 실행위원이었기 때문에 가명을 쓰기로 했습니다. '위원의 작품이다'라는 색안경을 통해서가 아니라 공정한 눈으로 작품이 판단되길 바랐기 때문입니다. 작품에 〈R. MUTT〉라는 서명을 넣은 데는 이런 이유가 있었습니다.

그러나 무심사의 공모전이었음에도 불구하고, 이 작품은 결국 전시되지 않았습니다. 공모전의 심사위원들은 '이건 그저 변기일 뿐이다. 예술이 아니다'라고 판단하여 전시회에 놓을 수 없다고 생각한 것입니다.

뒤샹은 실행위원 중 한 명이었습니다만, 자신이 'R. 머트'인 것은 숨기고, 시치미를 떼고는 다른 위원들의 판단을 지켜보았습니다.

그가 행동에 나선 것은 그 이후의 일입니다.

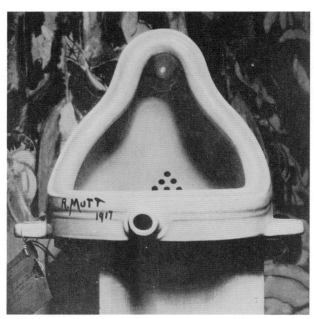

게재된 〈샘(泉)〉의 사진(1917년)
Photo by Alfred Stieglitz

공모전이 끝나자 그는 그 무렵 동료와 함께 발행하던 예술 잡지[31]에 〈샘(泉)〉의 사진을 게재했습니다. 전시되지 않았던 〈샘(泉)〉은 이 잡지 기사에 의해 결국 사람들의 눈에 띄게 되었습니다.

그러니까 모두 〈샘(泉)〉을 보고 '아, 이게 예술이야?'라고 어처구니없어 한 것은 결코 이상한 반응이 아니었습니다. 오히려 뒤샹은 일부러 논의를 불러일으키고자 이 작품을 발표한 것이라 생각합니다.

만약 이 〈샘(泉)〉이 처음부터 '오, 훌륭한 작품이다!'라고 받아들여져, 이전의 공모전에 순조롭게 전시되었다면 그의 노림수는 크게 빗나갔겠지요.

변기를 감상하다니, 별난 사람들이군

2018년 우에노 도쿄국립박물관에서 뒤샹의 작품을 중심으로 한 기획전이 개최되었습니다.[32] 〈샘(泉)〉은 전시회 포스터에도 사용되고 주요 작품으로 다뤄졌습니다.

저는 이 전람회에 갔을 때 사람들이 이 작품을 어떤 식으로 감상하는지 겸사겸사 관찰했습니다.

〈샘(泉)〉은 허리 높이 정도 하얀 대 위에 유리 케이스로 덮혀 전시되어 있었고, 많은 사람들이 이 작품 앞에서 발을 멈췄습니다. 안에는 이 작품을 눈에 똑똑히 담으려는 것처럼 허리를 숙이고 얼굴을 가까이 갖다 대는 사람도 있었습니다. 유리 케이스를 천천히 돌면서 여러 각도에서 작품을 관찰하는 사람도 있었습니다.

관객들은 작품의 형태, 질감, 표면의 작은 흠집, 서명 등을 주의 깊게 바라보았습니다.

그런 관객들의 모습을 관찰하면서 저는 생각했습니다.

'만약 뒤샹이 이 자리에 있고, 사람들의 이러한 모습을 본다면, 어떤 행동을 취했을까?'

미술관에서 진지하게 감상하고 있던 분들에게는 죄송스럽지만……분명 뒤샹은 코웃음을 쳤을 거라 생각합니다. 실제로 그는 〈샘(泉)〉에 대해서 이렇게 이야기합니다.

'누군가가 좋아할 가능성이 가장 낮은 물건을 골랐다. 어지간히 유별난 사람이 아니라면 변기를 좋아하는 사람은 없겠지.'[33]

앞서 말씀드렸듯이 〈샘(泉)〉에 사용된 변기는 뒤샹이 만든 것도 아니고, 특별히 진귀한 조형도 아닙니다. 유일하게, 뒤샹이 스스로 손을 움직여서 '서명'한 것조차 검은 잉크로 서툴게(심지어 가명) 쓰인 것뿐입니다.

미술관에서 번듯한 유리 케이스에 넣어져 '자, 잘 감상해주세요'라고 말하는 듯 전시되어 있었지만 역시 거기에 있는 것은 '그저 변기'였던 것입니다.

'이 변기에도 서명해 주세요'

'그래도 역시 유명한 예술가가 단 하나의 변기를 골라서 거기에 직접 서명을 했다는 것에 가치가 있지 않을까요?'

그렇게 생각하는 사람도 있을지 모릅니다. 역사적 유물로 인정되는 가치가 이 변기에도 있지 않을까 하는 것이지요. 그러나 안타깝지만 그 가능성은 낮다고 말할 수밖에 없습니다.

처음 본 〈샘(泉)〉의 사진과 뒤샹이 잡지에 게재한 사진을 비교해 보시기 바랍니다. 이상한 점을 눈치 채셨나요?

그렇습니다. 두 변기는 모양이 다릅니다. 자세히 보면 서명의 필적도 미묘하게 다릅니다.

사실을 이야기하자면, 우에노 도쿄국립박물관에서 사람들이 보고 있던 〈샘(泉)〉은 미국 필라델피아 미술관의 소장품이지만, 어디까지나 '복제품'입니다.

뒤샹이 공모전에 출품하여, 후에 잡지에 발표한 '오리지널 작품'은 전시되는 일 없이, 소실되고 말았습니다(아마도 쓰레기라 착각하여 버렸겠지요). 제1호의 〈샘(泉)〉을 직접 본 사람들은 공모전의 위원들을 비롯한 몇몇뿐이었습니다.

그렇다 해도, 왜 진품과 복제품으로 '다른 변기'를 사용하고 있는 것일까요? 완전히 같은 형태의 레플리카를 만드는 것도 쉽게 가능했을 텐데요.

거기에는 사정이 있습니다.

뒤샹이 〈샘(泉)〉을 발표한 뒤로 세월이 한참 지난 1950년, 미술상이었던 재니스는 맨해튼에 있던 자신의 갤러리에서 〈샘(泉)〉을 전시하고 싶었습니다. 그러나 앞서 본 것처럼 작품은 이미 사라진 뒤였습니다.

그래서 재니스는 놀라운 수단을 꺼내듭니다. 그는 플리마켓에서 중고 변기를 구입하여 뒤샹에게 '이 변기에 서명해 주세요'라고 부탁한 것입니다.

무례한 의뢰를 받은 뒤샹은 격분했다? …… 그러나 그런 일

은 없었습니다. 그는 재니스의 요청을 받아들여(아마도) '오케이'
라고 하고는 'R. MUTT 1917'이라고 다시 서명한 것입니다.

　도쿄국립박물관에서 사람들이 찬찬히 보고 있던 그 주요작
품, 그리고 여러분에게 찬찬히 '표현 감상'을 부탁한 〈샘(泉)〉은
뒤샹이 고른 것조차 아닙니다. 제3자인 미술상의 남자가 플리마
켓에서 손에 넣은 '그저 중고변기'였던 것입니다.

　이러한 이야기를 들으면, 어처구니없다 못해 화가 나지 않습
니까? 역시 이 작품은 뒤샹의 짓궂은 장난이었던 걸까요?

　그렇지 않습니다. 〈샘(泉)〉이 '가장 영향을 끼친 20세기 예술
작품'이라는 평판을 받고 있는 것은 이것이 단순한 나쁜 장난이
아니라 그 나름대로의 탐구에서 나온 '표현의 꽃'이라고 여겨지
기 때문입니다.

　그러면 뒤샹은 이 기묘한 작품을 통해서 과연 무엇을 표현하
고 싶었던 것일까요? '예술이라는 식물'을 가지고 해설해 보려
합니다.

'시각'에서 '사고'로의 마지막 '쐐기'

　앞서 말씀드린 것처럼 르네상스 회화의 세계에서는 '꽃=작
품'의 아름다움과 탁월함 등이 훌륭한 작품인지 아닌지를 결정
하는 근거였습니다. 달리 말하면 '시각으로 작품을 즐길 수 있
는가 아닌가'야말로 가장 중요한 것이었습니다. 그랬기에 눈에

보이는 세계를 그려내는 원근법이 중요하게 여겨졌습니다.

이와 달리 20세기 예술에서는 '탐구의 뿌리' 쪽에도 눈을 돌리게 되었습니다. 여태까지 보았던 것처럼 마티스, 피카소, 칸딘스키 같은 예술가들은 '표현의 꽃'을 피워내는 과정에서 생겨난 '탐구의 뿌리'에야말로 예술의 핵심이 있다고 생각했던 것입니다.

하지만 그들은 이와 동시에 작품인 '표현의 꽃'에도 무게를 두었습니다. 자신들의 탐구의 과정은 어디까지나 '시각으로 작품을 즐길 수 있는 표현'으로 구현되어야 한다는 전제가 있었던 것입니다.

뒤샹이 눈길을 돌린 것은 바로 그것이었습니다.

사실 〈샘(泉)〉에는 '시각으로 작품을 즐길 수 있는 요소'가 모조리 배제되어 있습니다. 애초에 변기였기 때문에 아름답다고는 할 수 없고, 보는 것도 만지는 것도 싫다는 사람도 있을 것입니다.

즉, 〈샘(泉)〉이란 '표현의 꽃'을 극한까지 축소시키고, 거꾸로 '탐구의 뿌리'를 극대화시킨 작품인 것입니다. 뒤샹은 이 작품을 통해 예술을 '시각'의 영역에서 '사고'의 영역으로 송두리째 옮겨 놓았다고 할 수 있습니다.

이리하여 마티스, 피카소, 칸딘스키 같은 예술가들이 진전시켜 왔던 '표현의 꽃'에서 '탐구의 뿌리'로의 이행은 뒤샹이 마침내 '마지막 쐐기'를 넣은 결과가 되었던 것입니다.

이번에는 〈샘(泉)〉을 '눈'이 아니라 '머리'로 감상해 주세요. 눈
만을 써서 '표현 감상'했을 때는 별달리 말할 게 없었던 작품도 머
리로 감상해 보면, 우리 '사고'를 크게 자극하는 질문을 던진다는
걸 알아차릴 수 있을 것입니다.

이전 연습에서 여러분이 생각했던 '5가지 질문'을 기억하고
계십니까?

o 예술은 아름다움을 추구해야 할까?

o 작품은 예술가가 직접 제 손으로 만들어야 할까?

o 훌륭한 작품을 만들려면 뛰어난 기술이 필요할까?

o 훌륭한 작품을 만들려면 노력과 시간을 들여야 할까?

o 예술작품은 '시각'으로 느낄 수 있어야 할까?

실은 이 질문들은 모두 제가 〈샘(泉)〉을 '머리'로 감상했을 때
떠오른 것이었습니다.

뒤샹은 '사물을 보는 자신만의 방식'을 통해서 예술의 온갖 상
식을 의심했습니다. 그 중에서도 크게 걸렸던 것이 '예술은 아름
다움을 추구해야 하는가……?'라는 의문이었겠지요.

뒤샹은 자신 안에서 샘솟은 이 의문을 외면하지 않고 '탐구의
뿌리'를 펼쳤습니다.

그 결과, 〈샘(泉)〉이라는 '표현의 꽃'을 피워 '눈'이 아니라 '머리'
로 감상하는 예술이라는 '자신만의 대답'을 만들어낸 것입니다.

이미 전해드렸듯이 20세기 예술의 역사는 지금까지의 '당연함'에서 해방된 역사입니다.

마티스는 '눈에 보이는 대로 그리는 것'에서, 피카소는 '원근법에 의한 현실적 표현'에서, 칸딘스키는 '구체적인 사물을 그리는 것'과 같은 '감상'에서 예술을 해방시켜 '자신만의 대답'을 만들어냈습니다.

그리고 뒤샹은 〈샘(泉)〉으로 그전까지 누구도 의심하지 않았던 '예술작품=눈으로 봤을 때 아름다운 것'이라는 너무도 기본적인 상식을 깨부수고는 예술을 '사고'의 영역으로 옮겨 놓았던 것입니다.

실제로 뒤샹은 〈샘(泉)〉을 내놓은 지 한참 뒤에 한 인터뷰에서 '나는 미학을 부정하려 했던 것이다'라고 했습니다.[34]

그러나 뒤샹을 잘 이해하고 그의 작품을 수집했던 수집가조차도 〈샘(泉)〉을 처음 보았을 때는 '뒤샹은 변기의 하얗게 빛나는 아름다움에 주목한 것이 아닌가'라고 받아들였다고 합니다. '예술=아름다움'이라는 전제가 얼마나 뿌리 깊은 것이었는지 알 수 있지요.

뒤샹이 '예술=시각예술'이라는 관념에서 예술을 해방시킨 뒤로 예술의 가능성은 폭발적으로 확장되었습니다.

〈샘(泉)〉이 '가장 영향력이 큰 20세기 예술 작품'으로 여겨지는 이유가 바로 이것입니다.

뒤샹을 무색하게 만드는 '문제작' 다완

여기서부터는 '예술의 '상식'이란 무엇일까?'라는 질문에 대해서 또 다른 각도에서 생각해봅시다.

보실 작품은 〈구로라쿠(黑楽茶碗) 다완 명 슌칸〉. 이것은 수업3에서도 등장한 다도의 대가 센노 리큐가 스스로 기획하여 조지로라는 장인에게 특별히 주문한 일품입니다. 리큐는 몇 점의 '구로라쿠 다완'을 세트로 주문하여 다회에서 애용했습니다.

중요 문화재로 지정되어 있는 이 다완에 대한 해설문을 소개합니다.

'……(생략) 이 다완은 일찍부터 이름이 알려져 있었다. 부드러움이 있는 단정한 모습에 흑유가 잘 어우러져, 차분한 분위기를 나타내는 빼어난 작품으로 조지로의 구로라쿠 다완이다.'[35]

자, 갑자기 좀 어려워졌습니다만……먼저 작품을 봐주세요.

'단순'하기보다 '조잡한' 다완

어떻습니까? 해설을 읽고 나서는 중요문화재답게 보일지 모르겠습니다만, 슬쩍 본 것만으로 '음, 그렇게까지…'라는 것이

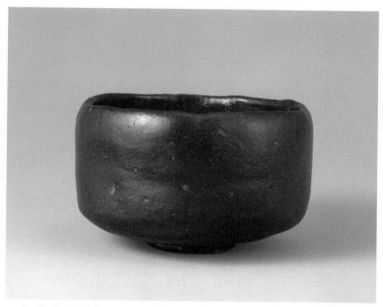

©미쓰이 기념미술관

정직한 인상이지 않습니까? 그 감각은 결코 틀리지 않다고 생각
합니다.

왜냐하면 〈구로라쿠 다완〉은 '뒤상을 무색하게 만드는 문제작'이었
기 때문입니다.

그것을 확인하는 의미로도 당시 최고봉으로 여겨졌던 다완
과 〈구로라쿠 다완〉을 비교해봅시다. 비교대상이 되는 것은 다
음 쪽에 있는 〈요헨텐모쿠〉. 남송시대 중국에서 제작되어 수입된

그릇으로 현재도 일본 국보로서 많은 사람들에게 사랑을 받고 있는 지극히 귀중한 보물입니다.[36]

아마도 여러분은 '다도＝일본문화'라는 이미지를 가지고 계시겠습니다만, 다도는 원래 중국에서 전해졌습니다. 그 때문에 일본제 도구는 '조잡하다'고 여겨졌고 본가 중국의 다도구를 선호했습니다.

〈요헨텐모쿠〉는 우주와 같은 신비롭게 아름다운 색을 띠고 있습니다. 별처럼 보이는 무늬는 보는 각도에 따라 다른 빛을 띱니다. 표면은 마치 보석같이 매끈하고 녹로(물레)를 사용하여 형성했기 때문에 단정한 형태를 하고 있습니다.

한편, 〈구로라쿠 다완〉은 어떻습니까? 물레를 쓰지 않고 손으로만 만들었기 때문에 형태는 뭐라 말하기 어렵습니다.

주둥이는 보기에도 일그러져 있고 표면은 울퉁불퉁한 자국이 눈에 띕니다.

〈요헨텐모쿠〉와 같은 아름다운 모양도 광택도 없고 색은 검은색뿐. 이런 저런 고려를 해 볼 것이 담겨져 있지 않습니다.

덤으로 이건 당시 조잡하다고 생각된 일본제입니다. 리큐에게 지시를 받고 이걸 만든 조지로는 수수께끼에 싸인 인물인데, 원래 지붕 기와를 만들던 기와 장인이며 다완에 대해서는 초보나 마찬가지였다는 설도 있습니다.

〈요헨텐모쿠(이나리바텐모쿠)〉, 12–13세기, 세이카도문고 미술관
©세이카도문고 미술관 이미지 아카이브 / DNPartcom

이렇게 보면 〈구로라쿠 다완〉이 종래 선호되어 온 다완과 얼마나 다른지 분명합니다.

다실공간으로부터 '역으로' 생각해 만들어진 작품

리큐는 도대체 왜 이러한 것을 일부러 주문하고 애용했을까요?

이를 생각하기 위해서 이 다완을 다회에서 사용하는 것을 상상해 봅시다.[37]

리큐가 좋아했던 다실은 무척 좁은 편입니다. 다다미 2장

정도의 방입니다. 입구는 다실 아래쪽에 달린 작은 목제의 미닫이입니다. 허리를 숙이고 바짝 엎드려서 들어가야 했습니다.

방 내부는 더할 나위 없이 소박합니다. 벽은 흙을 발랐을 뿐이고, 도코노마에는 족자 한 폭이 걸려 있고, 벽 가까이 꽃이 놓여 있습니다. 꽃이 담긴 병 또한 화려한 화병이 아니라 리큐가 대나무를 손도끼로 잘라서 만든 소박한 통입니다.

두꺼운 토벽 위에는 작은 창문이 있고, 창호지가 붙어 있습니다. 이 작은 창문이 다실의 유일한 광원입니다. 계절이나 시간, 날씨에 따라 어슴푸레해지는 모습이 상상됩니다.

여기서 리큐가 차를 끓입니다. 당신 앞에 새카만 다완이 놓입니다. 종래의 다완처럼 '겉모습의 아름다움'을 즐길 수는 없습니다. 〈구로라쿠 다완〉을 손에 들자, 울퉁불퉁한 표면의 요철과 함께 손바닥에 차의 따스함이 느껴집니다. 입에 가져가 보면 일그러진 주둥이가 입술에, 거기서 천천히 차가 안으로 흘러들어옵니다. 차의 따스함이 차분하게 몸 전체에 스며드는 듯 합니다.

리큐는 〈구로라쿠 다완〉에서 '시각으로 완성할 수 있는 요소'를 일부러 배제하고 '시각'이 아니라 '촉각'으로 만끽하는 다완을 만들려 했던 게 아닐까 저는 그렇게 생각합니다.

리큐의 말은 남아 있지 않기 때문에 그가 무슨 의도로 이 다완을 주문했는지는 알 수 없습니다. 그러나 역으로 말하자면

〈구로라쿠 다완〉도 역시 '작품과의 상호작용'을 통해서 자유롭게 '자신만의 대답'을 가질 수 있는 여지가 남아 있는 작품입니다.

20세기 예술에서 뒤샹이 '아름다움'의 이미지와 거리가 먼 '변기'를 작품으로 내세우는 것으로 '예술=눈으로 보는 것'이라는 상식을 부수고, 예술을 '시각'에서 '사고'의 영역으로 옮겼습니다.

그러나 그것보다 300년 이상 전, 서양에서 멀리 떨어진 일본에서는 리큐가 '시각'으로 감상할 수 있는 요소를 일부러 배제하고 '촉각으로 만끽하는 예술'을 만들어냈던 것입니다.

이 수업4에서 '예술의 '상식'이란 어떤 것?'이라는 질문에 대해서 생각해왔습니다.

작품의 '아름다움'을 시각으로 느껴보는 것만이 예술 감상의 유일한 방법일까?

'사고'와 '촉각'을 사용하여 맛보는 감상이 있어도 좋지 않을까?

뒤샹과 리큐가 피운 '표현의 꽃'은 우리에게 예술의 상식을 뒤흔드는 듯한 근본적인 질문을 던집니다. 여기까지의 내용을 기반으로 세 가지 관점에서 수업을 뒤돌아보고, 저마다 '탐구의 뿌리'를 뻗어봅시다.

이번 연습에서 '다섯 가지 질문'에 대답했을 때, 당신이 사로잡혀 있던 예술 상식이 있었습니까?

'작품은 작가 자신의 손으로 만들어야만 한다는 질문만은 반드시 YES라 생각했다.'

'예술작품은 시각으로 느껴야 하느냐는 질문에는 시각 외에 감각기관을 사용하는 예술도 있을 법하다……라는 의미로 NO라고 했습니다. 하지만 머리를 사용하는 예술에 대해서는 생각해 본 적도 없습니다.'

수업을 마친 지금 '예술 상식'에 대해서 여러분은 어떻게 생각합니까?

'〈샘(泉)〉을 처음 보았을 때 저의 감상은 '변기…더러워'라는 부정적인 것이었다. 그러나 그것은 시각만으로 감상했기 때문이었다. 이번에 머리를 사용하여 감상하면서 예술에 대한 생각이 크게 바뀌었다. 예술에 대해 생각하는 것은 어렵지만 재미있다!'

'나는 여태까지 수채화, 연필, 유화, 점토, 조각 등 '재료'와 '기법'을 예술이라고 불렀다는 것을 깨달았다. 지금은 그 재료와 기법으로 표현하는 무엇인가가 진정한 예술이라고 생각한다.'

'〈샘(泉)〉뿐만 아니라 예술이란 원래 시각을 통해서 머리로

즐기는 것이라 생각합니다. 왜냐하면 시각은 감각기관일 뿐이기 때문입니다. 감각기관에서 얻은 신호가 뇌에서 처리됩니다. 그러니까 예술작품이란 애초에 머리를 사용해서 상상 속의 세계에서 즐기는 것이라 생각합니다.'

'〈샘(泉)〉을 감상하면서 의문이 생긴 것이 〈샘(泉)〉은 확실히 사고중심의 작품이지만 변기라는 물건이 미술관에 들어온 이상, 시각으로도 감상할 수 있는 것이다. 이런 점에서 〈샘(泉)〉조차 어떤 의미에서는 아직 시각이라는 상식에 의존하고 있는 것이 아닌가 생각합니다.'

이 수업의 질문에 대해서 어떻게 생각했습니까?

'수업을 받은 후, 불꽃놀이 대회에 갔습니다. 평소 같았으면 불꽃을 열심히 쳐다봤겠지만 이번에는 시험 삼아 눈을 감아보았습니다. 그러자 '팡!'하고 터지는 커다란 소리 말고도 '파다닥파다닥'하는 작은 소리가 들렸고, 불꽃을 보며 기뻐하는 주변 사람들의 목소리가 평소보다 잘 들렸습니다.'

'인간은 감각기관 안에서 눈을 가장 발달시켜, 정보의 90% 정도가 시각에 의한 것이라 들은 적이 있다. 그러나 아기는 다른 감각기관도 사용하고 있기 때문에 무엇이든 손으로 만지거나 입에 넣거나 하는 것 같다. 시각 이외의 감각을 의식하여 사

용해보고 싶다고 생각했다.'

'여태까지 나는 예술에 대해 '감각적' '센스' '우뇌'라는 이미지를 갖고 있었습니다. 이번 수업을 계기로 '머리로 감상하는 예술'을 처음 알게 되었고, 좌뇌형에 가까운 나 같은 사람도 예술을 즐길 수 있는 것이라고 생각했습니다.'

수업 5

우리 눈에는 '무엇'이 보이는가?

— '창문'에서 '바닥'으로

아직 어딘가에 '알아차리지 못한 공통점'이 있다

예술사고는 종래의 '정답'에 좌우되지 않고 '자신만의 사물을 보는 법'을 통해서 '자신만의 대답'을 탐구하는 활동입니다. 20세기 예술가들은 바로 그런 과정을 거쳐 독특한 '표현의 꽃'을 피워왔습니다.

그들이 훌륭한 '꽃'을 만들어내는 것보다도 '탐구의 뿌리'를 펼쳐가는 것에 초점을 맞추었습니다. 그렇기 때문에 그 과정의 결과물로 나온 작품은 우리에게는 곧잘 괴상하게 보이곤 합니다.

많고 많은 물건 중에서 하필이면 '남성용 소변기'를 예술작품이라고 내세운 뒤샹에 이르면 '갈 때까지 갔구나'라는 느낌마저 들지요.

뒤샹은 지금까지 예술이 전제로 삼았던 '시각중심의 감상'조차도 내팽개쳐 버렸습니다. 여기서 더 나아갈 수는 없을 것 같습니다만……그들의 모험은 끝나지 않습니다.

예술작품을 제작하고 감상하는 과정에서 우리가 여전히 전제로 삼는 건 무엇일까요? '예술이란 ○○라는 게 당연하다'라는 상식이 여전히 어딘가에 자리 잡고 있는 걸까요?

그러한 상식과 전제라는 것은 '색안경'의 렌즈와 같습니다. 우리는 항상 '그것'을 통해서 예술작품을 보지만 그 자체는 결코

'보이지 않는' 것입니다. 상식과 전제는 여전히 어딘가에 숨겨져 있습니다.

수업5에서는 '우리 눈에는 무엇이 보이는가?'라는 질문에 대해 깊이 파고들 것입니다.

그러면 이제까지 하던 대로 실감나게 생각하기 위해 간단한 연습부터 시작합시다.

5분 동안 낙서하기

이번 연습은 간단합니다. 그냥 '연필'로 낙서를 하면 됩니다.

하지만 낙서를 하면서 이 점을 의식해 주면 좋겠습니다.

'다른 사람과 공통점이 없을 법한 그림'을 그릴 것.

그렇다고 해도 어디까지나 '그저 낙서'이기 때문에,

무엇이든 그려도 좋습니다.

자신이 좋아하는 것을 부담 없이,

재빨리 그려 보세요.

준비되셨습니까? 그러면 시작해 주세요!

여섯 가지 그림의 공통점은?

1

2

3

4

5

6

어떻습니까?

학생 시절 노트나 프린트물 귀퉁이에 낙서를 했던 경험이 있으시겠지요.

그때처럼 아무렇지 않게 낙서할 수 있었습니까?

여러분의 낙서 중에서 여섯 점을 골라봤습니다.

낙서라고는 하지만 역작들이네요. 평상시에 아무렇지 않게 그리던 낙서라도 선생님이 '낙서를 함께 해보기'라고 하면 괜히 손에 힘이 들어갈 것입니다.

이번에는 이들 낙서에서 '공통점'을 찾아봅시다.

저마다 좋을 대로 그려서 제각각이지만, '여섯 점의 그림에 나타나는 공통점'을 찾아봐 주세요.

'4를 빼고는 평면적이네.'

'5 말고는 모두가 자연계에 존재하는 걸 그렸다.'

'4와 5 말고는 종이 전체를 사용했다.'

'음, 굳이 말하자면 모두가 윤곽선을 이용해서 그렸다……'

'연필로 그렸으니까 당연한것 이지만 모두가 흑백이다.'

'하얀 여백이 훨씬 넓은데?'

몇몇 그림의 공통점은 보이지만 '**모든 그림의 공통점**'을 찾기는 어려워 보입니다. 여러분은 '모든 그림의 공통점'을 찾을 수 있었습니까?

여러분의 낙서에 담긴 공통점은 일단 제쳐두고, 이번 수업의

주제가 되는 예술작품을 살펴보겠습니다.

잭슨 폴록(1912-1956)이라는 예술가가 1948년에 발표한 〈넘버 1A〉라는 그림입니다.

세로가 어른 남성의 키 정도인 약 1.7m이고 가로는 약 2.6m 입니다. 꽤 큰 작품이라는 걸 염두에 두고 봐주세요.

역대 다섯 번째로 높은 가격에 거래된 예술작품

이제까지 수업에서 다뤄온 네 명의 예술가들(마티스, 피카소, 칸딘스키, 뒤샹)은 당시 예술의 중심지였던 유럽(특히 프랑스)을 거점으로 삼아 활동했습니다.

그들과 달리 폴록은 제1차 세계대전 직전에 미국에서 태어나 제2차 세계대전 앞뒤로 뉴욕에서 활동한 예술가입니다.

오랜 전쟁의 무대가 되었던 유럽 국가들은 국토와 경제가 피폐해졌습니다. 한편, 전쟁의 피해를 직접적으로 겪지 않고 승리를 거둔 미국은 국제사회의 중심이 되었습니다.

이런 상황에서 예술의 중심도 파리에서 뉴욕으로 옮겨갔습니다. 역사도 길고 예술의 전통적인 가치를 중시했던 유럽과 달리 미국에서는 예술의 새로운 조류가 기세 좋게 확산되었습니다.

그런 흐름 속에서 결정적인 역할을 했던 인물이 폴록이었습니다. 폴록의 〈넘버1A〉는 오늘날에 이르러 예술의 역사 속에서도

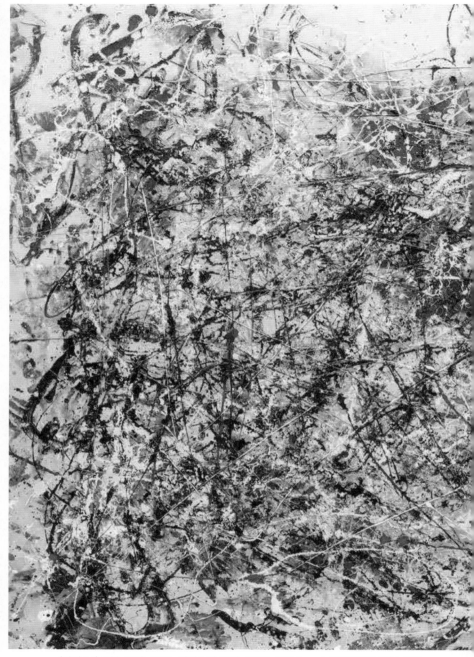

〈넘버 1A〉 잭슨 폴록, 1948, 캔버스에 유채, 172.7×264.2cm, 뉴욕현대미술관(MoMA)
© 2020. Digital image, The Museum of Modern Art, New York / Scala, Florence

높게 평가되며, 비슷한 시기에 같은 기법으로 제작된 〈넘버17A〉는 역대 다섯 번째로 높은 가격에 거래된 예술작품입니다.[38]

……하지만 어떻습니까? 아마도 많은 이들이 '이런 엉망진창인 그림이 높이 평가받는다는 게……. 이래서 예술의 세계를 알 수 없어'라고 고개를 갸웃거리지 않을까 싶습니다. 아무래도 그렇게나 값이 비싼 그림으로는 보이지 않습니다.

색다른 작업 방식을 낳은 것은 무엇일까

왜 이런 그림이 높은 평가를 받는지 의아하시겠지만, 우선 작품과 진솔하게 마주하기 위해 '표현 감상'을 해봅시다.

이번에는 특히 '화가는 이 그림을 어떻게 그렸을까?'라는 점에 주목하며 생각한 것들을 표현해 보길 바랍니다.

그러면 '표현 감상'을 시작합시다!

'화가가 눈을 감고 그린 것 같다.'

'아무 생각 없이 그린 건 아닐까?'

'술에 취해서 그린 건가?'

'보고 있자면 심란하다.'

■ 무엇 때문에 그렇게 생각하나?

'분노에 차서 그은 것 같은 난잡한 선이 많기 때문이다.'

'흑백 위주인 데다 색이 어둡기 때문이다.'

'튜브에서 물감을 곧바로 화면에 짜서 그린 것 같다.'

'엄청난 양의 물감을 사용한 것 같다.'

'오코노미야키에 마요네즈를 뿌릴 때 쓰는 통 같은 걸 쓰지 않았을까?'

'혼자서가 아니라 여러 명이서 그린 것 같다.'

'칼로 닥치는 대로 찢은 것처럼 보인다.'

잭슨 폴록이 캔버스 주위를 돌아다니며 그리는 모습(1950년 경)

'물감 묻은 붓을 휘둘러서 물감을 뿌린 것 같다.'

■ 무엇 때문에 그렇게 생각하나?

'(특히 흰 물감은)직선적인 부분이 많기 때문이다.'

'검은 물감을 먼저 칠하고 나중에 흰 물감을 칠한 게 아닐까?'

'흰 물감이 점도가 높은 것 같다.'

■ 무엇 때문에 그렇게 생각하나?

'찬찬히 보면 흰 물감 덩어리에는 그림자가 있어서, 물감이

두껍게 쌓여 있다는 걸 알 수 있다.'

'검은색과 흰색뿐 아니라 회색 물감도 썼다.'

'두 가지 색을 섞어서 회색 물감을 만든 걸까?'

'빨간색과 노란색 점들이 보인다.'

'물방울을 떨어뜨리는 느낌으로 물감을 팍, 떨어뜨려 보고 싶다.'

'아무렇게나 그린 것 같은데도 의외로 완벽한 균형이 잡혀 있다.'

'이 그림은 위아래가 없는 것처럼 보인다.'

'아, 한가운데 아래쪽에 서명이 들어 있다.'

'오른쪽 위와 왼쪽에 검은 손바닥 형태 같은 것이 있다.'

'오른쪽 위의 검은 덩어리는 설마 발자국일까?'

■ 그래서 어떻게 생각하나?

'그린 사람의 움직임이 느껴지는 그림이라 생각한다.'

'이 그림이 어떻게 그려졌는가?'에 대해서 실은 온갖 추측이 난무했습니다. 얼핏 난잡하기 짝이 없는 그림같지만 자세히 보면 의외로 여러 가지를 발견할 수 있습니다.

여러분의 짐작대로 폴록은 이 그림을 색다른 방법으로 그렸습니다. 책상 위에 종이를 놓고 그리거나 이젤에 캔버스를 세우고 그리는 일반적인 방식과는 전혀 다른 것이었습니다.

폴록은 우선, 바닥에 캔버스를 널찍하게 펼쳐 놓았습니다. 그러고는 붓과 막대기에 물감을 잔뜩 찍어서 캔버스에 뿌렸습니다.

의자에 앉지 않고, 캔버스 주위를 돌아다니며 그렸습니다. 때

로는 물감통에 담긴 물감을 그대로 캔버스에 흘렸고, 손바닥이나 발바닥에 묻은 물감을 캔버스에 문질러 바르기도 했습니다.

하지만……그리는 방법이 참신했다 해도 '역대 다섯 번째로 높은 가격에 거래된 작품'이 되었다는 것은 여전히 납득하기 어려울 것입니다.

폴록이 예술의 역사에 이름을 새긴 것은 작업방식 자체가 특이했기 때문이 아니라 이를 통해 '자신만의 대답'을 내놓았기 때문입니다.

그리고 〈넘버1A〉라는 '표현의 꽃'은 카메라가 세상에 나온 이래로 화가들에게 주어졌던 '예술만이 할 수 있는 것은 무엇인가?'라는 질문에 대한 결정적인 답이었던 것입니다.

실은 보이지 않는다 - '창문'과 '바닥'의 사고실험

자, 폴록이 어떤 탐구를 했는지에 대해 알아보기 전에 약간의 체험을 여러분과 함께 나누려 합니다.

여태까지 책을 읽느라 눈도 피곤하실 테니, 기분전환 삼아 봐 주세요.

먼저 5초 정도 '창문'을 보세요.

마음 속으로 5초를 세어 봐도 좋겠지요.

자, '창문'을 봅시다.

이번엔 '바닥'을 보세요.
'바닥'을 보면서 5초를 세어 주세요.
그럼 시작해 주세요!

여기까지입니다. '창문'과 '바닥'을 본 건 그저 눈을 쉬려는
것만은 아니었습니다.
　방금 '창문'을 바라봤을 때를 떠올려 주세요.
　'창문'으로 무엇을 보았습니까?
　하늘, 구름, 바람에 흔들리는 나무들, 옆집, 빌딩, 지나가는 사
람……아마도 여러분이 보았던 것은 '창문 너머의 풍경'이었을
것입니다.
　저는 '창문'을 보세요'라고 했습니다만, **'투명한 창문 유리'라는**
'창문 그 자체'를 본 사람은 없을 거라 생각합니다.
　예술작품 중에서도 회화는 바로 이런 '창문'과 닮았습니다.
　회화를 감상할 때 우리는 그 그림을 통해 거기 담긴 '이미지'
를 봅니다.
　'창문을 보세요'라는 말을 듣고 '창문 유리'를 보는 사람은 없
는 것처럼 '그림을 보세요'라는 말을 듣고 **벽에 걸린 물질로서의**
'그림 자체'를 바라보는 사람은 좀처럼 없습니다.

　조금 어려운 이야기가 되었기에 구체적인 예를 들어보겠습니

다. 여기 르네 마그리트의 작품이 있습니다.

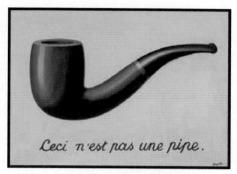

Ceci n'est pas une pipe.

©ADAGP, Paris & JASPAR, Tokyo, 2019 E3623

이 그림으로 눈을 향하면서 우리는 '파이프'의 '이미지'를 봅니다. 그러나 그 이미지는 우리 머릿속에 있는 것이 아니라 '가공'의 존재일 뿐입니다.

이미지로서 파이프가 '가공의 물건'일 뿐이라면, '현실' 속에는 무엇이 있을까요? 지금 여러분의 눈앞에 있는 것은 무엇입니까?

이 책 『13세부터 시작하는 아트씽킹』를 '종이 책'으로 읽고 계신 분이라면 현실에 존재하는 것은 '잉크가 일정한 배열로 덮인 종이'일 것입니다.

'전자책'이나 '스마트폰'으로 읽는 경우에는 '일정한 색채 패턴으로 명멸하는 액정화면'이겠지요.

미술관에서 마그리트의 이 그림을 직접 감상하고 있는 경우라면 '어떤 배열의 유화 물감으로 덮인 캔버스'가 될 것입니다.

실은 마그리트는 이 점을 비꼬았던 것입니다. 그림 속에 쓰인 "Ceci n'est pas une pipe."는 '이것은 파이프가 아니다'라는 프랑스어 문장입니다. 이 그림은 '파이프의 이미지'이지만 그 전에 '3차원의 물질'입니다. 현실에 존재하는 것은 그러한 물질일 뿐입니다.

그러나 흥미롭게도 우리가 이 작품을 볼 때, '캔버스와 물감'이나 '종이와 잉크'와 같은 물질은 '창문'처럼 '보이지 않는' 존재가 되어 완전히 모습을 감춥니다.

이때 '거기에 물감이 덮인 캔버스가 있다'라는 '현실'은 배경으로 물러나서 우리는 이 파이프의 '이미지'를 '보게' 되는 것입니다.

만약 눈앞에 실물 파이프가 놓여 있다면, 설령 개라도 그걸 알아보겠지요.

쿵쿵거리며 냄새를 맡고, 장난감으로 여겨 입에 물고 어디론가 가버릴지도 모릅니다.

그러나 캔버스에 파이프를 그린 그림이 놓여 있으면 개는 파이프의 '이미지'를 떠올리지 않습니다. 개는 그것을 '물질로서의 캔버스'로만 인식하기 때문에 캔버스 위에 엎드려 낮잠을 잘 수도 있습니다.

이처럼 '이미지의 힘'은 인간에게만 주어진 것입니다. 그러나 바로 그런 이유로 우리에게는 '물질로서의 그림'이 보이지 않는 것입니다.

〈넘버1A〉가 우리에게 보여주는 것

'창문'의 이야기 다음으로 떠올리길 바라는 것은 '바닥'입니다.
좀 전에 눈을 '바닥'으로 향했을 때 여러분은 '무엇'을 보았습니까? 기억나지 않는다는 분은 다시 한번 바닥을 봐 주시기 바랍니다.

이 때 눈에 들어오는 것은 '바닥 그 자체'일 것입니다. 바닥재, 양탄자, 콘크리트, 다다미와 같은 재질 그 자체나 그 위에 있는 먼지, 얼룩 등이 눈에 머무를지도 모릅니다.

'창문'을 보았을 때와 다르게 '바닥'을 보았을 때는 '바닥 너머'를 볼 수 없습니다. 눈에 보이는 것은 '바닥 자체'입니다.

그런데 종래의 온갖 회화가 '창문'과 같은 것이었던 것과 대비적으로 **폴록의 〈넘버1A〉는 '바닥'과 닮아 있습니다.**

당신의 눈에 비친 바닥재, 양탄자, 콘크리트, 다다미는 〈넘버1A〉에서는 '캔버스'입니다. 그리고 바닥에 떨어진 머리카락, 바닥에 생긴 얼룩은 〈넘버1A〉에서는 캔버스에 얹힌 '물감'입니다.

〈넘버1A〉는 '바닥'처럼 불투명하고 '깊이감'도 거의 없습니다.
'바닥 너머'가 보이지 않는 것처럼, 이 그림 너머에는 어떤 '이미지'도 보이지 않습니다. 그 대신 우리에게 '보이는 것'은 '표면에 물감이 덮인 캔버스'라는 물질이며 그 이상도 이하도 아닙니다.

폴록은 우리가 '물질로서의 그림 자체'를 보도록 만든 것입니다.

회화가 처음으로 '회화 자체'가 된 순간

'그림이 물감과 캔버스로 되어 있다는 정도는 알아요.'
'폴록이 내놓은 자신만의 대답이 그렇게 대단한가요?'
이렇게 느낀 사람도 있을 것입니다.

그러나 그 전까지 긴 예술 역사 속에서는 그림을 그리는 사람
이나 보는 사람 모두 그림을 의심할 여지없는 '투명한 창문'으
로서 바라보았습니다. 애초에 자신들이 거기에 그려진 '이미지'
만 바라본다는 사실을 깨닫지도 못했던 것입니다.

폴록의 착안점은 바로 그것이었습니다.
'다른 어떤 것에도 의존하지 않는 예술 자체는 어떤 모습일
까?' 그는 그런 질문을 향해 '탐구의 뿌리'를 펼쳤던 것입니다.
그러한 탐구 끝에 피어난 〈넘버1A〉라는 '표현의 꽃'은 앞서
피었던 어떤 꽃과도 근본적으로 다른 빛을 발했습니다.
20세기 예술의 역사는 카메라가 등장함에 따라 강조된 '예술
만이 할 수 있는 일은 무엇인가'라는 질문에서 시작되었습니다.
마티스는 '눈에 보이는 대로 그려야 한다', 피카소는 '원근법
으로 현실성을 표현해야 한다', 칸딘스키는 '구체적인 사물을
그려야 한다', 뒤샹은 '예술=눈으로 보는것이다'라는 고정관념
에서 예술을 해방시켰습니다.

그리고 폴록은 〈넘버1A〉를 통해 예술을 '어떤 이미지를 보여주는 것'이라는 역할에서 해방시켰습니다. 이로 인해 회화는 '그저 물질'인 것을 허락받은 것입니다.

그렇게 보자면 폴록은 '그림을 그렸다'기보다 물감과 캔버스라는 물질을 사용하여 '그림을 만들었다'라고 하는 편이 맞을 것입니다.

폴록이 내놓은 '자신만의 대답'은 바로 '예술만이 할 수 있는 일은 무엇인가'라는 질문에 대한 마지막 대답이 된 것입니다.

꽤 먼 길을 돌아왔습니다. 이 수업의 첫머리에서 보았던 '낙서의 공통점'을 다시 살펴보겠습니다.

여섯 점의 낙서를 다시 보면 모두 '어떤 이미지를 반영하고 있다'라는 공통점을 깨달으셨습니까?

게다가 여러분이 '공통점 찾기'를 하던 때에도 역시 그림 너머에 있는 '이미지가 되어 있다'와 같은 대답이 나왔다고 생각합니다.

한편, 폴록의 관점에서 본다면, 이 여섯 점의 낙서는 모두 '흑연과 점토의 혼합물(=연필 심)이 종이에 문질러진 물질이다'라는 분명한 공통점을 가지고 있습니다.

만약 폴록이 '다른 사람과 공통점이 없는 낙서'를 요청받았다면 종이와 연필로 어떤 그림을 '만들었을까요'?

회화를 보는 법은 무수히 많다

 폴록의 〈넘버1A〉는 우리가 회화를 감상하고 제작할 때 놓치고 있었던 '전제'를 멋지게 드러냈습니다.

 우리는 어느새 '회화란 이미지를 보여주는 것이다'라고 생각했던 것입니다.

 여기서는 또 한 발자국 나아가 '우리들의 눈에는 '무엇'이 보이는가?'라는 질문에 대해서 새로운 각도에서 생각해봅시다.

 일단 다음 작품을 봐주세요.

'작은 예술가'를 당혹시킨 질문

'어린아이가 그린 그림 같다……'
그렇게 생각한 분은 마음 놓으셔도 됩니다.

실은 이것은 두 살 정도의 어린 여자아이가 그린 그림입니다.
그 아이는 이 그림을 그리고 나서 엄마를 불러 '봐봐'라고 기쁜
듯이 말했습니다.

여기에 상상을 더해봅시다.

만약 당신이 이 여자아이의 부모라면 그림을 보고 어떤 말을
하겠습니까?

당신이 말할 법한 답은 이 중에 있습니까?

〔1〕 '잘 그렸네~! 뭘 그린 거야?'
〔2〕 '무지개인가?'
〔3〕 '이 둥근 건 뭐지?'

그때 여자아이와 엄마가 주고받은 대화를 봅시다.

여자아이: '봐봐'
엄마: '뭘 그린 거야?'
엄마: '무지개?'
여자아이: '……'
엄마: '음~ 뭘까나?'

여자아이: '……'

엄마: '(갈색 부분을 가리키며)크로켓?'

여자아이: '……'

여자아이는 처음에 '봐봐'라고 웃으며 말을 걸었지만 엄마의 질문에는 뜨뜻미지근한 표정을 지으며 고개를 저을 뿐이었습니다. 결국 흥미가 사라졌는지 대화를 그만두고 다른 놀이를 하기 시작했습니다.

결국 엄마는 여자아이가 무슨 생각으로 이 그림을 그렸는지 알 수 없었습니다.

자, 그 아이는 도대체 '무엇'을 보았던 걸까요?

여기서부터는 멋대로 상상의 나래를 펼쳐보고자 합니다.

몸의 움직임을 받아들이는 '무대'

우리는 '그림에 무엇이 그려져 있는가'를 알지 못 하면, 어쩐지 개운하지 않습니다. 엄마가 던진 '무엇을 그린 걸까?' '무지개?' '크로켓?' 같은 질문은 '그림=어떤 이미지를 보여주는 것'이라는 한 가지의 '보는 방식'에서 나왔습니다.

아마 여러분도 그 엄마처럼 '그림에 담긴 이미지'를 묻는 질문을 떠올리지 않으셨는지요.

실은 이 그림은 제가 두 살 때 그린 그림입니다. 물론 당시는

아직 사물을 분별 하지 못했기 때문에 대화의 내용은 엄마한테 들었습니다.

그럼, 왜 저는 아무 대답도 하지 않았던 것일까요?

나이가 어려서 설명하기 어려웠기 때문에?

엄마와 대화를 주고받는 도중에 싫증이 나서?

기억나지는 않습니다만, 그런 이유는 아니었을 거라고 생각합니다.

프롤로그에서도 말씀드렸다시피 **아이가 '사물을 보는 방식'은 우리들 어른과는 전혀 다릅니다.** 그림을 보는 법이 우리와 크게 다른 것도 당연합니다.

이 그림을 자세히 살펴봐 주세요.

둥근 선을 보면 왼쪽이 오른쪽보다 더 짙습니다. 왼쪽에 힘이 실렸다는 점에서 이 선을 '왼쪽에서 오른쪽으로' 그었다고 짐작할 수 있습니다.

시험 삼아 손을 움직여 보면 알 수 있습니다만 저처럼 오른쪽 손잡이는 '왼쪽에서 오른쪽'으로 손을 움직이는 편이 반대로 하는 것보다도 편할 것입니다.

실제 그림에서는 둥근 선의 폭이 약 25cm정도입니다. 어린아이가 팔을 놀려 그리기에는 벅찬 크기입니다. 선의 중간에 색이 옅어졌기 때문에 그 부분은 크레파스에서 살짝 힘을 빼고 미끄

러지듯 그렸다고 생각됩니다.

이어서 '크로켓?'이라고 엄마가 물어본 갈색 부분.

둥근 선이 오른쪽으로 기울어져 있는 걸로 보아 이걸 그릴 때 저는 정면이 아니라 약간 왼쪽으로 치우쳐 앉아 있었던 것 같습니다. 갈색 부분은 몸에서 가장 가깝게 위치해 있었을 것입니다.

다시 손의 움직임을 상상해보시길 바랍니다만, 팔을 뻗어서 둥글게 선을 그을 때와는 달리, 자기 몸 가까이라서 힘을 더 실어 크레파스를 문지를 수 있었던 게 아닐까요.

이런 것을 생각하며 당시 두 살이었던 제가 이 작품 속에서 보았던 것을 상상해 봅시다.

- ◦ 팔을 왼쪽에서 오른쪽으로 움직여서 종이 위에 크레파스를 쓱 문지른다.
- ◦ 또 한 번, 또 한 번, 색을 바꿔서 또 한 번. 재밌어져서 몇 번이고 해본다. 둥근 선이 계속해서 겹치게 된다.
- ◦ 갈색의 크레파스를 손에 쥔다. 팔을 한껏 뻗어서 왼쪽에서 오른쪽으로 가장 크게 움직인다.
- ◦ 그 크레파스를 이번에는 앞쪽으로 힘주어 문지른다.
- ◦ 자연스럽게 힘이 들어간다. 크레파스의 꾸덕꾸덕한 느낌이 재미있다. 무아지경이 되어서 문지른다.
- ◦ 정신을 차리고 보니, 눈앞에 갈색 덩어리가 나타났다
- ◦ 엄마한테 보여줘야지!

어린 제가 이 작품에서 보고 있던 것은 '무지개', '크로켓'과 같은 그림 너머에 있는 '이미지'가 아니라 스스로 몸을 움직이면서 종이 위에 새기는 '행동의 궤적'이었던 것이 아닐까요.

우리들 어른에게 회화는 어떤 '이미지'를 반영한 '창문'과 같습니다. '그림에는 '무언가'가 그려져 있다'라는 것이 당연한 '사물을 보는 법'이 되어 있습니다.
그러나 아이들에게는 그런 식으로 '사물을 보는 법'은 당연한 것이 아닙니다.
어린 제게 그 그림은 '무지개를 그린 그림'도, '크로켓이라는 이미지를 보여주는 그림'도, 그리고 '크레파스를 칠한 종이'도 아니었고, '내 몸의 움직임을 받아줄 무대'였던 것일지도 모릅니다.

이번 수업에서는 '우리 눈에는 무엇이 보이는가?'를 주제로 삼아 흥미진진한 모험을 거쳐 왔습니다.

이제 회화는 '이미지를 보여주는 것'이라고 단정할 수 없습니다. 한편, 폴록이 보여준 '물질 자체'나 두 살짜리 아이가 보여준 '몸의 움직임을 받아줄 무대'라고만 한정 지을 수도 없습니다. 아마도 그림을 보는 방법은 그 밖에도 무수히 있는데, 우리가 아직 알아차리지 못했을 뿐이겠지요.

나중에 그림을 볼 때 꼭 스스로에게 물어봐 주세요 지금 '무엇'이 보이는지를요.

마지막으로 이번 수업을 복습해 봅시다. 이제까지 했던 것처럼 세 가지 질문을 준비했습니다. 스스로 대답하면서 여러분 자신의 '탐구의 뿌리'를 뻗어봅시다!

수업 전

처음에 했던 '5분 동안 낙서하기'를 다시 봅시다.
그때 당신에게 '무엇'이 보였습니까?

'저는 당장 떠오른 '사과'를 그렸습니다. 지금 생각하면, 그게 바로 그림 너머에 있는 '이미지'였던 것 같습니다.'

'갑자기 낙서를 해보라는 말을 듣고, 뭘 그려야 할지 몰라 망설였다. 하지만 무의식적으로 '뭔가 이미지를 그려야 한다……!'라고 생각했던 것일지도 모른다.'

수업 후

수업을 마치고 '우리 눈에는 '무엇'이 보입니까?'라는 질문에 대해서 지금 당신은 어떻게 생각합니까?

'이제까지 나는 예술에 대해서 단일한 사고방식을 가지고 있었다는 걸 깨달았다. 그림을 볼 때는 항상, 무엇이 그려져 있는 것일까, 생각했다. 이번 수업에서 '물질 자체'라던가 '행동의 궤

적'과 같은 완전히 새로운 각도에서 그림을 볼 수 있었다.'

'예술 작품은 작가의 기법으로 '투명'해진다. 우리가 보고 있던 것은 예술 작품 자체가 아니라 그것에 담긴 '이미지'였다. 우리가 예술이라 생각했던 것은 실은 예술 자체의 모습에서 가장 먼 것일지도 모른다. 거꾸로 보면, 우리가 예술이라 생각하지 않은 곳에 예술이 방치되어 있을지도 모른다.'

수업을 넘어

이 수업의 질문에 대해 어떤 생각을 했나요?

'스마트폰이나 컴퓨터는 그야말로 '이미지를 반영하는 창문'이라고 생각한다. 창문 너머에 무한한 세계가 펼쳐져 있지만, 모두 가공의 것이다. 스마트폰과 컴퓨터를 '물질'로서 파악한다면 매일같이 수많은 사람이 '금속과 유리로 만들어진 판'을 몇 시간이고 질리지 않고 바라본다는 것에 놀라게 된다.'

'예술을 '행동의 궤적'으로 본다면, 만드는 사람이 의식하지 않더라도 예술은 자연스레 생겨나는 것이라고 할 수 있다. 모래 사장의 발자국, 눈길에 자동차가 지나간 바퀴 자국, 탁자의 흠집…… 예술은 일상 속에도 있는 것 같다.'

수업 6

'예술'이란 무엇일까?

— 예술사고의 극치

'어디까지가 예술인가?'의 문제

자, 드디어 마지막 수업을 맞았습니다.

수업5의 복습에는 다음과 같은 대답이 있었습니다.

'……우리가 예술이라 생각하지 않는 곳에 예술이 방치되어 있을지도 모른다.'

폴록의 〈넘버1A〉 '회화가 반영한 이미지'만 바라보던 우리를 '물질로서의 그림 그 자체'에 주목하도록 했습니다.

바꿔 생각하면, 우리가 보는 법을 조금만 달리 하면 '이것은 예술이 아니다'라고 생각했던 것들 속에서 예술을 찾아낼 수 있을 것입니다. 관객이 알아차리지 못했을 뿐 아니라 어쩌면 예술가 자신도 분명하게 의식하지 못한 것일지도…….

그렇다면 '이것은 예술이고 저것은 예술이 아니다'라고 결정하는 기준은 어디에 있는 걸까요?

미술관에 전시되면 곧바로 예술의 자격을 얻는 것일까요?

'예술은 이런 것이다'라는 기준이라는 게 애초에 존재할까요?

마지막 수업에서는 '**예술이란 무엇인가?**'라는 근본적인 질문을 향해 '탐구의 뿌리'를 뻗은 예술가들의 모험에 주목하여 '예술사고의 극치'를 체험해 보시기 바랍니다.

그러면 늘 하던 연습부터 시작합니다.

예술이냐 아니냐

이제부터 보여드릴 네 개의 이미지를

'예술이다/예술이 아니다'로 나눠 주세요.

'예술이다'라고 생각한 사진에 동그라미를 쳐주세요.

구분이 끝나면 '왜 그렇게 나누었는지' 이유도 알려주세요.

'어쩐지 그런 느낌이 든다'에 머물지 않고 '왜'를 생각하면

지금 여러분이 예술을 어떻게 정의하는지가

어렴풋하게나마 보일 것입니다.

시간이 많이 걸리지 않습니다.

시작해 봅시다!

어느 쪽이 '예술'인가?→그 이유는 무엇인가?

� 조각 피에타

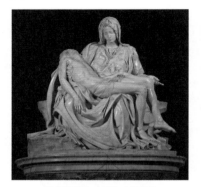

미켈란젤로, 1498-1499년,
산 피에트로 대성당

2 회화 모나리자

레오나르도 다 빈치, 1503-1519년,
루브르 박물관

3 건축 노트르담 대성당

1163-1345년, 파리
Photo by Peter Haas

4 일반상품 컵누들

닛신식품(日淸食品)

그러면, 나누는 작업이 끝났습니까? 여러분은 어느 것을 '예술이다'라고 생각했습니까? 이유와 함께 들어봅시다.

'①·②·③이 예술. 예술인지 아닌지는 '복제가 가능한가 불가능한가'로 결정된다고 생각한다. ①·②·③은 핸드 메이드이기 때문에 완벽하게 복제할 수는 없다. 판화작품 등, 복제할 수 있는 예술 작품도 있지만, 그 경우는 작가의 직접 적은 매수나 서명이 들어가 있어야 한다. 한편 ④는 데이터화된 디자인이기 때문에 완전히 같은 것을 대량생산할 수 있다.'

'①·②가 예술이다. 모두 예술로서의 요소를 적잖이 갖고 있겠지만, 그 정도가 다르다고 생각한다. 나는 '실용성' 등 예술 이외의 목적보다도 '예술'로서의 목적이 높은 것을, 예술이라 할 수 있다고 생각했다. ①·②는 '예술'로서 감상되는 이외의 용도가 전혀 없기 때문에 순수한 예술이라 생각했다. ③은 건축물로서 '실용성'이 포함되어 있기 때문에 미묘한 지점에 있다고 생각했다. ④는 완전히 '실용성'에 기울어 있다. '어떻게 하면 소비자의 마음을 사로잡을 것인가' '면을 넣을 용기의 모양과 소재는 어떤 게 좋을까' 등을 생각하여 고안되었기 때문에 '예술성'이 낮다고 생각한다.'

다들 꽤 설득력 있는 이유입니다. 게다가 '예술'과 '그렇지 않은 것'의 경계선은 '③과 ④ 사이'에 그을 수 있다는 의견이 많

았습니다. '컵라면은 예술작품이라고 할 수 없다'라는 의견이 눈에 띕니다.

여러분은 어떻게 나누셨습니까? 지금, 그은 '예술'과 '그렇지 않은 것'의 경계선이 당신이 가지고 있는 '예술의 틀'이라고 할 수 있습니다. 그러나 이번 수업을 통해 그 틀에 균열이 생길 것입니다.

팝적인 디자인의 이상한 나무상자

자, 이 연습을 염두에 두면서 예술가의 작품을 봅시다. 이번 수업에서 다룰 작품은 **앤디 워홀**(1928-1987)이 1964년에 발표한 〈**브릴로 상자**〉입니다.

그러면 봐주세요.
사진만으로는 어떤 작품인지 떠올리기 어렵기 때문에 조금 설명을 덧붙이겠습니다.

이것은 입방체형의 나무상자 두 개를 겹쳐 쌓은 것입니다. 상자 하나의 크기는 한쪽 변이 약 40cm로, 양손으로 들어 올릴 수 있을 만한 크기입니다.

이 작품을 만든 워홀은 1928년에 미국의 펜실베니아주에서 에서 태어났습니다. 대학에서 상업디자인을 공부한 뒤 뉴욕에

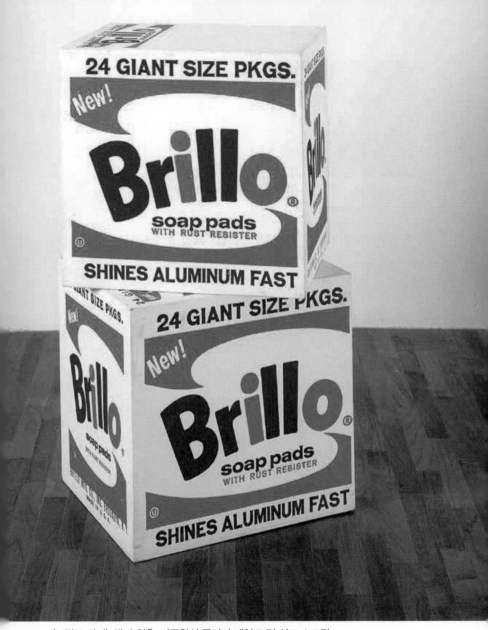

〈브릴로 상자〉 앤디 워홀, 나무합성 폴리머 페인트 및 실크 스크린,
1964, 43.5×43.2×36.5cm, 뉴욕현대미술관(MoMA)
도리스와 도날드 피셔 재단, 승인 번호: 357.1997 및 358.197.
© 2020, Digital image, The Museum of Modern Art, New York / Scala, Florence

앤디 워홀(1966-1977년경)
Photo by Jack Michel

서 광고와 일러스트 작업을 했습니다. 젊은 디자이너로서 두각을 나타내 성공을 거둔 워홀은 '디자이너'의 영역에서 서서히 '예술가'로 방향을 바꾸었습니다.

하지만 미술학교에 들어가서 예술을 다시 공부하지는 않았습니다. 그때까지 자신이 키워온 디자이너의 기량을 살리면서 종래의 예술의 틀을 통째로 바꿔버리는 작품을 만들어냈습니다.

오늘날 그의 작품은 21세기 예술의 방향을 바꾼 중요한 작품으로 인식됩니다.

자, 문제의 〈브릴로 상자〉입니다. 이 또한 색다른 작품이네요. 좀 더 상세한 정보를 알고 싶으시겠지만, 우선은 배경 정보 없이, 자신의 감각에만 의지해서 '표현 감상'을 해봅시다.

이번에는 특히, 이 작품은 '예술'인지, 아니면 '예술이 아닌지' 하는 관점을 고민하면서 '표현 감상'을 해봅시다.

'브릴로라는 글자가 커다랗게 들어가 있다.'
'브릴로가 뭘까?'
'i와 o만 빨간 글자로 되어 있다.'
'그밖에도 영어로 이것저것 쓰여 있다.'

'대부분 문자로 구성되어 있다.'

■ 그래서 어떻게 생각하나?
'실용적인 물건이라는 느낌이 든다.'
'이 작품에는 어떤 메시지가 담겨있을 것 같다. 만약 메시지
가 있다면 예술이라고 할 수 있지 않을까?'
'브릴로 밑에 soap라고 쓰여 있다. 비누일까?'
'왼쪽 위에는 New!라고 쓰여 있다.'
'똑같은 상자가 두 개 겹쳐 쌓여 있다.'
'워홀이 디자인한 상품일까?'
'이 상자에 비누가 24개 들어있는 게 아닐까?'

■ 그래서 어떻게 생각하나?
'이것이 상품(비누)의 포장이라면, 예술이 아니라고 생각한다.'
'디자인 자체는 꽤 맘에 든다.'
'활기찬 느낌을 준다.'
'이제까지 본 작품들보다 밝은 느낌이다.'

■ 무엇 때문에 그렇게 생각하나?
'로고의 디자인이 대중적이다.'
'문자가 작고 둥글어서 귀엽다'
'위아래 붉은 라인이 파도 같다.'

■ 그래서 어떻게 생각하나?

'약동감이 있다.'

'전체 디자인에 작가의 성향이 보이기 때문에 "예술이다"라고 해도 좋을 것 같다.'

'미국 만화 같은 느낌을 준다.'

■ 무엇 때문에 그렇게 생각하나?

'색을 조합한 방식 때문일까?'

'문자 디자인도 미국 만화 같다.'

'빨강과 파랑은 스파이더맨의 색이다.'

'성조기도 빨강, 파랑, 하양이잖아.'

■ 그래서 어떻게 생각하나?

'눈길을 끈다.'

'미국다움이 느껴진다.'

'주방세제'를 어떻게 예술작품이라 할 수 있을까

여러분이 '표현 감상'에서 맨 먼저 알아차린 대로, 이 상자에는 '브릴로'라고 쓰여져 있습니다. '브릴로'란 무엇인가, 알고 있는 분 계십니까?

실은 브릴로는 미국에서 누구나 아는 '식기용 세제'의 이름입

니다. 미세한 철사로 짜인 수세미에 세제를 부착시킨 상품인데, 아주 특별한 것도 아니고 비싼 것도 아니어서 어느 슈퍼에서나 팔리는 흔한 일상용품입니다.

'워홀이 이 상품을 디자인했던 게 아닐까'라는 추측도 있습니다만, 브릴로 세제의 포장은 워홀이 디자인한 것이 아닙니다. 그는 그저 이 상품의 로고와 포장 디자인을 그대로 나무상자에 옮겼을 뿐입니다.

〈브릴로 상자〉가 1964년에 뉴욕의 갤러리에서 발표되었을 때, 좀 전의 사진처럼 상자 두 개만 전시되어 있던 건 아닙니다. 워홀은 갤러리에 이 상자를 수백 개나 옮겨와서 천장 가까이까지 쌓아 올렸습니다. 갤러리는 마치 이제 막 출하될 상품이 북적거리는 창고 같은 분위기였다고 합니다.

그렇지만 워홀은 '브릴로 세제'를 모방한 도안을 그 많은 나무상자에 직접 손으로 그리지는 않았습니다. 그는 나무상자를 대량으로 주문하여 실크 스크린 기법으로 도안을 인쇄했습니다. 그래서 모든 작품이 크기가 같습니다. 게다가 어느 상자에도 워홀의 서명은 들어가지 않았고, 작품을 구분하기 위한 번호도 쓰여 있지 않습니다.

상자들을 갤러리에 전시했으니 예술작품으로서 사람들에게 보이려 했던 건 틀림없습니다.

그러나 기존 상품의 로고를 복제하여 나무상자에 인쇄했을 뿐인 〈브릴로 상자〉는 과연 '예술'이라고 할 수 있을까요?

상점에서 흔히 팔리던 상품과 모습이 완전히 같은 이 작품의 어디에 '예술의 요소'가 있는 걸까요?

세관에서 거절당해 캐나다 행을 포기하다

이런 의문을 품는 건 당연합니다. 갤러리에 전시된 〈브릴로 상자〉를 본 모든 이들이 그걸 '예술'이라고 여기지는 않았기 때문입니다.

이 작품을 둘러싸고는 '이것은 예술이다!'라는 주장과 '이런 건 예술이 아니다!'라는 주장이 팽팽하게 갈렸고 사람들 사이에 열띤 토론이 일어났습니다.

〈브릴로 상자〉를 갤러리에 전시한 다음 해에, 캐나다의 미술상이 이 작품을 자국의 갤러리에 전시하려 했습니다.

하지만 미국에서 캐나다로 작품을 보냈을 때 캐나다 세관에서 저지당했습니다. '이게 정말로 예술작품인가?'라는 이유였습니다.

'예술작품'과 '일반적인 상품'은 관세액이 다르며, 예술작품

의 세율은 일반적인 상품보다 유리합니다. 캐나다 세관에서는 '관세를 낮추려고 상품이 든 상자를 예술작품으로 꾸민 것이 아닌가'라며 의심했던 것이겠지요.

위홀의 작품이 예술인지 아닌지 조사를 의뢰받은 것은 캐나다 국립미술관이었습니다. 최종 결정이 내려졌습니다. '〈브릴로 상자〉는 예술작품이 아니라 상품이다'라는 것이었습니다.

캐나다에서 전시회를 기획했던 미술상은 이 결정에 납득하지 못했고 관세 지불을 거부했습니다. 이로써 안타깝게도 〈브릴로 상자〉의 캐나다 행은 좌절되었습니다.

그러나……그로부터 2년 후에 상황이 완전히 바뀌었습니다.

캐나다 국립미술관에 새롭게 취임한 관장은 '〈브릴로 상자〉는 두 말할 것 없이 예술작품이다'라고 생각했습니다. 그뿐만이 아니라 이 미술관의 컬렉션으로서 여덟 개의 〈브릴로 상자〉를 구입했습니다.

오늘날 이 작품은 캐나다 국립미술관의 중요한 소장품이 되었기 때문에 많은 사람이 이것을 '예술이다'라고 생각하고 있는 것 같습니다. 2010년에는 〈브릴로 상자〉 연작 중 한 상자가 무려 300만 달러 이상의 금액으로 거래되었다는 뉴스가 있을 정도입니다.[39]

'왜 복제했습니까?' '간단하니까요'

물론 이것이 〈브릴로 상자〉가 예술작품인지를 둘러싼 질문에 대한 '정답'은 아닙니다. 하지만 적어도 우리는 이 작품 또한 워홀이 '탐구의 뿌리'를 뻗은 끝에 피운 '표현의 꽃'이라고 여깁니다.

도대체 어찌 된 노릇인지 워홀 자신이 남긴 말을 따라가며 생각해 보겠습니다. 좀 전에 소개한 에피소드에서 〈브릴로 상자〉가 캐나다 세관에서 '이건 예술 작품'이 아니다라는 판단이 내려졌을 때, 언론에서는 워홀에게 소감을 물었습니다. 오늘날에도 그때 워홀이 대답하는 영상이 남아 있습니다.

워홀은 캐나다 정부의 대응에 분노……했는가 하면 전혀 그렇지 않았습니다. 초연하기 이를 데 없는 태도로 이렇게 대답했습니다.

'네, 그 말대로입니다. 왜냐면 이건 원본이 아니니까요……'[40]

게다가 '왜 (복제가 아니라) 새로운 것을 만들지 않습니까?'라는 질문을 받자, 한마디로 대답했습니다. '간단하니까요.'

이 답변에 대해서는 질문을 했던 쪽에서도 꽤 당혹스러웠겠지요.

이제까지 '예술사고의 수업'에서 보아 온 작품은, 모두 강한 **'독창성=오리지널리티'**가 있었습니다. 그러나 워홀은 오히려 작품의 개성을 없애버렸습니다.

'소재'와 '제작방법'이라는 두 가지 측면에서 〈브릴로 상자〉의 '무개성(無個性)'을 살펴봅시다.

우선은 '소재'입니다.

워홀은 '브릴로 세제' 말고도 '캠벨 수프캔' '코카콜라' '1달러 지폐' '하인즈 토마토 케첩' 등을 소재로 삼아 작품을 만들었습니다. 그 중에서도 '캠벨 수프캔'을 가장 좋아했습니다. '20년 동안 매일 점심마다 그걸 먹었다'[41]라고 했을 정도입니다. 그가 다루는 소재는 누구나 슈퍼마켓이나 집에서 매일같이 보는 흔한 물건들로, 특이한 구석이라고는 없습니다. 게다가 모두 워홀이 아니라 다른 이들이 디자인한 것이기에 워홀 자신의 독창성도 느껴지지 않습니다. 말하자면 완전한 '표절'입니다.

이어서 '제작방법'입니다.

워홀은 여기서도 독창성을 철저하게 배제했습니다. 실크 스크린 인쇄를 사용한 그의 작품에는 수작업이 만들어내는 맛이 없습니다. 얼마든지 복제할 수 있기에 '세계에서 단 하나밖에 없는'이라는 희소가치도 지니지 않습니다.

게다가 워홀은 그러한 사실을 숨기기는커녕 당당하게 발설했습니다. 자신의 작업장을 '팩토리(공장)'라고 불렀고, '나는 기계가 되고 싶다'[42]라는 말까지 했습니다.

그는 공장에서 상품을 대량생산하는 기계처럼 예술작품을 만들었습니다. 실제로 〈브릴로 상자〉를 비롯하여 일반적인 상품을 모방한 나무상자를 400개가 넘게 만들었습니다.[43]

워홀은 왜 자신의 작품에서 이처럼 개성을 없애버린 것일까요?

그 배후에 어떤 의도가 있었는지 궁금해집니다. 그러나 〈브릴로 상자〉뿐만 아니라, 워홀은 자신의 작품 의도를 결코 밝히지 않았습니다. 그러기는커녕 이런 말도 했습니다.

'앤디 워홀에 대해서 알고 싶다면 그저 나와 내 작품의 겉모습만을 봐주세요. 그게 모든 것입니다. 뒤에는 아무것도 없습니다.'[44]

……점점 더 알 수 없게 되어 버렸습니다.

워홀의 말은 우리가 여태껏 보았던 20세기 예술의 방향성과 정면으로 대립하는 것입니다.

카메라가 보급된 이래로 예술이라는 활동의 축은 '표현의 꽃'에서 '탐구의 뿌리'로 옮겨졌습니다. 겉만 번지르르한 꽃만을 만드는 '꽃기술자'로서가 아니라 땅밑으로 '탐구의 뿌리'를 펼쳐나가는 것이야말로 가치가 있다고 믿으며 우리는 모험을 계속해왔습니다.

그러나 워홀은 '작품의 배후에는 아무것도 없다'라고 했습니다.

그가 독자적인 탐구를 통해서 〈브릴로 상자〉를 만들어냈다는 점과 '작품의 배후에는 아무것도 없다'라는 발언은 어떻게 양립할 수 있을까요?

예술이라는 '거룩한 성채'는 어디에 있을까?

이번 수업 시작에 했던 '예술의 구분'을 떠올려 주시기 바랍니다(214쪽). 〈피에타(조각)〉, 〈모나리자(회화)〉, 〈노트르담 성당(건축)〉, 〈컵라면(일반상품)〉을 '예술인 것'과 '예술이 아닌 것'으로 나눠보았습니다.

이 연습에서 가장 많은 사람이 공통적으로 고른 것은 '컵라면'을 '예술'로 구분하지 않았다는 것입니다. 당신은 어떻습니까?

이때 그은 경계선이 여러분이 내면에 지닌 '예술의 틀'입니다. 이틀이 있기 때문에 '이것이 예술이다' '저것은 예술이 아니다'와

같은 판단을 할 수 있습니다.

'예술의 틀'은 '예술'이라는 훌륭한 성을 둘러싼 **성벽**과 같은 것입니다.

예술의 **성**에 들어갈 수 있는 것은 〈피에타〉＝조각, 〈모나리자〉＝회화, 〈노트르담 대성당〉＝건축처럼 태생부터 신분이 높은 몇몇 **귀족**'뿐입니다.

컵라면＝일반상품과 같은 **시민**'이 있을 곳은 당연히 성벽 바깥입니다.

20세기 예술은 이 '성'을 둘러싼 격변의 역사 자체입니다. 그 중에서도 가장 큰 변화는 마르셀 뒤샹의 〈샘(泉)〉이 불러일으킨 '시각에서 사고로의 전환'(수업4)이겠지요. 뒤샹은 이 '성'을 오랫동안 지켜 왔던 '상식'을 정면으로 부정하여 성벽 안쪽의 규칙을 바꿔버렸습니다.

그러나 뒤샹의 〈샘(泉)〉조차 의심할 수 없었던 '당연함'이 있었던 것을 알아차리셨습니까? '성' 자체의 존재였습니다.

변기에 서명을 한 '엄청난 문제작'을 세상에 선보인 뒤샹조차 '예술이라는 확고한 틀＝성벽'을 전제로서 받아들였습니다. 예술의 존재 방식에 의문을 던졌던 그 역시, 어디까지나 '성벽'의 '내부'에서 혁명을 일으켰던 것입니다.

위홀이 만든 '식기용세제의 디자인을 똑같이 따라한 기묘한 상자'는 이 '성벽'을 무너뜨리기 위한(혹은 지워버리기 위한) 것이었습니다.

위홀의 작품은 물론 미술관이나 갤러리에 전시되어 있습니다. 즉, 예술의 '성벽' 내부에 존재하는 것입니다.

그러나 미술관에서 한 발짝 떨어져 보면 어떨까요? 길모퉁이의 슈퍼마켓이나 가정의 주방에도 '외양은 똑같은 것'이 존재합니다. 이것은 과거에는 생각도 못했던 까다로운 상황입니다.

'예술'과 '예술이 아닌 것'이 공존했던 질서는 〈브릴로 상자〉에 의해서 멋지게 교란되었습니다. 이렇게 눈을 뜬 사람들은 다음과 같은 질문을 갖기 시작합니다.

"'예술'과 '비예술'을 가르는 '성벽'이 실은 존재하지 않는 게 아닐까⋯⋯?'

만약, 예술이라는 '성' 자체가 존재하지 않는다면 〈모나리자〉와 〈컵라면〉의 차이는 도대체 무엇일까요?

'성벽'이 없어지면, 귀족도 일반시민도 구분되지 않는 것처럼, 이제까지 '조각이니까⋯⋯' '회화니까⋯⋯' '건축이니까⋯⋯' 와 같은 신분에 의해 무조건적으로 '예술작품'으로 여겨진 것들이 '그렇지 않은 것'과 완전히 같은 판에 설 수 있게 됩니다.

위홀이 '작품의 겉모습만을 봐주세요. 배후에는 아무것도 없

습니다'라고 말했을 때, 그는 〈브릴로 상자〉를 '예술이라는 성벽'에 둘러싸인 작품으로서가 아니라 '그저 식기세제'와 같은 시선으로 바라보길 바란 것이 아닐까요?

그렇게 하는 것으로 그는 "이것이 예술이다'라고 말할 수 있는 '확고한 틀'은 실은 어디에도 존재하지 않는 것이 아닐까?'라는 질문을 던졌다고 저는 생각합니다.

'눈에 보이는 대로 그리는 것' '원근법으로 사물을 보는 법' '구체적인 사물을 그리는 것' '예술＝눈으로 볼 수 있는 것' '이미지를 담기 위한 것'……20세기의 예술가들은 과거의 예술이 사로잡혀 있던 온갖 상식을 뛰어넘어 왔습니다.

그리고 마침내 워홀의 〈브릴로 상자〉에 이르면, 그러한 싸움이 벌어졌던 '예술이라는 틀 자체'에도 균열이 생긴 것입니다.

〈브릴로 상자〉라는 '표현의 꽃'이 우리가 맹목적으로 믿고 있던 사물에 또 다른 각도에서 빛을 비춰 '사물을 보는 새로운 방법'을 나타낸 것은 분명합니다.

이런 점에서 워홀 또한 '예술사고'를 실천한 진정한 예술가라고 할 수 있겠지요.

'성벽'이 사라진 시대의 미술관

위홀의 〈브릴로 상자〉는 여태까지 견고했던 '예술과 비예술'의 장벽을 부숴버렸습니다.

그리하여 위홀의 작품은 '그렇다면⋯⋯애초에, 예술이란 무엇인가?'라는 새로운 문제의식을 사람들에게 불러 일으킵니다.
그는 '미술관의 전시물'에도 영향을 끼쳤습니다.

'이런 것이 예술이다'라는 것을 정의한 '성벽'이 사라진 지금 미술관은 '회화' '조각'⋯⋯과 같은 '귀족들'만의 장소가 아니라 온갖 종류의 '시민들'이 당당히 전시되는 장소가 된 것입니다.

여기서는 20세기 이후의 예술작품에 대해서는 세계 최고의 컬렉션을 자랑하며 세계적으로도 영향력이 큰 '뉴욕현대미술관(통칭 MoMA)'에 소장된 '어떤 작품'을 보면서 '예술이란 무엇인가?'라는 질문에 대해 다른 각도에서 생각해 보려 합니다.

어떤 작품인지 볼까요?

PAC-MAN™& © BANDAI NAMCO Entertainment Inc.

'성'이 없으면 '귀족'도 없다

조금 놀라셨을지도 모르겠지만, 알고 계신 분도 많겠지요.
그렇습니다. 〈팩맨〉입니다.

〈팩맨〉은 1980년에 현재의 반다이남코 엔터테인먼트에서 발매된 아케이드 게임입니다. 플레이어는 미로 속에서 팩맨을 조작하여 '고스트'를 피해가며 '쿠키'를 먹어치워 갑니다.

일본은 물론 미국에서도 커다란 붐을 일으켜 발매된 뒤로 7년 동안이나 판매를 늘려가며, 가장 성공한 상업용 게임기 중 하나로 알려져 있습니다.

뉴욕현대미술관(MoMA, The Museum of Modern Art history)에는 이 게임이 '소장'되어 있습니다. 하지만 지금 보는 것처럼 게임의 한 장면이 '그림'으로 보관되어 있는 것이 아닙니다. 미술관은 이 게임 전체, 즉 '코드'를 소장하고 있고, 어떤 전시에서는 이 게임이 실제로 플레이될 수 있는 상태로 전시되었습니다.[45]

MoMA가 뉴욕에 설립된 것은 1929년의 일입니다. '예술사고의 수업'에서는 '수업4'에서 '수업5'에 걸친 시기입니다.

중심인물은 야심이 넘치는 세 명의 여성이었습니다. 그녀들은 한 가지 문제의식을 공유했습니다. 즉, '과거의 예술작품에만 주목할 뿐, '지금'의 예술에 주목하는 사람은 적다. 우리 시대를 상징하는 미술관이 필요하다'.

이리하여 '전세계 사람들이 당대의 예술을 더 깊이 이해하고 향유하도록 한다'[46]라는 이념을 내세우며 새로운 미술관이 탄생했습니다. MoMA에는 19세기 중반부터 오늘날에 이르기까지 다양한 작품이 소장되어 있고, 현재, 작품 수는 20만 점 이상으로 미국 내 최대입니다. 우리가 수업에서 봐 온 작품 중 일부도 이곳에 소장되어 있습니다.

그런 MoMA는 왜 〈팩맨〉을 컬렉션에 넣으려고 생각한 것일까요? 아무리 훌륭한 이념을 바탕으로 건립된 미술관이라도 '게임을 전시하다'니 위화감을 느끼는 사람도 있지 않을까요?

실제로 MoMA의 이런 시도에 대해 비난이 쇄도했고, 영국 굴지의 언론인 〈가디언〉과 미국의 유명 잡지 〈더 뉴 퍼블릭〉은 이렇게 썼습니다.

'MoMA는 비디오 게임이 신성한 장소에 들어오는 것을 허락하고, 고흐, 폴록과 같은 예술가 옆에 전시한다.'[47]

'유감스럽게도 게임은 예술이 아니다. 팩맨과 테러리스트를 피카소, 반 고흐와 동등하게 전시하는 것은 예술에 대한 진정한 이해가 끝났다는 의미이다.'[48]

'비디오 게임은 예술이 아니다. 이것은 완전히 다른 물건…… 그렇다. 코드다.'[49]

통렬한 비판입니다. 이렇게 되면 MoMA쪽의 생각이 신경쓰

이네요. 그러나 이 미술관에서 25년 이상 학예사로 근무하고 이 게임을 소장하는 작업에도 관여했던 **파올라 안토넬리**는 '솔직히 저는 비디오 게임이나 의자가 예술인지 아닌지 논의하는 것에 전혀 관심이 없습니다'라고 딱 잘라 말했습니다. 게다가 그녀는 이렇게도 말했습니다.

'디자인이라는 것은 인간의 창조적 표현 중 최고의 형식 중 하나라고 생각합니다. 위대한 디자인을 지닌 것이라면 그걸로 충분합니다.'[50]

어떻습니까? 날카로운 반론을 기대한 사람들이 보기에는 논점을 벗어난 대답일지도 모릅니다.

그러나 제 생각으로는 그녀의 말은 〈브릴로 상자〉가 던졌던 질문과 훌륭하게 연결되어 있습니다.

무슨 말인지 설명해 보겠습니다.

'게임은 예술인가?' '디자인은 예술인가?'와 같은 논의는 예술의 '성벽', 즉 '예술이라는 명확한 틀'이 존재하는 것을 전제로 합니다. 그 '틀'에 게임이나 디자인이 들어오는 것을 허가할지 말지를 문제로 삼기 때문입니다.

실제로 앞서 본 〈가디언〉지의 비판적인 기사는 예술이 '신성한 장소' 안에 존재한다고 믿어 의심치 않았습니다. 반 고흐나 폴록, 피카소의 작품은 이 '성=미술관'에 들어올 수 있지만, 게임과 같은 '시민'은 성벽 바깥에 있어야만 한다는 것이죠.

그러나 이미 본 대로 〈브릴로 상자〉는 '예술이라는 틀' 자체를 없애버린 강한 영향력을 갖고 있었습니다. '이것은 예술이다/이것은 예술이 아니다'에 대한 확실한 기준 따위는 없는 것이 아닐까? 워홀은 그런 질문을 사람들에게 던졌던 것입니다.

이를 바탕으로 MoMA의 큐레이터가 대답한 '예술인가 아닌가 하는 논의에는 전혀 흥미가 없다'라는 말은 좀 더 다른 시각에서 나온 것입니다.

즉 그녀는 '어떤 것이 예술이라고 말할 수 있는 분명한 틀이 없어진 터라 무엇을 예술이라는 성에 포함시킬지는 이미 서로 의견을 나눌 핵심이 아니다'라고 말하고 싶었던 것이 아닐까요?

'성벽'이 사라진 지금, 미술관이 할 수 있는 것

하지만 여기서 주의해야 할 점이 있습니다. '예술이라는 틀이 없어졌다'라는 것이 '이제 예술은 없어졌다……'라는 의미는 아니라는 점입니다.

설령 '예술이라는 틀'이 사라졌대도 〈모나리자〉, 〈피에타〉, 〈노트르담 성당〉, 〈샘(泉)〉, 그리고 〈컵라면〉, 〈팩맨〉과 같은 각각의 '사물'은 변함없이 존재하기 때문입니다.

'성벽'을 무너뜨린 뒤에 펼쳐지는 '**평원**'에는 온갖 사물 높은

평가를 받은 작품부터 일상생활에서 보는 상품이 존재합니다.

　MoMA는 그 '평원'에 굴러다니는 하나하나의 것을 '사물을 보는 자신만의 방법'으로 찾아냈습니다. 그리고 '그것들 중 두드러지게 빛나는 것, 뛰어난 것은 도대체 무엇일까?'라고 자문했던 것입니다.

　그렇게 찾아낸 작품 중 하나가 〈팩맨〉이었습니다.

　MoMA는 '비디오 게임은 뛰어난 인터랙션 디자인의 한 가지 형태이다'라고 생각했습니다. 게임은 참가자 사이에 상호작용(인터랙션)을 일으킵니다. 즉, 게임의 내용은 참가자의 동작에 의

해 전개되고 또, 그에 호응하여 참가자는 다음 동작을 합니다. 참가자는 게임의 세계에 몰입하여 이러한 '상호작용'을 체험할 수 있습니다.

그리고 수많은 비디오 게임 중에서도 참가자의 움직임을 어떻게 잘 디자인했는가, 얼마나 혁명적인가 등의 다양한 요소를 생각한 결과, 〈팩맨〉이 선택된 것입니다.

만약, 〈팩맨〉이 뛰어난 인터랙션 디자인임에도 불구하고 '디자인이다' 혹은 '코드이다'라는 이유만으로 선택되지 않는다면 〈모나리자〉는 '유화 물감으로 그려진 회화이기에 선정의 단상에 올라갈 수 있다'라는 것이 되어 버립니다.

MoMA의 컬렉션에는 게임 외에도 영상이거나 음향이거나 웹 사이트이거나 퍼포먼스의 기록'과 같은 온갖 표현방법에 의한 것이 포함되어 있습니다.[51]
MoMA는 '예술이라는 틀'이 사라진 들판에서 '사물을 보는 자신만의 방법'으로 '진정으로 훌륭한 것'을 선택하려는 것입니다.

이번 수업은 여기까지입니다.
'예술의 구분'에 대한 연습으로 시작하여 워홀의 〈브릴로 상자〉를 둘러싼 고찰을 거쳐 마지막으로는 MoMA에 〈팩맨〉이 소

장된 이유를 생각해 봤습니다.

　'예술이란 무엇일까?'라는 질문을 둘러싼 장대한 모험은 어떠셨습니까? 여러분의 '사물을 보는 법'에도 커다란 변화가 있었습니까? 모험을 되돌아보며 여러분 자신의 '탐구의 뿌리'를 뻗어봅시다!

수업 전

> 연습문제에서 '예술의 구분'을 했을 때, 당신은 예술은 어떤 것이라고 생각했습니까?

　'〈모나리자〉, 〈피에타〉, 〈노트르담 대성당〉을 예술이라고, 〈컵라면〉을 예술이 아니라고 구분했다. 무의식적으로 '그림'과 '조각'이 예술이라고 생각했다.'

수업 후

> 수업을 끝낸 지금 당신은 '예술이란 무엇일까?'이라는 질문에 대해서 어떻게 생각합니까?

　'워홀의 〈브릴로 상자〉를 알고 있기 때문에 예술과 예술이 아닌 것은 겉모습이 다르지 않다고 생각했다. 그렇다면 예술인지 아닌지는 겉모습이 아니라 내용에 의해 결정된다고 생각한다.'

　'예술이란 작품의 모습이 아니라는 데에 생각이 미쳤다. 이제 미술에 요구되는 것은 그 사람다운 발상이다. 예술로 자신의 생

각과 아이디어를 공유할 수 있다. 내 생각으로는 본인의 관점이 담겨 있지 않은 것이야말로 비예술이다.'

'수업을 끝낸 지금도 〈컵라면〉을 예술에 넣을 수 있는가라는 질문을 받는다면, 역시 넣을 수 없다고 대답할 것입니다. 하지만 이유는 바뀌었습니다. 처음에는 그게 상품이니까, 겨우 2천 원짜리니까라는 라는 이유로 예술이 아니라고 생각했습니다. 지금은 적절한 이유를 발견한다면 〈컵라면〉도 예술이라고 할 수 있습니다.'

수업을 넘어

이 수업에서의 질문에 대해 뭔가 생각했던 적이 있습니까?

'평소 생활 속에서 내가 예술과 만날 일은 없다고 생각했습니다. 하지만 좋은 옷이나 문구를 고를 때 내 나름대로 '좋다'라고 느낀 것을 선택합니다. 이것 또한 온갖 물건 중에서 '어떤 것이 훌륭한지'를 자기 나름의 기준으로 판단하는 행위라는 걸 깨달았습니다.'

'표현에 방법은 상관없다. 예술은 새로운 가치관·깨달음·발견을 낳는 것이다. 그렇게 생각하면 트위터로 자기 생각을 전하는 사람이나 자신의 신념을 비즈니스라는 형태로 퍼뜨리는 사람 또한 예술가라고 할 수 있지 않을까 싶다.'

에필로그

'사랑하는 것'이 있는 사람의 예술사고

'다만 예술가가 있을 뿐'

오래 전 서양미술이 꽃핀 르네상스기의 화가들에게는 '눈에 비치는 대로 세계를 옮겨 그려야 한다'라는 명확한 목표가 있었습니다. 그 이래로, 그들은 약 500여년에 걸쳐서 3차원의 세계를 2차원의 캔버스에 그려내는 기술을 발전시켜 온 것입니다.

그러나 19세기에 발명된 '카메라'가 20세기에 보급되면서 예술을 둘러싼 상황은 완전히 바뀌었습니다. '눈에 보이는 세계를 모방'하는 회화의 기능은 사진이라는 기술 혁명으로 쉽게 대체되었기 때문입니다.

그러나 이로 인해 예술이 죽음에 이르게 되는 일은 없었습니다. 그러기는커녕 20세기 이후 예술가들은 '사진이 할 수 없는 것, 예술만이 할 수 있는 것이 무엇일까?'라는 질문을 내세워 자신들의 호기심이 이끄는 대로 지금까지와는 다른 탐구를 전개했습니다.

지금까지 여섯 번의 수업에서 소개한 것은 거대한 '탐구의 뿌리'의 극히 일부일 뿐입니다. 하지만 '가장 핵심에 가까운 본질'만을 진중하게 골라내려고 했습니다. 여기서 다시 한번 각 수업에서 다뤘던 질문과 작품을 되돌아봅시다.

이러한 질문에 대해 탐구한 20세기 예술가들은 '눈에 보이는 세계를 모방'하는데 사로잡혀 있던 시대에는 생각조차 하지 못했던 '사물을 보는 새로운 방법'을 계속해서 만들었습니다.

그리고 21세기를 눈앞에 두고 예술가들의 모험은 결국 '예술이라는 틀' 자체를 없애는데 이르렀습니다.

'**예술(Art)이라는 것은 사실상 존재하지 않는다**' 역사가이자 미술사가인 에른스트 곰브리치는 고대부터 20세기까지 미술의 역사를 써 내린 『서양미술사(The Story of Art)』에서 이렇게 글을 시작했습니다.

그는 계속해서 이렇게 썼습니다.

'**다만 예술가들이 있을 뿐이다.**'[52]

아무래도 한 바퀴 돌아서 출발점으로 돌아온 것 같습니다.

정답만을 찾는 사람, 질문을 만들어내는 사람

'예술이라는 식물'의 이야기를 기억하십니까?

일곱 빛깔 영롱한 '흥미의 씨앗'에서 거대한 '탐구의 뿌리'를 땅 속으로 뻗어 색과 모양과 크기가 다양한 '표현의 꽃'을 지상에 피워내는 불가사의한 식물입니다.

'흥미의 씨앗'은 자신 속에 잠들어있는 흥미·호기심·의문.

'탐구의 뿌리'는 자신의 흥미에 따른 탐구의 과정.

'표현의 꽃'은 거기서 태어난 자신만의 답.

'예술가'와 자주 혼동되는 존재가 이른바 '꽃기술자'입니다. '꽃기술자'는 '흥미의 씨앗'에서 '탐구의 뿌리'를 뻗는 과정을 소홀히 여기고, '씨앗'과 '뿌리' 없이 '꽃'만을 만드는 사람입니다.

그들은 매일같이 분주하게 바지런히 손을 놀리기 때문에 자칫하면 열심히 '탐구의 뿌리'를 뻗고 있는 것처럼 보이기도 합니다.

그러나 그들이 정신없이 빠져 있는 것은 타인으로부터 부탁받은 '꽃'일 뿐입니다. 자신들도 알아차리지 못한 채, 타인이 제시한 목표를 향해서 과제를 해결하는 사람이 '꽃기술자'입니다.

한편, '진정한 예술가'란, '자신의 호기심'과 '자발적 관심'에서 출발하여 **가치를 창출하는** 사람입니다.

호기심이 이끄는 대로 '탐구의 뿌리'를 뻗는 것에 열중하고 있기 때문에 예술가에게 명확한 목표는 보이지 않습니다. 하지만 그 '뿌리들'은 어느 관점에 땅속 깊은 곳에서 하나로 연결되곤 합니다.

'예술이라는 식물'은, 지상에서 눈부신 '표현의 꽃'을 피우는 경우도 있지만, 지상에는 모습을 보이지 않은 채 땅 밑에서 '뿌리'를 펼치는 걸 즐기는 경우가 대부분입니다.

식물 전체로 보았을 때 '꽃'이 피는지 피지 않는지는 중요한 문제가 아니며, 하물며 '꽃'이 아름다운지 섬세한지, 참신한지는 상관없습니다.

그런 의미에서 '예술이란 것은 존재하지 않는다. 다만 예술가가 있을 뿐'인 것입니다.

'나는 그림을 그리거나 물건을 만들거나 하는 것이 서투르기 때문에 예술가가 아니다.'

'나는 기발한 아이디어를 낼 수 없으니까 예술가가 아니다.'

'나는 창의적인 일에 맞지 않으니까 예술가가 아니다.'

이런 생각은 모두, 예술의 본질이 '탐구의 뿌리'와 '흥미의 씨앗'에 있다는 점을 놓치고 있습니다.

저는 여기서 말하는 예술가는 '그림을 그리는 사람'이거나 '물건을 만드는 사람'이라고 한정지을 수 없다고 생각합니다. '참신한 일을 하는 사람'이라고도 할 수 없습니다.

왜냐하면 '예술이라는 틀'이 사라진 지금, 예술가가 만들어내는 '표현의 꽃'은 어떤 것이라도 상관없기 때문입니다.

'자신의 흥미, 호기심, 의문'을 출발점으로 삼아 '사물을 보는 자신의 방법'으로 세계를 바라보고 호기심을 좇아 탐구를 이끌어 가는 것으로 '자기 나름의 대답'을 만들어낼 수 있다면 누구라도 예술가라고 할 수 있습니다.

극단적으로 말하자면, 어떤 구체적인 표현활동을 하지 않아도, 당신은 예술가로서 살아갈 수 있습니다.

자신의 '뿌리'를 뻗는 진정한 의미에서의 예술가로서 살 것인가, 아니면 타인의 '꽃'만을 만드는 꽃기술자로 살 것인가 그건 '재능'도 '일'도 '환경'도 아니라 당신 스스로가 결정합니다.

'사랑하는 것'이 있는 사람은, 몇 번이고 다시 일어설 수 있다

애플의 공동설립자 중 한 사람인 스티븐 잡스가 세상을 떠나기 6년 전에 스탠퍼드 대학교에서 했던 연설의 일부를 소개하겠

습니다.

'일은 인생의 대부분을 차지합니다. 그러니까 마음으로부터 만족하기 위한 단 한 가지의 방법은 자신이 훌륭하다고 믿는 일을 하는 것입니다. 그리고 훌륭한 일을 하기 위한 단 한 가지의 방법은 자신이 하고 있는 것을 사랑하는 것입니다. 만약 사랑할 수 있는 것을 아직 찾지 못했다면 포기하지 말고 찾아주세요.'[53]

무척 멋진 연설입니다만, 많은 사람들은 아마 이렇게 느끼지 않을까요.

'잡스는 천재니까 자신이 사랑하는 것을 일로 삼을 수 있었던 거지.'

'능력이 평범한 사람은 꽃기술자로서 살아갈 수밖에 없는 것이 아닐까?'

확실히 잡스는 위대한 혁신가입니다. 그러나 잡스는 이 메시지를 자신이 겪은 커다란 좌절과 함께 이야기했습니다.

잡스가 친구 워즈와 함께 자신의 집 차고에서 애플을 창업한 것은 20세 때였습니다. 그로부터 고작 10년 후에 애플은 시가총액 20억 달러, 종업원 4,000명이 넘는 대기업으로 꿈의 성장을 이뤄냅니다.

그러나 맥킨토시를 발명하고 30세를 맞이한 어느 날 악몽이 일어났습니다. 새롭게 취임한 CEO가 자신과 견해가 다르다는

이유로 잡스를 애플에서 해고했던 것입니다.

'저의 인생 모든 것을 바쳐온 것이 사라졌습니다. 그것은 너무나도 괴로운 일이었습니다.'

애플에서 추방된 사건은 커다란 뉴스가 되었고, 패배자라는 낙인이 찍힌 잡스는 실리콘 밸리에서 떠날 생각까지 했습니다.

그러나 절망 속에 수개월을 보낸 뒤 그의 마음속에는 작은 빛이 들기 시작합니다.

'나는 스스로가 해온 것을 사랑했습니다. 애플에서의 사건은 이 사실을 바꿀 수 없었습니다. 거부당했지만 아직 사랑하고 있었습니다. 그러니까 다시 시작할 결심을 할 수 있었습니다.

재기를 결심한 잡스는 넥스트사를 설립합니다. 그리고 수년 후 애플이 넥스트사의 매수를 결정하면서 잡스는 애플에 복귀할 수 있었던 것입니다.

그 후 애플이 아이맥, 아이팟, 아이폰, 아이패드와 같은 훌륭한 제품을 계속해서 만들어낸 것은 다들 아시는 대로입니다.

만약 잡스가 애플에서 이뤄낸 것의 뿌리에 '자신이 사랑하는 것'이 없었다면, 이러한 커다란 상실에서 일어나 다시 새로운 '표현의 꽃'을 피울 수는 없었겠지요.

이는 파란만장한 잡스의 인생에만 통하는 이야기는 아닙니다. 이른바 VUCA라는 세계에서 100년 이상을 살아갈지도 모르

는 우리는 누구라도 언제 어디서 예상도 하지 못했던 변화를 겪거나 한치 앞도 보이지 않는 샛길을 걷게 될 것입니다.

그럴 때 '자신이 사랑하는 것'을 축으로 삼으면 눈앞의 거친 파도에 휘말리지 않고 몇 번이고 다시 일어나 '표현의 꽃'을 피울 수 있을 것입니다.

마음 깊이 새기기 위한 한 가지 방법은 '내가 사랑하는 것'을 찾아내어 그것을 계속 따라가는 것입니다 잡스의 인생은 바로 '진정한 예술가'가 '흥미의 씨앗'에서 '탐구의 뿌리'를 펼치는 과정이었습니다.

그러기 위해서는 '상식'과 '정답'에 매달리지 말고 '자신의 내면에 있는 흥미'를 바탕으로 '사물을 보는 자신의 방법'으로 세상을 바라보고 '자기 나름의 탐구'를 계속해야 합니다.

그리고 그것이야말로 '**예술사고**'인 것입니다.

마지막으로 '예술사고의 수업' 전체를 돌아봅시다.

수업을 받기 전, 미술, 예술에 대해 여러분이 떠올리는 이미지는 어떤 것이었습니까?

'그림을 그리는 수업.'
'공작을 하는 시간.'
'조각, 판화, 레터링 같은 것?'
'나중에는 쓸모없는 것.'

수업을 마친 지금 예술에 대해 여러분은 어떻게 생각합니까?

'이 수업을 받지 않았더라면 예술이 재미있다는 걸 알 수 없었을 것입니다. 지금까지 예술이란 무엇인가에 대해 이처럼 깊게 생각할 기회는 없었습니다. 이제 예술은 즐겁다고 느끼는 스스로에게 놀랍니다. 내 안에서 사물을 생각하는 새로운 서랍이 생긴 것 같은 느낌입니다.'(중3)
'수업을 받고는 예술이라는 것이 무엇인지 알 수 없게 되어

버렸다. 하지만 더 생각해 보고 싶어졌다.'(고1)

'내가 여태까지 받았던 미술 수업은 스스로가 예술가가 되어 만드는 것에 특화되어 있었다고 생각한다. 그래서 이 수업은 무척이나 신선했다. 여태까지는 생각해 보지도 않았던 이야기들뿐이었지만, 예술에 대해 생각하는 것은 내가 상상했던 것보다 몇 배나 즐거웠다.'(고2)

'수업을 받기 전, 나는 예술에 흥미가 거의 없었습니다. 하지만 그것은 예술에 대해 아는 게 별로 없어서 시야가 좁아서였던 거라고 생각합니다. 수업을 받으면서 여러 각도에서 예술을 생각하고 다른 사람과 예술작품에 대해 이야기를 나누는 것도 재미있었습니다.'(중1)

'예술작품을 만들어내기 위해서는 기법을 연마하는 것만큼이나(어쩌면 그 이상으로) 생각하는 힘을 키우는 것도 필요하다고 생각했습니다. 만들어내는 기술을 배우기 위한 수업과 달리 예술에 대해 근본적으로 생각할 수 있었던 귀중한 시간이었습니다.'(중2)

'다음은 어떤 생각하는 방법이 등장할까? 하고 매번 설렜습니다. 여태껏 아름답다거나 탁월하다는 걸 기준으로 그림의 좋고 나쁨을 판단했지만, 이제는 작품을 보면 무얼 전하고 싶은 걸까? 어떤 감각을 느낄 수 있을까? 어떤 방식으로 그린 걸까? 등등 여러 가지 의문이 솟구칩니다. 일상 속에서도 왜? 어째서? 하고 의문과 흥미가 커져서, 내 사고방식이 근본적으로 바뀌었다고 느낍니다.'(중3)

나가며

마지막까지 읽어주셔서 감사합니다.

20세기의 여섯 예술작품을 소재로 삼아 '예술사고'를 둘러싼 모험을 즐기셨습니까?

다시 한번 말씀드리지만 이 수업은 미술사의 지식을 획득하기 위한 것이 아닙니다. 그래서 솔직히 말씀드리자면 여기까지 수업에 나온 예술가들의 이름도, 작품의 이름도, 제가 했던 해설도 깨끗이 잊어버리셔도 괜찮습니다.

그렇다면 독자 여러분께 뭐가 남았느냐, 그것은 바로 예술사고의 '체험'입니다.

이 책에서의 수업을 통해 '사물을 보는 나만의 방법', '나만의 대답'을 만들어내는 것이 어떤 것인지, 그 일부라도 체험을 하셨다면 저자로서는 더할 나위 없는 기쁨이겠습니다.

어느 조사에 따르면 일본인 대다수는 미술관에서 '마음의 위

안'을 바라는 반면 런던과 뉴욕에서 사람들은 미술관에 방문할 때 '비일상적인 자극'을 바란다고 합니다.[54]

'예술사고의 수업'에서 다루었던 예술가들의 눈부신 탐구 과정은 우리에게는 바로 '비일상적인 자극'입니다.

'꽃기술자'가 바글거리는 일상생활 속에서 '사물을 보고 생각하는 자기 나름의 방식'이 흐릿해지고 만 사람들에게 예술은 무척이나 훌륭한 자극제가 됩니다. 예술이 던진 질문에는 어떤 대답이든 가능하기 때문에 '나만의 사고방식'을 되찾고 싶은 사람에게는 안성맞춤인 것입니다.

수업은 여기서 끝났습니다만, 이 '수업'을 벗어나 거리와 미술관에서 예술작품과 만난다면 꼭 '나만의 대답'을 돌려줄 예술사고를 실천해 주세요. 그러기 위한 시작점으로 이 책의 말미에 '실천편 예술사고의 과외수업!'을 준비해 두었습니다.

마지막으로 제가 언제나 수업 마지막에 소개했던 말을 소개하고 싶습니다. 실은 이것도 에필로그에서 다루었던 스티브 잡스의 연설의 일부입니다.

'Connecting the dots. (점들을 연결하는 것)'

전 세계 사람들의 생활을 바꿔놓은 커다란 일을 이룬 잡스지

만 그에 이르기까지의 길은 결코 일직선이 아니었습니다.

그는 연설에서 자신이 양부모에게서 자랐던 성장과정, 목표
도 없이 대학을 반 년 만에 중퇴했던 것도 이야기했습니다. 대
학을 그만둔 잡스는 친구들의 집을 전전하면서 얼마 동안 학내
에 머물렀고, 흥미가 가는 대로 애초의 전공과는 전혀 관련이
없는 분야의 수업을 무단으로 청강했습니다.

장래에 대한 명확한 목표를 갖지 못한 채, 그때그때 끌리는
대로 시간을 탕진하던 그는 주변 사람들이 보기에는 대책 없는
인간이었겠지요.

하지만 그는 다른 사람이 제시한 목표가 아니라 줄곧 '자신의
흥미, 호기심'을 따라갔습니다.

그리고 스스로도 아무런 맥락 없이 떠오른 행동='점(dots)'은
한참 뒤에 돌아보면 신기하게도 이어졌다고 합니다.

그가 들었던 수업 중 '캘리그래피(동양의 서예에 해당하는 유럽과 중
동의 서법)'가 좋은 예입니다. 장래와는 아무런 관련이 없어 보이
는 수업이었지만 문자의 아름다움에 매료된 잡스는 캘리그래피
에 정신없이 빠져들었다고 합니다.

10년 뒤 그가 만든 매킨토시는 아름다운 서체를 특징으로 했
습니다.

저 자신의 지금까지 행로는 예전에 떠올렸던 것과는 전혀 다

릅니다. 그때그때 열심히 계획하고 갈고 닦았던 경로는 예기치 못했던 일로 산산히 부서졌습니다.

하지만 돌이켜보면 지금까지 해왔던 일들, 만났던 사람들은 모두가 이어진다는 걸 알게 되었습니다.

설령 지금의 모습이 주변 사람들에게 자랑할 만한 게 아닐지라도, 전혀 성과가 나오지 않는다 해도, 목표조차 찾지 못한다 해도, '자신의 흥미'를 분명하게 마주하고 있다면 '점'과 '점'은 반드시 이어질 것입니다.

사방팔방으로 뻗어간 '탐구의 뿌리'가 땅속 깊이 하나로 이어지는 '예술이라는 식물'의 모습처럼요.

제게 이 책 『13세부터 시작하는 아트씽킹』은 여태까지 맥락도 없이 뻗어갔던 뿌리가 이어져 어느 순간 땅위로 피어난 '표현의 꽃'입니다.

이 꽃은 작은 한 송이일지도 모르지만 제 자신이 나름대로 생각해왔던 것이 담겨 있습니다. 그런 의미에서 제게는 다른 무엇보다 빛나는 꽃입니다.

'표현의 꽃'은 때로는 민들레처럼 '솜털'이 되어 저 먼 곳까지 여행합니다. 그리고 여러 사람 속에 '새로운 시각'과 '질문' 같은 '뿌리'를 내립니다. '예술사고의 솜털'이 여러 가지 모습으로 퍼져 나가기를 바랍니다. 이 책을 읽고 '흥미의 씨앗'이 자극을 받아 흥미와 호기심과 의문이 샘솟는 분들은 꼭 의견과 감상을 들

려주시기 바랍니다.

'예술사고'를 체험하신 독자 여러분이 한 사람의 '예술가'로서 여러분의 세계에서 '탐험의 뿌리'를 펼치고, '예술이라는 식물'을 키워가길 바랍니다.

그럴 수 있다면 남들의 평가에 좌우되지 않고 여러분다운 방식으로 '인생 100년'이라는 이 시대를 즐길 수 있을 것입니다!

끝으로, 언제나 무계획적이고 어림잡는 교육으로, 하지만 언제나 저 자신의 호기심을 최우선으로 해준 가족에게 감사의 마음을 전합니다. 가족이 제게 준 것이 최고의 교육이라고 늘 생각합니다.

남편 가나메(要)에게도 감사합니다. 돌이켜보면 남편은 학교에서의 수업밖에 생각지 않았던 제게 '이 수업은 어른도 즐길 수 있겠어요'라며 집필을 권했습니다. 언제나 아무 조건 없이 저를 뒷받침해 주고 격려해줘서 고마워요.

또, 이 책의 메시지에 공감하고 멋진 추천사를 써 주신 교육개혁실천가 후지와라 가즈히로 씨, 독립연구자이자 저술가, 퍼블릭 스피커 야마구치 슈 선생님, 릿쿄대학 경영학부 나카하라 준 교수님, 이분들께 깊이 감사드립니다.

초고를 읽고 곧바로 '재미있네!'라며 다이아몬드 사를 소개해 주고 권말에 해설문을 써 주신 주식회사 BIOTOPE의 사소 구니타케(佐宗邦威) 대표님께도 머리 숙여 감사드립니다.

마지막으로 일개 교원인 저를 믿고 이 책을 함께 생각해 주시고 만들어 주신 다이아몬드 사의 후지타 슈 씨에게도 마음 깊이 감사드립니다.

2020년 1월
스에나가 유키호(末永幸歩)

각주

프롤로그

01　大原美術館 教育普及活動この10年の歩み編集委員会編『かえる
　　がいる 大原美術館 教育普及活動この10年の歩み ―1993-2002』
　　大原美術館、2003年

02　学研教育総合研究所「中学生白書Web版 2017年8月調査 中学生
　　の日常生活・学習に関する調査」及「小学校白書Web版 2017年8月
　　調査 小学生の日常生活・学習に関する調査」データをもとに著者
　　作成

오리엔테이션

03　도쿄 국립서양미술관에서 1974년 4월 20일-6월 10일에 개최된 〈모
　　나리자〉전. 회화 두 점만 전시되었는데 150만 5239명의 관객이 방문
　　했다.

04　片桐頼継『レオナルド・ダ・ヴィンチという神話』角川選書、
　　2003年、11ページ

05　'VUCAワールド'는 원래 미 육군이 군사정세를 표현하기 위해 사용
　　한 조어. 2016년 다보스 회의(세계경제포럼)에서 사용된 이래로, 오늘날
　　우리를 둘러싼 예측 불가능한 세계의 상황을 나타내는 말로서 정착
　　되었다.

06 厚生労働省「人生100年時代構想会議 中間報告」(人生100年時代
構想会議資料) 2017年、1ページ [https://www.kantei.go.jp/jp/singi/
jinsei100nen/pdf/chukanhoukoku.pdf]

수업1

07 참고: Klein. J, (2001). *Matisse Portraits*. Yale University Press, p.81.

08 '르네상스'는 프랑스어로 '재생', '부활'을 의미하는데, 14세기 이탈리
아에서 시작되어 유럽 전역으로 확산된 문화운동이다. 고전고대(고대
그리스 로마 시대)의 '인문지상주의' 문화를 부흥시키려 했다. 14세기를
초기, 15-16세기를 전성기, 17세기를 후기로 구분한다.

09 르네상스 이전에는 '예술가'라는 개념은 존재하지 않았고, 화가는 육
체노동을 하는 장인으로 여겨졌다. 15세기에 접어들어 레오나르도
다 빈치를 비롯한 예술가들의 활약을 통해 서서히 지식계급의 활동
으로 인식되었다. 오늘날과 같은 '예술가' 개념이 정착한 것은 19세
기에 들어서였다.

10 다음 조사에서는 프랑스, 이탈리아, 독일, 영국, 네덜란드 각국의 식
자율은 16세기 중반까지 모두 20% 이하였다고 추정된다. Roser, M.
& Ortiz-Ospina, E.(2018). Literacy. Our World in Data. 2018-9-20.
[http://ourworldindata.org/literacy]

11 19세기의 인상파 회화는 '눈에 보이는 대로 그렸다고는 할 수 없지
않을까?'라고 느끼는 사람이 있을 것이다. 확실히 인상파 회화에는
'눈에 보이는 세계의 모방'을 목표로 했다고는 도저히 생각되지 않는
독특한 색채와 필치가 있다. 그러나 인상파의 주장은 '눈에 비치는
색채는 대기와 빛에 의해 항상 변한다'라는 것이었다. 이를 증명하기
위해 화가들은 야외에서 줄곧 그림을 그렸고, 당시에 발표되었던 최

신 색채이론도 참고하면서 눈에 보이는 한 순간의 빛을 포착하려 했다. 이 점에서 인상파는 앞선 사조와 방법이 다르기는 하지만 역시 '눈에 보이는 대로 그리는 것'을 시도했다고 할 수 있다.

12 高階修爾総合監修『印象派とその時代 ─ モネからセザンヌへ』読売新聞東京本社、2002年、81ページ

13 1905년에 마티스와 그 동료들이 파리의 전람회(살롱 도톤Salon d'Automne)에 출품한 작품은 사람들에게 충격을 주었다. 현실과는 전혀 다른 격렬한 색을 격렬한 필치에 담아 보여준 이들 작품을 보고 미술비평가 루이 복셀(1870-1943)은 마티스와 그 동료들을 '야수들(fauves)'이라고 지칭했다. 얄궂게도 이 말이 정착되어 '야수파(포비즘)'라고 불리게 되었다.

Elderfield, J. (1978). *Matisse in the Collection of the Museum of Modern Art*(exhibition catalogue). The Museum of Modern Art. New York, p. 69.

14 ピーター・ベルヴッド『ポリネシア』池野茂訳、大明堂、1985年、41ページ

15 ネルソン・グッドマン『芸術の言葉』戸澤義夫・松永伸司訳、慶応義塾大学出版会、2017年、36ページ

수업 2

16 피카소는 1만 3000점의 회화와 디자인, 10만 점의 판화와 프린트, 3만 4천점의 삽화, 300점의 조각과 도예품을 제작했다고 한다. 기네스 세계기록은 2020년 1월 현재.

Guinness World Records. Most prolific painter. [https://www.guinnessworldrecords.com/world-records/most-prolific-painter].

17 러시아 미술품 수집가 세르게이 시추킨의 말. 五十殿利治・前田富

士男·太田泰人·諸川春樹·木村重信『名画への旅23 20世紀II モダン·アートの冒険』講談社、1994年、16ページ

18 전자는 피카소와 거래했던 화상 칸바일러의 말이고, 후자는 피카소의 친구가 한 말이다(원문은 '사등분한 브리치즈(일반적으로 둥그런 모양)와 같은 코un nez en quart de Brie'). クラウス·ヘルディング『ピカソ〈アヴィニョンの娘たち〉- アヴァンギャルドの挑発』井面信行訳、三元社、2008年、7·12ページ

19 '원근법'은 넓은 의미로 회화와 작도 등에서 원근감을 표현하기 위한 여러 가지 방식을 가리킨다(선원근법, 공기원근법, 색채원근법 등). 이 책에서 '원근법'은 '선원근법(투시도법)'을 가리킨다.
'선원근법'은 15세기 초에 이탈리아 건축가 필리포 브루넬레스키(1377-1446)가 처음 이론적으로 정리했다. 그 후, 1435년에 레온 바티스타 알베르티(1404-1472)가 이를 자신의 저서 『회화론(Della pittura)』소개한 뒤로 널리 알려졌다.

20 일본의 화가이자 수필가인 마키노 요시오(牧野義雄, 1870-1956)의 회고에 따르면, 중학교 미술 교재에 선원근법에 따라 입체적으로 그려진 사각형 상자가 있었다. 그것을 본 그의 아버지는 '이건 뭐냐. 이 상자는 네모처럼 보이기는커녕 크게 휘어져 보인다'라고 했다. 그러나 9년 뒤, 같은 그림을 본 아버지는 '정말 이상한 노릇이구나. 너도 기억하고 있겠지만 내가 예전에 이 사각형 상자를 봤을 때는 휘어져 보였는데, 지금은 곧게 보인다'라고 했다.
일본의 회화에서는 원래 선원근법은 채용되지 않고, 서양회화가 본격적으로 일본인에게 들어온 것은 메이지 시기의 일이다. 마키노의 아버지가 살았던 시대가 바로 회화의 전환기였다는 것을 생각하면 그의 '사물을 보는 법' 자체가 바뀌었다고 할 수 있다. (참고: E.H. ゴンブリッチ『芸術と幻影』瀬戸慶久訳、岩崎美術社、1979年、364ページ)

21 ゴンブリッチ、前掲書、125ページ

22 Penrose, R. (1971). Picasso: *His Life and Work*. Pelican Biographies, London, p. 434.

23 제8대 왕 멤피스의 켐미스의 것으로 여겨지는, 기자의 삼대 피라미드 중에서도 가장 큰 피라미드에 대한 기술.
ジャン=ピエール・コルテジアーニ『ギザの大ピラミッド - 5000年の謎を解く〈「知の再発見」双書141〉』山田美明訳、創元社、2008年、104ページ

24 Gombrich, E. H. (1995). *The Story of Art*, 16th ed. Phaidon, London, p.58.

수업 3

25 〈건초더미〉는 인상파를 대표하는 화가 클로드 모네가 목초지에 쌓아 올린 건초더미를 그린 연작이다. 같은 주제를 다양한 날씨와 시간에 따라 변화하는 모습으로 그렸다. 칸딘스키가 모스크바의 전람회에서 보았다고 전해지는 작품은 이 연작 중 한 점이다.

26 〈인 마이 라이프〉는 존 레논과 폴 매카트니가 함께 만든 곡으로서 'LenonMcCartney'라는 이름으로 발표되었지만, 최근에는 존 레논이 작사했다는 연구도 있다.
Simon, S. & Wharton, N. (2018). A Songwriting Mystery Solved: Math Proves John Lennon Wrote 'In My Life.' NPR. [https://www.npr.org/2018/08/11/637468053/a-songwriting-mystery-solved-math-proves-john-ennon-wrote-in-my-life]

27 Pierre Cabanne. (1987). *Dialogues with Marcel Duchamp*. Da Capo Press, United State.

28 16세기에 하세가와 도하쿠가 그린 〈송림도병풍〉과 비교한 작품은

17세기에 클로드 로랭이 그린 〈크레센차 풍경〉이다. 풍경화가로 유명한 로랭은 프랑스에서 태어났지만 주로 이탈리아에서 활동했다. 일본에서는 일찍부터 풍경을 주제로 그림을 그렸지만 서양회화에서 풍경은 어디까지나 다른 주제의 배경으로서 그려졌다. 서양회화의 역사에서 독립적인 풍경화는 꽤 늦게야 등장했다. 16세기에 드디어 풍경화가 나왔고, 17세기 이후로 확산되었다. 〈크레센차 풍경〉에 담긴 건축물은 지금도 로마 교외에 남아 있기 때문에 이 그림은 상상 속의 풍경이 아니라 현실의 장소를 그린 것이라고 여겨진다.

수업 4

29 '팀 라보'는 사이언스 테크놀로지 디자인 등을 활용하여 새로운 체험을 제공하는 작품을 제작하고 있다.

30 BBC NEWS. Duchamp's urinal tops art survey. 2004-12-1. [http://news.bbc.co.uk/2/hi/entertainment/4059997.stm]

이 기사에서는 〈샘(泉)〉을 'most influential modern art work of all time'이라고 했다. '모던 아트(Modern Art)'는 1860년대 마네의 회화로부터 시작되었다고 일반적으로 여겨지며, 19세기 후반에서 20세기 예술을 가리킨다. 오늘날의 예술은 모던 아트와 구별하기 위해 '컨템퍼러리 아트(Contemporary Art)'라고 한다. 이 책에서는 모던 아트를 '20세기 예술'로 지칭했다.

31 이 잡지는 2호밖에 발행되지 않았다. 〈샘(泉)〉은 2호에 게재되었다.

Roche, H-P., Wood, B. & Duchamp, M. (1917). *THE BLIND MAN*, No. 2, P.B.T, NEW YORK

32 도쿄국립박물관에서 2018년 10월2일-12월 9일에 개최된 기획전 〈도쿄국립박물관·필라델피아 미술관 교류기획특별전 마르셀 뒤샹과 일

본미술〉

33 Adcock, C. (1987). Duchamp's Eroticism: A Mathematical Analysis. *Dada/Surrealism*, 16(1), 149-167.

34 アーサー・C・ダントー『芸術の終焉のあと−現代芸術と歴史の境界』山田忠彰監訳、河合大介・原友昭・粂和沙訳、三元社、2017年、142ページ

35 文化庁「文化遺産オンライン」[https://bunka.nii.ac.jp/heritages/detail/166215]

36 '요헨(曜変)'의 '요(曜)'는 '별' 또는 '빛나다'라는 의미. 무로마치 시대의 문헌『君台観左右帳記』에 '요헨'은 중국의 도제 다완 중 가장 귀하고 값비싼 다완이라고 기록되었다. 오늘날 세계에서 현존하는 요헨텐모쿠(완성형)는 세 점뿐인데 모두 일본 국보로 지정되어 있다(참고: 静嘉堂文庫美術館 홈페이지).

37 여기서 리큐의 작품이라고 전하는 차실(茶室)인 묘기안(妙喜庵)의 '다이안(待庵)'(국보)의 이미지를 바탕으로 리큐가 차를 대접하던 모습을 상상했다.

수업 5

38 잭슨 폴록의 〈넘버17A〉(1938년)는 2015년에 2억 달러에 개인이 구입했다. 이것은 2020년 1월 현재 회화의 거래 금액으로는 역사상 다섯 번째로 비싼 금액이다.

World Economic Forum. The World's 10 most valuable artworks. 2017-11-17. [https://www.weforum.org/agenda/2017/11/Leonardo-da-vinci-most-expensive-artworks/]

수업 6

39 Lisanne Skyler. Brillo Box(3 ¢ off). 2016. HBO Documentary Film, United State.

40 Andy Warhol interview 1964. [https://www.youtube.com/watch?v=n49ucyyTB34]

41 MoMA. MoMA Learning. [https://www.moma.org/learn/moma_learning/andy-warhol-campbells-soup-cans-1962/]

42 '왜 이런 방식으로 그리느냐면, 나는 기계가 되고 싶기 때문이다.'(『ウォーホル〈現代美術第12券〉』講談社、1993年、86ページ)

43 エリック・シェーンズ『ウォーホル〈岩波 世界の巨匠〉』水上勉訳、岩波書店、1996年

44 Mattick, P. (1998). The Andy Warhol of philosophy and the philosophy of Andy Warhol. *Critical Inquiry*, 24(4), 965-987.

45 MoMA에서 2013년 3월 2일-2014년 1월 20일에 열린 응용디자인 전에서 팩맨을 비롯한 14개의 비디오 게임이 다른 장르의 디자인 작품과 함께 전시되어 물의를 빚었다.

46 MoMA Web Page. About us Who we are. [https://www.moma.org/about/who-we-are/moma]

47 Guardian News. From Pac-Man to Portal: MoMA's video game installationin pictures. 2012-11-30. [https://www.theguardian.com/artanddesign/gallery/2012/nov/30/momavideogamespictures]

48 Guardian News. Sorry MoMA, video games are not art. 2012-11-30. [https://www.theguardian.com/artanddesign/jonathanjonesblog/2012/nov/30/moma-video-games-art]

49 The New Public. MoMA Has Mistaken Video Games of Art. 2013-3-13. [https://newrepublic.com/article/112646/moma-applied-design-

exhibit-mistakes-video-games-art]

50 AFP BB NEWS 「'팩맨'을 비롯한 비디오 게임, 뉴욕 MoMA에서 전시」2013-3-4. [https://www.afpbb.com/articles/-/2932100] 또, 팩맨을 소장하기로 한 결정에 관한 파올라 안토넬리 본인의 말은 다음에서도 들을 수 있다. Antonelli, P. Why I brought Pac-Man to MoMA. TED Talks. 2013-5. [https://www.ted.com/talks/paola_antonelli_why_i_brought_pacman_to_moma]

51 팩맨을 비롯한 MoMA의 독특한 컬렉션 대다수는 미술관 웹페이지 (http://www.moma.org/collection/)에서 볼 수 있다.

에필로그

52 Gombrich. E. H. (1995). *The Story of Art*, 16th ed. Phaidon, London, p. 15.

53 Stanford University. 'You've got to find what you love,' Jobs says. 2005-06-14[http://news.standford.edu/2005/06/14/jobs-061505/]

나가며

54 모리 타워는 2007년에 도쿄, 뉴욕, 런던, 파리, 상하이 다섯 도시에서 '예술에 대한 의식조사'를 인터넷을 통해 실시했다.

森ビル株式会社(ニュースリリース)「~東京・NY・ロンドン・パリ・上海~国際都市アート意識調査」[https://www.mori.co.jp/company/press/release/2007/12/20071219125700000125.html]

작품정보

참고문헌

- アーサー・C・ダントー『芸術の終焉 – 現代芸術と歴史の境界』山田忠彰監訳,河合大介・原友昭・粂和沙訳、三元社、2017年
- アドルフ・マックス・フォークト『西洋美術全史10 19世紀の美術』千足伸行訳、グラフィック社、1978年
- E. H. ゴンブリッチ『芸術と幻影』瀬戸慶久訳、岩崎美術社、1979年
- E. H. ゴンブリッチ『改定新版 美術の歩み[上・下]』友部直訳、美術出版社、1983年
- 井口壽乃・田中正之・村上博哉『西洋美術の歴史8 20世紀 – 超境する現代美術』中央公論新社、2017年
- 上野行一『私の中の自由な美術 – 鑑賞教育を育む力』光村図書出版、2011年
- 神原正明『快読・西洋の美術 – 視覚とその時代』勁草書房、2001年
- クレメント・グリンーバーグ『グリンーバーグ批評撰集』藤枝晃雄訳、勁草書房、2005年
- 高階秀爾『20世紀美術』筑摩書房、1993年
- ネルソン・グッドマン『芸術の言葉』戸澤義夫・松永伸司訳、慶応義塾大学出版会、2017年
- ハーバート・リード『芸術による教育』宮脇理・直江俊雄・岩崎清訳、フィルムアート社、2001年
- フィリップ・ヤノウィン『学力をのばす美術鑑賞 ヴィジュアル・シンキ

ング・ストラテジーズ − どこからそう思う？』大学アートコミュニケー
ション研究センター訳、淡交社、2015年

・藤田令伊『現代アート、超入門！』集英社、2009年

・藤田令伊『アート鑑賞、超入門！7つの視点』集英社、2015年

・マックス・フリートレンダー『芸術と芸術批評』千足伸行訳、岩崎美
術社、1968年

・モーリス・ベセ『20世 紀の美術 西洋美術全史11』高階秀爾・有川治
男訳、グラフィック社、1979年

・山口周『世界のエリートはなぜ「美意識」を鍛えるのか─経営におけ
るアートとサイエンス』光文社新書、2017年

[감사의 말]

자화상 제작협력 스에나가 다쿠마(末永琢磨) 씨, 오타 리나(太田莉那) 씨, 도미오카 세라(冨岡星來) 씨, 가토 유카코(加藤結佳子) 씨, 이토 노부히로(伊藤暢浩) 씨, 이토 사타카(伊東佐高) 씨

또, 수업에 협력하여 '사물을 보는 나만의 방법'을 여러 차례 답변해 준 학생 여러분 감사합니다.

'지각'과 '표현'이라는 마법의 힘

사소 구니타케(佐宗邦威)

'표현은 마법이다. 나는 표현을 할 수 없다. 잘 표현하는 사람이 부럽다.' 예전에 나는 줄곧 이렇게 생각했다.

나는 현재 BIOTOPE라는 전략 디자인회사를 세워 NHK에듀케이셔널, NTT도코모, 쿡패드, 주식회사 포케몬 등, 여러 기업의 미래창조, 이른바 이노베이션 디자인을 함께 하고 있다.

예전에는 일리노이 공과대학의 디자인스쿨에서 공부하고 디자인 사고를 공부하기도 했고, 2019년에는 개인의 망상을 비전으로 구체화하는 방법에 대한 책도 출간했다. 그래서 지금은 나 스스로도 디자이너의 말석에 자리를 잡은 '표현하는 사람'이라는 자부심을 갖고 있다.

하지만 고백하자면 13세 때 내게 '미술'은 가장 자신 없는 과목이었다. 어렸을 때 나는 주위 친구들과 함께 기숙학교에 다니기 시작했고, 대학입시라는 '게임'에 몰두하게 되었다. 입시에 필요한 '국어', '영어', '수학', '과학', '사회'의 성적에는 늘 신경을 썼고, 실제로 그 과목들은 비교적 점수를 잘 받았다.

한편 그 밖의 과목에는 마음이 가질 않았고 특히 '미술' 수업은 아무래도 좋아지질 않았다. 손을 움직여 그리는 동안에는 즐거웠지만 잘 그리는 동료의 작품을 보면 내 작품이 모자란 것을 실감했다.

'정답을 알 수 없기 때문에 노력하려 해도 할 수가 없다. 게다가 어차피 입시에는 쓸모도 없잖아.' 그렇게 생각하면서 어느새 나는 '미술'이 싫어졌다. 생각해보면 도쿄대에서 법학을 배운 것도, 외국계 기업의 마케터가 된 것도, 그 이면에는 언제나 예술적인 것을 꺼려하는 의식이 있었던 건지도 모른다.

그런 내가 왜 이 책에서 말하는 '예술가'의 길을 걷게 되었는지에 대해서는 졸저 『직감과 논리를 연결하는 사고법 VISION DRIVEN』(다이아몬드 사)를 봐주시면 좋겠다. 지금 돌이켜보면 여기에 말하자면 시대의 필연이 있었던 게 아닐까 싶다.

우리는 지금 어떤 시대를 살고 있는 걸까? 인터넷과 정보혁명, VUCA 등 여러 가지로 표현되지만, 내 나름으로 표현하자면 '사람과 사람이 이어져 서로 영향을 주고받는 것으로 예측도 할

수 없는 변화가 생겨나는 세계'에 던져진 것이다.

결과를 예측할 수 없는, 말하자면 복잡한 사회에서는 모두가 미리 합의할 수 있는 불변의 가치관을 기대할 수 없다. 객관적인 정답, 이 책 저자의 표현을 빌자면 '태양'은 이제 소멸해 간다. 혹은, '세계에 정답이 있다'라는 것이 애초에 환상이었으리라. 인터넷의 탄생으로 세계의 다양성을 받아들이지 않을 수 없게 된 결과, '정답 따위는 존재하지 않는다는 것이 명백해지고 말았다'라고 하는 쪽이 정확할 것이다.

그렇다면 그런 사회 속에서 사람과 조직은 어떻게 생존해야 할까? 일단 비즈니스의 세계에 초점을 맞춰보자면 혁신을 위한 사고방식과 프로세스, 역량과 같은 '정답'이 널리 보급되어 온 것과는 대조적으로, '개인의 주관'을 중시하는 경향이 생겨났다. '디자인 중심의 혁신' '예술사고' '비전 사고' 등에 공통된 것은 '늘 변화하는 불확실한 외부환경에 맞추지 말고, 자신의 내면을 마주하여 자신을 축으로 삼아 답을 내놓는다'라는 입장이다. 저자의 표현을 빌리자면 '태양을 찾는' 게 아니라 '구름을 스스로 만들어 가는' 접근법이다.

실제로 오늘날의 비즈니스 환경에서는 생산이건 서비스건 얼마나 많은 공감을 얻고 사람들을 움직일 수 있느냐가 결과를 크게 좌우한다. '어차피 그런 건 당신 혼자만의 망상일 뿐이야'라는 말을 듣는 아이디어가 끝내 세상을 바꾸는 에너지를 갖게 되

는 경우가 드물지 않다. 거꾸로, 처음부터 '정답'을 찾아 움직이는 프로젝트는 좀처럼 잘 되지 않고, 그리 성장하지 못한다.

현대사회라는 게임에 '규칙'이 있다면 그것은 오직 하나, '표현하는 자가 이긴다'라는 것이다. 비즈니스의 세계에서도 통찰력이 있는 사람들은 그걸 알아차리기 시작했다. 그렇기에 그들은 '예술적으로 보는 방법'을 서둘러 재고하고 있는 것이다.

한편, 자신의 내면에 잠자는 '망상'의 해상도를 높여 '비전'으로서 표현하는 방식은 비즈니스의 문맥에서만 쓸모가 있는 건 아니다. 정답이 없는 세계 속에서 '인생 100년 시대'를 어떻게 보낼 것인지를 생각할 때, '예술가로서의 삶의 방식'은 우리에게 강력한 대안이 된다. 이것은 직업적인 예술가의 영역만을 가리키는 게 아니다. 저자는 이러한 삶의 방식에 대해 이렇게 썼다.

'자신의 흥미, 호기심, 의문'을 출발점으로 삼아 '사물을 보는 나만의 방법'으로 세계를 바라보고 호기심을 좇아 탐구를 이끌어 가는 것으로 '자기 나름의 대답'을 만들어낼 수 있다면 누구라도 예술가라고 할 수 있다.

하지만 과연 어떻게 해야 '예술가'로서 살아갈 수 있을까? 이 책은 나처럼 '미술'을 싫어한 채로 어른이 된 사람들에게 무척 든든한 처방전을 건네준다. 그것이야말로 '예술사고'이며 그것은 저자가 부르는 '사물을 보는 방식'이다.

우리의 사고는 자신의 내면에 있는 개념을 바탕으로 삼은 '논리 상태'와, 아직 개념화되지 않은 '감성 상태'로 이루어져 있다. 후자는 몸의 감각과 시각, 청각 등 '아직 언어가 되지 않은 감각'이라고 한다면 이해하기 쉬울 것이다.

우리가 창조적인 뇌를 활용하여 '자신의 답'을 만들기 위해서는 너무 지배적인 '논리 상태'를 억제하고 자신의 오감과 직감이 가져다주는 '감성 상태'에 귀를 기울일 필요가 있다. 하지만 그것을 언제까지나 붕 뜬 '지각'으로 놓아두기만 해서는 아무리 기다려도 '표현'에는 이르지 못한다. 그래서 우리는 '우선 느낀다. 그리고 언어화한다(지각→표현)'라는 순서로 세계를 대할 필요가 있다.

우리 BIOTOPE가 기업의 이노베이션 프로젝트에 참여할 때도 입력으로서의 '지각'과 결과로서의 '표현'을 반드시 필요한 기본으로서 받아들이는데, 뇌를 이처럼 사용하는 방식을 훈련할 때 예술작품은 최고의 소재가 된다. 이 책을 읽은 사람이라면 그 점을 충분히 실감했을 것이다.

이런 이유로 오늘날 비즈니스의 문맥에서도, 삶의 방식이라는 문맥에서도 예술 활용은 커다란 조류가 되고 있다. 그 자체로도 멋지지만 한편으로 거기에는 '버려야 할 생각'이 있다. 그것은 '예술작품을 감상하는 데는 교양이 필요하다'라는 생각이

다. 이 책의 저자도 지적한 대로 그 생각 자체는 결코 틀린 것은 아니다. 예술의 역사는 사람들이 저마다 시대의 상식을 깨트려 온 과정이고, 작품만 놓고 감상하기보다도 그 배경지식을 파악해야 깊이 감상할 수 있다.

하지만 그런 '교양'을 바탕으로 접근하는 방식은 말하자면 심화학습이다. 예술의 산맥에 이제부터 도전하는 초심자가 갑자기 그런 산길로 들어가는 건 좋은 방법이 아니다. '교양으로서의 예술을 몸에 익히자!'라고 내거는 목소리가 대변하는 예술 붐은 예술사고의 실천자(=예술가)를 낳기는커녕 오히려 '정답'을 요구하는 평론가를 재생산하는 결과가 될 것이다.

내 생각으로는 예술 초심자에게 가장 좋은 시작은 실제로 자신의 눈으로 작품을 '잘 보는' 것, 혹은 아무리 서툴러도 좋으니까 스스로 직접 '표현하는' 것이다.

미술관 같은 데서 작품을 차분히 감상하고 있으면 자연스레 자신의 감각을 의식하게 되고 생활 속에서도 '감성 상태' 스위치를 켜기가 쉬워진다. 또 그런 때에 스스로 조금이라도 표현을 하는 경험을 가지면 그 작품의 탁월함을 더 잘 느낄 수 있고, 그 배경과 제작 프로세스를 상상하기 쉬워진다. 『13세부터 시작하는 아트씽킹』은 그런 출발점에 선 사람들에게 필요한 든든한 안내 책자이다.

예술사고의 범위에 대해 나는 또 한 가지 가능성을 느끼고 있는데, 교육의 문맥에서 그렇다. 어느 정도 연령의 아이가 있는 독자라면 아이와 함께 아트북을 보면서 서로 느낀 점을 이야기할 기회를 만들어 봐도 좋을 것이다. 집에 있는 레고나 폐자재로 아이와 함께 뭔가를 만들 때도 이 책에 있는 '무엇 때문에 그렇게 생각하나? / 그래서 어떻게 생각하나?'라는 질문을 함께 해 보는 것도 좋을 것이다.

UCLA에서 뉴트로사이언스를 공부하고 '뇌×교육×IT'를 테마로 벤처기업을 설립한 아오토 미즈토(靑砥瑞人) 씨는 생후 1-2개월의 딸을 위해 집에 '주간 뮤지엄'을 마련했다고 한다. 첫 주에는 클림트 전, 다음 주에는 피카소 전으로 주제를 정하고 인쇄된 회화 작품을 아이의 침대 주위에 '전시'했다고 한다. 그것도 무척 흥미로운 아이디어일 것이다.

나 자신도 전략 디자이너로서의 본업과는 별개로 아이들이 지닌 '비전'을 작품으로서 표현하는 워크숍 등의 수업을 개설했다. '요즘 아이들은 꿈이 없다'라고들 하지만 생각해 보면 애초에 어른인 우리조차 10년 뒤에 어떤 일을 하고 있을지 상상도 하지 못한다. 그런 상황에서 아이들이 '하고 싶은 일'을 선택하는 것 자체가 비상식적인 것이 아닐까 싶다.

오히려 앞으로 아이들에게 필요한 것은 이미 존재하는 직업에서 '정답'을 고르는 힘이 아니라 오히려 자신의 비전과 꿈을 바탕으로 '직업 자체를 만드는 힘'일 것이다.

2019년 말, 나는 효고 교육대학 부속 초등학교에서 학생 한 사람 한 사람이 비전을 그리는 '미래 디자인'이라는 수업을 담당했는데, 솔직히 최근 수년 사이에 미래에 대한 가장 큰 희망을 볼 수 있었다. 수업에서는 '어렸을 때 뭐가 좋았나' '3년 동안 100억 엔을 자유롭게 쓸 수 있다면 뭘 하고 싶나' 등을 서로 짝을 지어 인터뷰했고, 거기서 '자신이 만들고 싶은 세계'를 레고와 그림으로 표현하도록 했다. 이 수업을 들었던 6학년 학생의 감상을 소개하겠다.

나는 중학교 입시를 준비하기 위해 여름방학까지 학원에 다녔습니다. 노트를 정리할 때 도형과 그림을 그려 기억했는데 선생님이 '도형이나 그림을 그리지 말고 문제를 좀 더 풀어라'라고 지적을 했고 그대로 따랐지만 성적이 점점 떨어졌습니다. 어머니는 '여름방학 때 학원을 안 다녀도 좋으니까 마지막으로 네가 하고 싶은 대로 공부를 해서 점수가 얼마나 나오는지 시험해 볼까?'라고 했습니다. 직전에 나온 성적이 학급에서 2등이었습니다. 하지만 이제 학원을 그만 두고 내 마음대로 공부해도 괜찮을까 걱정이 되었습니다. 입시공부도 그만두고 내가 좋아하는 것을 하려고 생각했습니다. 사소 선생님의 수업에서 '손으로 직접 그린 도형이나 그림으로 발표해도 좋다'는 말씀을 듣고 지금까지 내가 했던 방식이 맞았구나, 하고 자신이 생겼습니다! (중략) 평소에는 생각하지 못했던 걸 생각할 수 있었던 시간이었습니다. 감사합니다.

초등학교 저학년 무렵까지는 자유롭게 느끼고 자유롭게 표현하던 아이들도 고학년이 되면 자아가 성장하고 사회성을 갖추면서 스스로를 마주할 기회가 줄어든다. 게다가 학원을 다니거나 중학교 입시준비를 하면 아이들은 '창조 상태'를 당장에 내버리게 된다.

아이들의 창조성을 어떻게 키울 것인지 현장의 선생님들도 고민할 테고, 부모라면 누구나 자기 아이들이 창조적이길 바랄 것이다. 그래서 이런 문제의식을 지닌 부모님, 교사 여러분이 '예술적으로 보는 방법'을 다시 배우는 것이 중요하다. 이런 배움이 아이들에게도 파급되어 창조적으로 살아갈 수 있는 사람이 이 나라에 더욱 늘어날 것이다.

이 점에서 이 책이 보여주는 대로 '미술'이라는 과목에는 커다란 가능성이 있다. '미술' 수업은 애초에 다른 사람의 표현에서 영감을 얻으면서도 자신이 느낀 것을 믿고 자기 나름의 비전을 표현하는 '아틀리에'와 같은 장소일 것이다. 스에나가 씨가 실천해 온 수업이 교육의 현장에서 더욱 확장된다면 '미술'은 언젠가 '미래창조'라는 과목으로 바뀔 것이다.

* * *

주식회사 포케몬의 고무키 가나메(小杉要) 씨가 한번 봐달라며 상담을 요청한 게 2019년 4월의 일이다. 포케몬에서 신규사업을

담당하던 고무키 씨는 BIOTOPE의 공동창업 프로젝트에서 오랫동안 함께 했던 동료인데, 부인이 원고를 썼다고 했다. 그리고 미술교사이자 부인이 이 책의 저자 스에나가 유키호 씨다.

그 원고를 읽고 매우 놀랐다. '지금 세상에 필요한 책이다!'라고 느꼈고 곧바로 다이아몬드 사의 후지타 씨에게 소개했다. 후지타 씨는 내 책 『직감과 논리를 연결하는 사고법』을 말 그대로 '공동창조'한 편집자인데, 그도 나와 마찬가지로 느껴 이 책을 간행하게 되었다.

이 책은 스에나가 씨 자신의 비전을 표현한 것으로, 그녀의 '망상'에서 VISION DRIVEN으로 나온 예술작품이다. 그 바탕이 된 원고가, 고무키 씨라는 비전 파트너의 존재를 통해 세상에 나와, 나아가 『직감과 논리를 연결하는 사고법』에서 비전을 공유한 우리와 연결되어 최종적으로 이 책 『13세부터 시작하는 아트씽킹』으로서 구체화되었다. 무척 기쁜 결과이다.

이 책을 통해 인간의 '지각'과 '표현'이라는 마법의 힘이 널리 퍼지게 되길 진심으로 바란다.

[해설자 약력]

사소 구니타케 주식회사 BIOTOPE 대표. 전략 디자이너. 다마 미술대학 특임준교수. 대학원대학 지선관 준교수.

도쿄대학 법학부 졸업. 일리노이 공과대학 디자인 연구과 수료(Master of Design Methods). 일리노이 공과대학 디자인학과 수료. P&G, 소니 등을 거쳐 공동창조형 이노베이션 기업 BIOTOPE를 설립. 저서로 베스트셀러인 『직감과 논리를 연결하는 사고법 VISION DRIVEN』(다이아몬드 사) 등이 있다.

예술사고의 과외수업!

예술작품과 만나는 건 '예술사고'를 키울 절호의 기회입니다. 이 수업을 마친 뒤 꼭 예술작품을 접하면서 '사물을 보거나 생각하는 나만의 방법'을 되찾읍시다.

여기서는 그럴 때 실마리가 되도록 '예술사고의 수업'에 등장했던, 몇 가지 감상 방법을 정리했습니다.

표현 감상 (56쪽)

[방법] 작품을 보고, 알아차린 것이나 느낀 것을 표현한다.

'표현 감상'은 자기 자신의 눈(또는 그 밖의 감각기관)으로 작품과 마주하는, '예술사고'를 위한 출발점이 되는 감상입니다.

아무리 간단한 것이라도 알아차리면 표현을 시작합니다. 누군가와 함께라면 이야기를 나누고, 혼자라면 노트나 스마트폰에 메모해도 좋습니다.

이렇게 나온 표현을 확장시키려면 '무엇 때문에 그렇게 생각하나?, 그래서 어떻게 생각하나?'라는 두 가지 질문(122쪽)을 사용하는 것도 효과적입니다.

중급 **작품과의 상호작용** (133쪽)

[방법] 작품만을 보고 (예술가의 의도나 해설과는 아무 상관없이)자신이 뭘 느꼈는지 생각한다.

'작품과의 상호작용'은 모든 작품에 대해 해볼 필요는 없습니다. 음악을 들을 때 모든 곡을 들을 필요가 없는 것과 마찬가지입니다.

우선은 감각에 맡기고 편안하게 예술작품을 바라봅시다. 만약 왜인지 좋거나 끌리는 작품을 만나면 거기서 멈추고는 '어떤 느낌이 드나?'라고 스스로에게 물어 봅니다. 그래서 나온 감각이 '여러분 나름의 대답'입니다.

여기서는 예술가의 의도나 제목이나 해설문은 모두 무시합니다. 여러분의 주관적인 해석이 그 작품의 가능성을 넓히기 때문입니다.

'작품에서 짧은 이야기를 끌어내 본다'라는 방법(139쪽)도 추천합니다.

중급 상식을 깨는 감상

[방법] 의도적으로 여태까지와는 조금 다른 각도에서 작품을 바라본다.

작품을 '물질'로서 본다면? (199쪽)
'움직임의 흔적'으로서 본다면? (204쪽)
'시각 이외의 방식'을 사용하여 감상해 본다면? (178쪽)

작품에 담긴 '이미지'를 곧이곧대로 보는 대신에, 때로는 이런 방식도 사용해 봅시다. 평소와는 다른 관점으로 접근해서 뜻밖의 발견을 할 수 있고, 그것이 '나만의 대답'으로 이어질 것입니다.

'그려진 이미지'에서 의도적으로 한 발짝 떨어져서 보면, 이

세 가지 방법 말고도 새로운 '상식을 깨는 감상방법'을 발견할
수 있을 것입니다.

상급 배경과의 상호작용 (132쪽)

[방법] 작품의 배경을 알아본 뒤에 그걸 '자기 나름으로 생각해' 본다.

'배경과의 상호작용'은 바로 이 책 『13세부터 시작하는 아트
씽킹』에서 해 왔던 것으로, '예술사고'를 키우는데 안성맞춤이
라고 할 수 있습니다.

하지만 미술관에서 작품에 따라붙는 짧은 해설을 읽고 음성 가
이드를 듣는 것만으로 '나만의 대답'을 끌어내기는 어렵습니다.
그래서 이 책을 한 차례 읽으신 분도 이번에는 '워크북'으로
서 이 책을 가족이나 친구와 함께 활용해 보시면 좋겠습니다.

예를 들어 각각의 수업 말미의 질문에 대해 '나만의 대답'을
실제로 써보거나, 이 책을 다 읽은 뒤 각 수업의 연습문제를 새
롭게 시도해 보는 것도 '사물을 보는, 생각하는 나만의 방법'을
깊게 하는 데 효과적입니다. 이 책에서 드렸던 '여섯 개의 질문'
에는 정해진 답이 없기에, 자기 나름으로 탐구를 깊게 하는데
안성맞춤입니다.
다시 한번 말씀드리지만 이들 감상법은 '예술에 밝아지기 위

한 방법'이 아닙니다. 이것들은 '비일상의 자극'을 접하고 평소
에는 생각하지 못했던 것을 생각하여 '나만의 대답'을 만들어내
고 '예술사고'를 키우기 위한 것입니다.

'예술사고'를 되찾는다면 다음으로는 여러분이 생활하는 세
계에서 여러분만의 '예술이라는 식물'을 키워가길 바랍니다.

13세부터 시작하는 아트씽킹
— 나만의 답을 찾는 예술사고

펴낸날	초판 1쇄 2023년 9월 20일

지은이	스에나가 유키호
해설	사소 구니타케
옮긴이	이연식
펴낸이	심만수
펴낸곳	(주)살림출판사
출판등록	1989년 11월 1일 제9-210호

주소	경기도 파주시 광인사길 30
전화	031-955-1350 팩스 031-624-1356
홈페이지	http://www.sallimbooks.com
이메일	book@sallimbooks.com

ISBN	978-89-522-4807-7 03600